高等职业教育"广告和艺术设计"专业系列教材
广告企业、艺术设计公司系列培训教材

广告设计

（第二版）

赵 红 主 编

姚 欣 顾 静 李 玉 副主编

清华大学出版社
北 京

内 容 简 介

本教材结合广告行业发展的最新动态，介绍了广告设计创作的成功经验，并引用大量具有新颖性、创意性的广告设计实例，对广告设计的流程、内容，以及在不同媒体的表现手法进行了详细阐述与讲解，具体包括广告设计的流程、广告设计的创意、广告设计的表现手法、广告设计的视觉传达、行业广告分析、广告文化等知识内容。本教材注重通过强化专业技能训练，提高学生及广告从业者的专业素质和创作与实践应用的能力。

本教材图文并茂、知识面广、案例生动、实用性强。在编写的过程中注重基础理论知识与专业实践应用的紧密结合，且采用新颖统一的格式化体例设计。因此，本教材既可作为专升本及高职高专院校广告与艺术设计专业的教材，也可以作为广告艺术设计从业者的职业教育与岗位培训教材，对广大社会自学者也是一本非常有益的参考读物。

图书在版编目(CIP)数据

广告设计/赵红主编. —2版. —北京：清华大学出版社，2020.1（2024.3重印）
高等职业教育"广告和艺术设计"专业系列教材. 广告企业、艺术设计公司系列培训教材
ISBN 978-7-302-54478-4

Ⅰ. ①广…　Ⅱ. ①赵…　Ⅲ. ①广告设计—高等职业教育—教材　Ⅳ. ①J524.3

中国版本图书馆CIP数据核字(2019)第264502号

责任编辑：章忆文　李玉萍
装帧设计：刘孝琼
责任校对：李玉茹
责任印制：曹婉颖

出版发行：清华大学出版社
　　　　　网　　　址：https://www.tup.com.cn, https://www.wqxuetang.com
　　　　　地　　　址：北京清华大学学研大厦A座　　邮　　编：100084
　　　　　社 总 机：010-83470000　　　　　邮　　购：010-62786544
　　　　　投稿与读者服务：010-62776969, c-service@tup.tsinghua.edu.cn
　　　　　质量反馈：010-62772015, zhiliang@tup.tsinghua.edu.cn
　　　　　课件下载：https://www.tup.com.cn, 010-62791865
印 装 者：北京博海升彩色印刷有限公司
经　　销：全国新华书店
开　　本：190mm×260mm　　印　张：15.5　　字　数：376千字
版　　次：2010年8月第1版　2020年1月第2版　　印　次：2024年3月第4次印刷
定　　价：59.80元

产品编号：083871-01

Editors

Preface 前 言

　　教育产业的发展植根于市场对人才的不同需求。教学成果的鉴定标准，主要取决于学校所传授的知识结构与内容能否满足市场的需求。高职高专教育的重要目标既是培养应用型专业人才，更是强调"学以致用"。

　　如何使广告艺术设计专业的学生能合理搭建知识结构、适应市场需求、符合就业需求、提高就业竞争力，成为高职高专教学甚至是高校教学过程中必须面对的首要课题，这也是本教材编写的重要出发点。

　　作为艺术设计专业系列教材之一的《广告设计》，汇集了多位广告专业一线教师多年呕心沥血的教学经验和成果，在深入的教学理论研究成果和丰富的广告行业实战经验积累的基础上，广泛研究目前较为成熟的同类教参、教材，扬长避短、优势互补、勇于创新，注重理论知识与创作实践的高度结合。

　　本教材共分为八章，主要讲解了广告设计概述、广告设计的流程、广告设计的创意、广告设计的表现手法、广告设计的视觉传达、广告实践案例解析、行业广告分析、广告文化，搭建了较为完整的广告设计知识体系。教材通过降低理论难度，突出案例讲解，对大量国内外最新的广告设计作品进行研究和分析，帮助学生理解知识要点，启发学生创意思维。

　　课后习题注重对学生实战能力的训练，通过提供广告公司的广告策略单，使学生在设计广告前对企业需求和广告策略有充分的了解，明确广告目的、目标对象、产品功能、产品定位、使用场合和时机、竞品研究等指导创意设计的市场策略，在这些要素的基础上展开创意设计，完成实效广告。

　　本教材图文并茂、知识面广、案例新颖，注重理论与专业实践的结合，不仅可以作为高职高专及高校广告专业的首选教材，同时可作为广告设计师培训班的教学资料，也为奋战在广告创意与设计一线的广告人提供了丰富的养料以激发创意灵感。

　　衷心希望此教材能给学习广告设计的同学们带来更多的收获，给从事广告设计教学的教师们带来更多的教学思路，给从事广告策划、创意、设计的广告人带来更多的灵感。同时也希望大家对本教材的不当和不详之处提出您宝贵的意见和建议，我们会不断地进行更新和完善。

　　本教材由赵红主编并统稿，姚欣、顾静、李玉任副主编。具体分工为：赵红编写第三章、第四章，姚欣编写第二章、第五章，顾静编写第六章、第七章，李玉编写第一章、第八章。

　　本教材在编写过程中参考了大量国内外书刊资料和业界的研究成果，并得到多家广告公司、设计公司同人的帮助与指导，教材中展示了大量国内外优秀的广告作品，由于无法一一考查和列出广告作品的作者或创作团队，仅在此一并表示感谢和由衷的敬意。

<div align="right">编　者</div>

Contents

目　录

目录

Contents

目 录

第一章

广告设计概述

学习要点及目标

- 了解广告及广告设计的基本概念，理解不同的广告在经济和社会发展中的功能或作用。
- 了解广告不同发展阶段的特征，理解广告与经济、政治制度及科技等众多因素的相互关系。
- 了解广告的分类方法及不同种类广告的性质。

核心概念

广告 广告设计 DM POP 商业广告 公益广告

生活在现代社会中的人们对广告并不陌生，在商业繁荣、经济发达的现代化都市，不管是主动或被动，我们每天都会与广告打交道。走在街上，会接触到户外广告；乘坐公交车，会接触到公交广告；看电视，会接触到电视广告；上网，会接触到网络广告；看报纸，会接触到报纸广告……这种触手可及的广告语言在当今世界经济一体化的前提之下，促进着人与人之间的交流与合作，引导着生产与消费，在传递产品信息、企业信息的同时，更潜移默化地改变着人们的行为和生活方式，成为现代生活中的一种文化现象。

本章主要就广告的定义、功能，广告在中国和整个世界的发展概况，以及广告的分类与性质等方面展开介绍，帮助大家理解广告的基本知识，为之后展开的广告设计实践奠定理论基础。

引导案例

麦当劳是大型的快餐连锁集团，在世界上大约拥有三万家分店，主要售卖汉堡包、薯条、炸鸡、汽水、冰品、沙拉、水果。麦当劳餐厅遍布全世界六大洲百余个国家。在很多国家，麦当劳代表着一种美式生活。随着中国经济的发展，麦当劳在中国大陆也迅猛地扩展。目前，麦当劳的670家餐厅遍布中国25个省市和直辖市的108个次级行政区域。

麦当劳的广告更是渗透到我们生活的方方面面，当你打开电视、翻开杂志甚至乘坐地铁时，麦当劳的广告随处可见。如图1-1所示，是麦当劳新产品至尊汉堡的平面广告。如图1-2所示，是麦当劳"麦乐送"的平面广告。如今，麦当劳已经成为很多人最喜欢的快餐品牌之一。不可否认，广告对于麦当劳的产品宣传和品牌推广起到了至关重要的作用。

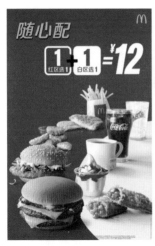

图1-1 麦当劳至尊汉堡平面广告

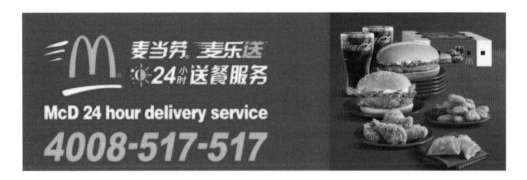

图1-2 麦当劳"麦乐送"平面广告

第一节 广告及广告设计的定义和功能

现代广告学的基本原理是广告设计的基础。作为一名合格的广告设计师,必须掌握广告学的基本理论与知识,如广告策划,广告媒体,广告市场营销,广告经营管理,广告的制作、发布,广告法规等。同时,要了解国内外广告的现状与发展趋势和行业发展的最新动态。本节就对广告的定义、广告的功能等进行介绍。

一、广告的定义

我们日常所接触和关注的是广告的信息内容和表现形式,但是究竟有多少人能理解广告的定义呢?要进行广告设计的学习,我们首先必须了解什么是广告。事实上,学术界对广告的定义也存在多种不同的观点和争论。

广告随着商品生产和商品交换应运而生。"广告"一词,最初起源于拉丁文"Adventure",意思是吸引人注意。中古时代(约1300—1475年),在英语中演变为"Advertise",其含义衍化为"使某人注意到某件事"或"通知他人某件事,以引起他人的注意"。"Advertise"

一词一直沿用至今，并随着商业活动的日益频繁，被赋予现代意义，成为动态的"Advertising"。下面是关于广告的几种不同定义。

"向公众介绍商品，报道服务内容和文艺节目等的一种宣传方式。一般通过报刊、电台、电视台、招贴、电影、幻灯、橱窗设置、商品陈列等形式来进行。"——《辞海》(1980年版)

"广告是传播信息的一种方式，其目的在于推销商品、劳务，影响舆论，博得政治支持，推进一种事业或引起刊登广告者所希望的其他反应。广告信息通过各种宣传工具传播，其中包括报纸、杂志、电视、无线电广播、张贴广告及直接邮送等。传递给它所想要吸引的观众或听众。广告不同于其他传递信息形式，它必须由登广告者给予传播信息的媒介一定的报酬。"——《简明不列颠百科全书》

"广告是一种销售形式，它推动人们去购买商品、劳务或接受某种观点。广告这个词来源于法语，意思是通知或报告。刊登广告者为广告出钱是为了告诉人们有关某种产品、某项服务或某个计划的好处。"——《美国小百科全书》

"广告是付费的大众传播，其最终目的为传递情报。改变人们对广告商品之态度，诱发行动而使广告主得到利益。"——ANA(美国广告者协会)

"广告是由可识别的出资人通过各种媒介进行的有关产品(商品、服务和观点)的、有偿的、有组织的、综合的、劝服性的、非人员的信息传播活动。"——《当代广告学》(美)威廉•阿伦斯

广告至今尚无统一的定义，当然也不必急于做出固定的界定。任何事物都是发展变化的，随着商品经济的进一步发展、科技的进步、传播信息手段的丰富，广告的定义，包括其内涵与外延也必将不断变化。但我们仍能从上述广告的定义中总结出广告具有以下一些基本特征要素。

(一)广告的对象是消费者、用户或公众

广告的对象是广大公众或者是所推广的商品、劳务等的特定的潜在消费群体及用户。

(二)广告是付费的有偿形态

广告是付出费用的信息，但广告所传播的信息并非是企业所固有的，而是经过广告经营组织，即广告公司的提炼、升华与艺术处理的，广告公司的工作必须有一定费用的支付为保障。

(三)广告是一种必须经过艺术处理才能传播的信息

广告要经过艺术处理后才具有较强的影响力、感染力和诱导力。可以说，现代广告设计是设计艺术领域中最为产业化和高度社会化的艺术形式。

(四)广告所传播的信息体现特定的定位

基于广告的目的，广告主必会根据市场状况，将信息整合，采用艺术手法，选择适当的时机，采用恰当的方式向特定的目标市场进行信息的传播，以争取获得预期的效果。

拓展知识

其他较为权威的广告定义

美国市场营销协会定义委员会将广告定义为："非人际表达和署名的广告主所实施的推广观念、商品、服务等的一切有偿形态。"

日本学者对于广告的界定："所谓广告，即是针对信息(无论是电波信息还是印刷信息)中明确表示的广告主所选定的多数人群，为了促使其依照广告主的意图行动而展开的有关商品、服务以及观念等的、由广告主自己负担费用并采取非人际形态的信息传播活动。"

《现代广告入门》小林太二郎著

"广告是把由广告主付出某种代价的信息，采用艺术手法通过不同媒介向大众传播，达到改变或强化人们观念和行为的目的。"

《广告学原理和方法》陈培爱编著，澳门大学出版社

二、广告设计的定义

通过广告的定义，我们理解了广告是经过艺术处理后的信息，所以广告设计是广告活动，尤其是现代广告活动的重要内容和环节之一。

广告设计是什么，取决于广告是什么。广告是传达信息的一种形式，用发布通告作一个比喻，通告的内容便等于广告的信息，而通告中的字样便等于广告的设计。《简明不列颠百科全书》对广告设计的解释为：广告设计就是利用广告媒介和辅助手段，通过视觉传播信息来达到此目的。广告需通过美工设计使构思形象化，常用的方法包括印刷、图画、摄影、色彩。一个优秀的设计作品，必须从整体考虑，形式和内容、形象和表现都应相互协调和配合适当。

从上面的定义可以得出，"广告设计"首先应是设计领域的，一个优秀的能传达准确信息的"广告"是精细构思"设计"的结果。所以"广告设计是现代设计的一个分支"，同时广告设计又是"现代广告活动中的重要组成部分，它既体现设计领域中审美、实用的特质，同时又承担信息传播的独特使命"。

理解广告设计隶属于设计范畴，需注意到"设计"都有着共同的人类文化学基础，同属一个文化范畴。从一个较为宏观的层面来看，陶瓷设计、建筑设计、服装设计等各种视觉艺术设计与绘画、书法等之类的纯美术创作，包括广告设计，有着共同的社会学、心理学体系，有共同的技术和材料体系，等等。比如，一个画家转而学习广告设计，要比一个医生或者律师转而学习广告设计容易得多(当然这并不否定医生、律师也可以学会)。从这一点上来说，广告设计专业需要相当庞大和丰厚的文化底蕴作为基础。

小贴士

在美术史上，世界著名大画家从事广告设计的记录也并不鲜见，如毕加索给自己的作品展览所设计的招贴广告，劳特累克为营业性舞厅、咖啡厅所制作的广告，等等。

广告设计与其他专业设计以及所有的视觉表现性艺术创作有着共同的基础和千丝万缕的联系，这一点是可以肯定的，但同时广告设计较之于其他专业设计又有着其特定的性质。并非有一定绘画基础，或者学习过其他的专业设计，具备某一方面设计的能力就等于具有广告设计的能力。广告设计尤其是现代广告设计绝不能这样简单地理解。

英文的"设计"(Design)一词，其原意为"素描"和"构图"。随着社会的发展，尤其是工业革命，生产工业化的发展，设计已经逐步区别于绘画等其他的概念。正如日本的设计家、教育家川添登讲的："设计的最一般用法，是指把人想制造的目的物描绘在脑海中，并使这个形象付诸实现的行为。所谓设计，是指根据事先对物品的材料选择，经过创作过程到物品完成并得到使用的全过程而进行的设想行为。"直至现在，设计的含义主要是指对外观的要求，并且是在实用和经济的各种要求的变化幅度当中，通过引入的外观或流行的式样来影响市场的能力。

广告设计不同于其他设计行业的主要特征在于：它是在信息传播的过程中充当一个工具，是将一个精心设定的广告意图外化为某种视觉审美样式的创造性劳动。

一个标准广告运作的程序是由市场调查、统计分析、策划、创意、设计制作、发布及效果测定几个工作环节构成的。设计制作是这其中重要的一环，从这个程序中我们看到，每一个环节都在为下一个环节做准备，环环紧扣。广告设计所要表达的内容，是由其前面的工作提供基础和框架的，其内容(即信息)表达不充分不行，表达过分或产生歧义也不行，而其中没有创造性更不行。广告设计是为广告信息传播服务的，而不是设计家的神来之笔。

三、广告的功能

广告以其所传播的内容对广大受众和社会环境产生一定的作用和影响，即广告的基本效能。

(一)广告具有的社会功能

随着市场经济的迅速发展，现代社会竞争日益激烈，作为社会经济信息载体的广告，日益影响着大众的审美理念和道德价值。其艺术性、趣味性及欣赏性丰富了人们的生活，给人们带来美的享受，同时又增强了作品的感染力，提升了广告效果。越是经济发达、商业繁荣的城市，各种类型的广告就越丰富、越多。大都市的霓虹灯广告、电脑喷绘户外广告、各种灯箱广告、各种造型广告，也成为美化城市环境、美化生活的重要环节所在。同时，广告也承担了一部分的社会教育功能。

(二)广告具有的经济功能

首先，广告能传播各种信息、加快各种商品的流通。企业作为信息发布方的同时也是信息的接收方，只有利用信息这一纽带，才能加快企业自身以及市场机制的流通，促进整个经济有效运行与发展。因此，对于生产者来说，广告是了解市场信息的渠道，而对消费者来说，则是商品信息的来源。其次，广告能引导大众的消费观念，倡导"消费潮流"和"消费时尚"，并就此推动企业发展。最后，由于产品争夺市场的需要，广告也刺激和促进了生产厂家或劳动服务性企业提高其生产能力，改善经营管理，提高企业诚信度。

(三)广告具有的文化功能

广告所呈现的文化现象,影响和决定着公众标准的形成。现代社会,广告日益渗透到衣、食、住、行各个方面,一个城市和国家广告的数量和优劣,甚至在某种程度上成为判断该城市和国家文明进化程度的标准之一。在商业繁荣、经济发达的现代化都市,各种丰富多彩的广告可以使城市更富现代气息。事实上,广告在社会中潜移默化地改变着人们的行为和生活方式,成为现代生活中的一种文化现象。

第二节　广告的发展历史

了解广告的发展历史,可以总结广告的发展规律,以及影响广告发展的各种因素,从而为广告更好地发挥作用提供依据。

一、中国广告的发展历史

(一)古代广告的起源及发展

广告是人类文明发展和商品经济的产物,中国是世界上广告的发源地之一,历史悠久。中国古代广告的起源甚至可以追溯到远古时代。根据战国时期《易·系辞下》的记载:"神农氏制,列肆于国,月中为市,致天下之民,聚天下之货,交易而退,各得其所。"这就是说,在远古的神农时代即已产生物与物的交换。为了促进交换贸易的顺利发展,便出现了商品信息传播,这样就出现了中国最早的广告。

随着社会生产力的发展,社会劳动出现了分工,剩余物品增加,交易逐渐繁荣,到原始社会末期尧、舜、禹时代,氏族部落、部落联盟开始拥有私有财物,贫富不均现象出现。随着我国农业、手工业与商业分工的实现,商品交换变得日趋频繁和广泛。至夏朝时,出现了城市和集市,并出现了行商的阶层,即行为商,坐为贾。行商者不务农垦,不事工艺,以贸易为业,从中牟利,这些商贾为了做成买卖,想出各种各样的办法来招揽顾客,从而形成了多种广告样式。

我国封建经济和商贸发展极大地推动了古代广告的发展。相继出现的广告形式主要有口头广告、原始音响广告和各类招牌广告——旗帜、招牌、门匾、幌子、彩楼、彩灯等。口头广告类直接与摊卖相联系;招牌、幌子、彩楼等广告形式,则与商品经济发展到较大规模之后出现的坐店经营直接相关。随着印刷技术的发明,开始出现了粗糙的印刷广告。当时的广告形式虽然简陋,但已是推销商品不可缺少的工具,对当时的生产、交换和消费起着积极的推动作用。

隋唐时期,是我国封建社会的鼎盛时期。在当时的商业活动中,出现的广告形式就有口头叫卖、招牌广告、商品展销会等,因当时的市场交易规定必须挂牌经营,招牌广告十分普及。宋朝的大都市是当时的政治经济中心,商业发达,商贾云集,出现了门面宽阔的大商铺,从而使得彩楼、欢门这样的广告形式应运而生。

同时,宋朝时期开禁夜市,各大城市中集市形式也开始多样化,出现了日市、晓市、夜市的分化,小商小贩通过叫卖或各种有特色的器具发出声响招揽顾客,这就是最初的专业特

色的音响广告，用各种不同的器乐摇、打、划、吹，发出不同的声响以此表示不同的行业，如货郎的拨浪鼓、剃头匠的铁滑剪等。

"幌子"的记载

在古代，经商的需要有"幌子"(又名"望子"和"招牌")，春秋时期的韩非子在《外储说右上》中记载：宋人有酤酒者，升概甚平，遇客甚谨，为酒甚美，悬帜甚高者……就是指公元前六世纪宋国的酒店幌子广告，并一直沿用至今。

同时，各种科学技术尤其是印刷技术的发明也为广告的发展提供了技术支持。东汉时期(105年)，宦官蔡伦发明了植物纤维造纸，隋唐时期又发明了雕版印刷术，到了宋代毕昇又将其发展为活字印刷。印刷技术的发明为广告提供了新的传播媒介——印刷品。那时在江浙一带，已有木版印制的日历在市场中出售，江浙、四川、陕西、安徽等已有人从事印刷业。

隋唐的印刷品甚至保存至今，如甘肃敦煌千佛洞的一册《金刚经》，书尾题有咸通九年四月十五日(868年)，这是目前世界上保存最早的注明日期记载的书籍，也是第一本带有插图的书籍，该册《金刚经》现藏于伦敦大英博物馆。

另外，如图1-3所示，是雕刻铜版保存至今的由中国历史博物馆所藏的北宋时期济南"刘家功夫针铺"的四寸见方雕刻铜版，上有白兔商标及"上等钢条""功夫细"等广告文句，是目前世界上发现的最早的印刷广告文物，比西方印刷广告早了三百年。如图1-4所示，是公元950年佛经的木版印刷品。

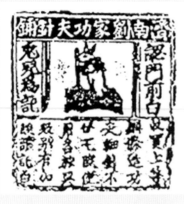

图1-3　"刘家功夫针铺"雕刻铜版　　　图1-4　公元950年佛经的木版印刷品

广告在元、明、清都得到不同程度的发展，广告的应用异常活跃，这与该时期商品经济不同程度的发展有密不可分的关系。随着人口增多和对外交流的广泛，以一些大中城市为中心的商业中心在全国兴起并发展起来，商贸交易随之活跃和发展，从而推动了广告的发展。然而，广告形式却没有大的突破，主要还是口头广告、招牌广告、原始音响广告等形式。

从以上我国历史朝代的商业发展和广告发展的历程可以看出，中国封建社会商业经济的发展是广告发展的根本前提，古代口头广告、招牌广告、原始音响广告等多种多样的广告的发展也在一定程度上促进了商品经济的繁荣和发展。同时，广告的发展不可忽视的重要因素之一是印刷技术的发明。

我国早期精彩的两张平面广告文物

1985年，我国文物考古工作者在湖南浣陵县发掘了一座元代的古墓，令人叫绝的是发现了两张1306年以前的包装纸广告。其正背面皆印有清晰的图案、花边和文字。全文为"谭州(今长沙市)升平坊内白塔街大尼寺相对住，危家(店主姓危)自烧无比鲜红紫艳上等说银朱、水花儿朱；雌黄、坚实匙筋。买者请将油漆试验，便见颜色与众不同，四远主顾请认门首红字高牌为记"。整篇广告文不到70字，却道出了店的地址，产品的性质、特征，言简意赅，一目了然，通晓市场销售心理，是目前我国早期精彩的两张平面广告文物。

(二)近代广告的发展

清末鸦片战争之后，随着不平等条约的签订，中国陷入半殖民地状态。大量资本主义贸易侵入我国，伴随外商外资的大量涌入所带来的商业发达，广告业迅速发展起来。同时，国外的先进印刷技术也促进了印刷广告的繁荣。现代形式的报纸、杂志也开始在中国出现。

历史证明，以报纸杂志为标志的现代广告是由外商引入的。1853年，由英国人创办的《遐迩贯珍》是我国出现最早的刊物之一，当时该刊主要经营广告业务，为沟通中外商情服务。

1872年，我国历史上最久、最著名的中文报纸《申报》创刊，同期其他大量报纸得到发展。当时这些报纸都刊有大量的广告。报刊广告具有传播信息速度快、范围广、价格低的优点，很快报纸成为主要的广告媒介。报纸广告的广泛出现，标志着我国近代广告的发展进入一个新的历史时期。

报刊广告这种现代印刷技术支持的新型广告形式的飞速发展，又推动了专业广告公司在我国的出现及发展，如图1-5所示是20世纪初洋货促销广告(月份牌)。

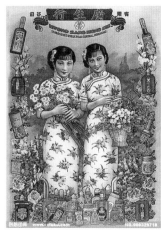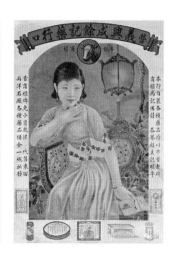

图1-5　20世纪初洋货促销广告

报纸印刷和发行业的发展培养了报纸广告代理人队伍，报纸广告代理人逐步地发展为广告代理商，这便是后来的各大报馆的正式员工。伴随着该行业的成熟和从业人员的发展，渐渐地出现了专营广告制作业务的广告社和广告公司。广告公司在我国20世纪30年代得以兴起，这是我国近代广告发展史上的又一个里程碑。有了广告公司专业队伍的制作，使得在这一时期，广告创意推陈出新，形式上多种多样。

上海在20世纪30年代初就有广告公司近20家，这些广告公司仍以报纸广告业务为主，其他形式的广告，如路牌、橱窗、霓虹灯、电影、电台、幻灯片等广告也都有相应的专门广告公司。到1936年，上海已有中资私人电台36座、外资电台4座、国民政府电台1座、交通部电台1座，这些电台主要靠广告维持。另外，还有像丽安电器公司等霓虹灯厂制作的霓虹灯。创意上的突破还表现在车身广告、橱窗广告等现代广告形式。同期，印刷广告也有进一步的发展，出现了产品样品、企业内刊、企业主办的专业性刊物、月份牌和日历等形式的印刷品广告。

之后的抗日战争、解放战争至中华人民共和国成立前，由于市场受到战争冲击，广告业受到严重影响，中国的广告事业跌入低谷。

(三)现代广告发展概况

现代广告始于中华人民共和国的成立，自此我国的广告事业在经历了一个长期的曲折过程之后，得以恢复和发展。在中华人民共和国成立初期的一段时间里，政府采取各项措施，恢复和发展广告行业。商业广告业务依然活跃，全国性展览会和国际博览会开始举办。同时，广告内容有了新的题材。

"文化大革命"时期，由于政治导向的原因，广告从为商业经济服务为主转向为时政服务为主，这一时期是中国近代以来政治广告最多的时期。

"文化大革命"结束后，尤其是改革开放后，随着国家经济的恢复、繁荣和发展，广告事业在新形势下迎来了进一步的繁荣。

广告事业发展迅猛，广告理论水平不断提高，广告人才培养得到重视。1983年我国第一个广告学专业在厦门大学新闻传播系创办，从而使我国的高层次广告专业人才培养走向正规教育的发展轨道。与此同时，全国各大美术院校也纷纷将传统的工艺美术，逐步改革成为现

代的设计专业。我国的广告事业在各方的共同努力下，必将继续呈现出繁荣发展的景象，为促进商品经济和对外贸易的发展起到更大的作用。

　　1982年2月，国务院颁布了《广告管理暂行条例》，规定广告行业统一由国家和地方各级工商行政管理部门管理。同时，成立了中国广告协会等广告行业组织，促进了广告事业的发展。

　　步入21世纪，由于国际化的交融、信息产业的高速发展、新技术与信息资源的大规模开发运用，我国的广告正在向国际化、多元化、多媒介发展。除传统广告媒介之外，网络、手机、电话、传真、录音、录像、卫星、激光通信等新技术为广告的拓展提供了无限的空间。并且随着电脑设计技术的普及，使广告制作的效率得到极大提高。

　　总结中国广告产生和发展的规律，广告是随着商品的产生而产生，随着科技进步的发展而发展的。科学技术的进步所带来的传播手段的更新，无不对广告的发展起着巨大的推动作用。同时，一定社会制度和社会发展水平也对广告的发展产生着制约作用。实际上，世界各国的广告发展都遵循这样的规律。

二、世界广告的发展概述

　　依据各个历史时期的广告技术发展水平和发展状况，大体可以把广告的发展分为四个阶段。

　　第一阶段：广告的远古起源及原始发展阶段(远古时代到1450年)

　　广告自远古时代起源以来，逐步发展，直到1450年发明活字印刷术，此时的广告形式相对简单，媒介简单，囿于技术等的限制，只能以手工制作或抄写为主，数量和传播都十分有限。

　　第二阶段：广告的迅速发展阶段(1450年到1911年)

　　广告的快速发展是以印刷业的发展为背景的。随着印刷业的发展，平面报纸、杂志等印刷广告得到迅速发展，广告媒介趋于大众化，并开始出现专业的广告公司，广告形式更加多样化。

　　第三阶段：广告的行业成熟阶段(1911年到20世纪70年代)

　　该时期广告公司大量出现，广告作为一个行业，由于电信、电器技术的发明和发展而得以走向成熟，形成自己的规模。

　　第四阶段：广告的现代信息产业时期(20世纪80年代至今)

　　该时期正是信息革命发生后的现代信息产业时期。这一时期，广告业也不再局限于一种单纯的商业宣传工具，而是已发展成为一门综合性的信息产业，广告活动从此走向整体化。

　　下面分别对各个阶段的广告发展作一简述。

(一)广告的远古起源及原始发展阶段

　　广告是随着人类文明的发展而发展起来的，在漫长的历史长河中，凡是世界文明发源

地，均可寻觅到广告的踪迹。

早在文字发明以前，人们以结绳、画符、绘画等方式进行交流和记录，并逐渐出现了记录语言的文字。早在公元前3000年，两河流域的苏美尔人(Sumerian)就创造了楔形文字，其大都是象形文字。文字作为语言的视觉表现，由于广告承担着信息传播功能，文字的出现为广告的产生提供了交流、传达的基础，逐渐形成文字和图形并存的文化。

根据文史记载，最早的平面广告大约出现在公元前3000年，在埃及尼罗河畔的古城底比斯的废墟中发现的莎草纸上，写着追捕一名逃亡奴隶赛姆(SHEM)，愿悬赏一枚金质硬币作为酬赏。这张现藏于伦敦大英博物馆的告示被认为是迄今为止人们所发现的最早的文字广告。

在古埃及曾发现一块Rosetta Stone石碑，可以断定的是这块石碑是当时的一种广告媒介，是用来传播信息的。同样地，在公元前3000年的古巴比伦就曾用招牌来招揽顾客，用图像与文字的形式把商品的标志刻在石头上。

大多数广告史学家认为，悬挂在商店门楣上的户外招牌，是原始的广告形式。据考证，商店的招牌广告起源于公元前5世纪至公元前2世纪的以色列、庞贝和希腊、罗马。招牌和标记把不同的行业划分开来，进而演变为简单的图形标记的商业符号。考古学者在发掘距今2000多年的被火山爆发淹没已久的古城庞贝时，发现了1600多处刻在街道建筑物的墙上和柱子上的各种文字广告、图画广告和招牌广告。

除此之外，广告在形式上也得到发展。在古希腊、古罗马时期，地中海沿岸城市因其优越的地理环境等因素，商业贸易比较发达，口头广告、陈列广告、音响广告、商店招牌广告以及诗歌等多种形式的广告都有体现。除了以商品推销为主的经济广告占主要内容外，还有文艺演出、寻人启事等。例如，当时的罗马商人为了招揽客人，在墙壁上刷上自己的商品广告，或者写一些挂牌，悬挂在全城固定的地点等。还出现过不少招用奴仆、出租房屋的广告。

(二)广告的迅速发展阶段

靠手写文字传播信息速度太慢，效率太低，限制了广告的发展。早在1000多年以前，毕昇发明了活字印刷术，使雕版印刷受到了冲击，印刷技术产生了一场革命。大约又过了500年，德国人约翰•古登堡(Johann Gensfleisch zum Gutenberg)于1450年发明了金属活字印刷术，开了现代印刷术的先河，从此，西方步入印刷广告时代。文字文化的传播要受到地域的、民族的限制，而广告文化则是超越国界和语言障碍的世界性的语言。在印刷技术革命性的发展后，广告在世界范围内得到飞速的发展。

在西方，1473年，英国第一位印刷家威廉•凯克斯顿印出了第一张出售祈祷书的广告，并在伦敦张贴。世界最早刊登新闻的小册子在德国创刊，它里面有一百页以几种文字推荐一本医书的广告，用于散发宣传。

16世纪，欧洲经历了文艺复兴的洗礼之后，资本主义经济得到进一步的发展，美洲大陆

的发现、环球航行的成功和殖民化运动的兴起，使生产和消费都成为具有世界色彩的事件。也就是在这一时期，出现了现代形式的广告媒介——报纸。

　　报纸首次出现是在意大利的佛罗伦萨；1625年2月1日乔治·马赛休写的关于一本书的介绍广告，刊登在英格兰《每周新闻》上，这是世界上公认的第一则报纸广告。

　　Advertisment(广告)一词，最早出现在1645年1月15日英国出版的《每周新闻》上。当时因为报纸上刊登的是新闻，而英国流行凡是重要新闻都叫广告。正式使用广告一词，是1655年11月1一8日的苏格兰《政治使者》报，从此便沿用至今。1652年出现了咖啡广告，1657年出现了巧克力广告，1658年出现了茶叶广告，1666年《伦敦报》增开广告专栏。

　　1615年，德国开始发行弗兰克法特杂志。但杂志成为广告媒体，则兴盛于19世纪的美国。美国的第一张报纸是《中外公闻周报》，1616年发刊于波士顿，1704年4月24日更名为《波士顿新闻通讯》，在出版的报纸上刊有广告。美国独立以前的1771年有报纸31种，都刊登广告。大发明家本杰明·富兰克林，在1729年把广告放在第一期《宾夕法尼亚日报》社论之上。至1784年，《宾夕法尼亚日报》的广告远远多于新闻；至1861年左右，美国的报纸和杂志已有五千多种。

　　1704年，美国的第一份报纸《波士顿新闻报》创刊，在其创刊号上刊发了一则广告，这是美国的第一份报纸广告。到19世纪，美国已有报纸1200种，其中65种日报；英国有报纸400多种，刊出广告8万余条。这一时期，广告成为报纸发行的重要经济来源，逐渐和人们的生活息息相关。

　　由于受17世纪资产阶级革命和18世纪工业革命的影响(当时世界广告的中心在英国)，英国开始征收报纸广告税。广告成本的增加，反而促进了广告形式的革新和技术的提高，从而以更简便的篇幅吸引消费者，广告的影响力也得到大大提高。

　　在发行报纸的同时，杂志也陆续出现，世界上最早的杂志是创刊于1731年的英国杂志《绅士杂志》。1741年美国出版了两本杂志《美国杂志》《大众杂志和历史纪事》，分别在出版3个月和6个月后就夭折了，但这毕竟开创了杂志的新纪元。

　　1796年，德国人阿罗斯·森尼非德发明了石版印刷，开创了印制五彩缤纷的招贴广告的历史。

　　1853年，在发明摄影不到数年的时间里，纽约的《每日论坛报》第一次用照片为一家帽子店做了广告。从此，广告开始利用摄影艺术作为其技术手段。

　　19世纪末，西方开始有人进行广告理论研究。美国人路易斯在1898年提出了AIDA法则，认为一个广告要引人注目并取得预期效果，在广告程序中必须达到引起注意(Attention)、产生兴趣(Interest)、培养欲望(Desire)和促成行为(Action)这样一个目的。此后，其他人对AIDA法则予以补充，加上了可信(Dependable)、记忆(Memory)和满意(Satisfaction)这样几项原则内容，因此19世纪末，广告成为一门独立的学科。

　　广告在这一阶段的发展，就是广告公司的兴起。1841年沃尼·帕尔默(Volney Palmer)在费城创立了世界上最早的广告公司，他们通过向客户收取服务费的方式，在报纸上承包版

位，卖给客户。1869年，美国费城出现了第一家具有现代意义的广告公司——艾耶父子公司(N.W.Ayer & Son)。他们通过代理报纸的广告业务，为报纸承揽客户，帮助客户预测广告效果，制定广告策略、撰写文字、设计版面等，并以此收取佣金。这个办法后来推广到杂志。这一形式的出现，标志着广告公司开始从推销型向服务型转变。

19世纪末，一些大众化媒介刊物的出现，也为这一时期的广告发展提供了便利条件。1883年创刊的《妇女家庭杂志》，在1900年发行量即达100万份之多，可见大众化媒介的发展速度之快。

(三)广告的行业成熟阶段

1911年，美国发起了反对虚假广告的运动，同年，美国颁发了最早的广告法案——《普令泰因克广告法草案》，政府部门通过立法、管理等形式规范和约束了广告公司的行为，规定了广告业的发展方向，广告公司的专业水平和经营管理水平均大有改进。这标志着广告行业逐步走向规范和成熟。

广告行业的成熟阶段伴随着现代广告商业的迅速发展，使广告成为一门独立的产业。

19世纪末至20世纪初，广播、电视、电影、录像、卫星通信、电子计算机等各种电信设备不断涌现，高技术的电子设备把广告带入了电子技术时代，进而成百上千倍地提高了广告的传播效益，极大地促进了广告业的发展，广告产业开始规模化发展。

1922年美国创建了世界上第一家商业电台。继美国之后，其他国家也相继建立了广播电台。这些电台都设有商业节目，主要播放广告。20世纪50年代美国发明彩色电视之后，由于电视广告集语言、音乐、画面于一体，电视成为最理想的传播媒介，因而在其后的广告业独占鳌头。

1945年美国人发明了第一台计算机。经过多年的发展完善，从家庭计算机到图形工作站，从计算机辅助设计到人工智能型计算机，它们使劳动生产率成千倍地提高，同时也使广告设计进入了一个超时空的领域。目前，国际设计交流中十分重视广告语言的直观性和传播力，人们的思想、情感和观念几乎都可以通过视觉图形进行交流。

先进的技术不仅通过新电信设备等促进广告行业的发展，在传统的报纸、杂志等广告上也迅速发展。照相蚀刻网版的发明及广泛应用，推动了广告摄影的发展。据有关资料统计，20世纪50年代广告摄影占20%～30%，60年代广告摄影与广告画各占50%，70年代后期已占60%～70%，80年代占90%以上。设计家称现在的摄影与广告是"蜜月时代"，这是现代科技和经济飞速发展的必然趋势，极大地丰富和开创了广告设计的新空间。

(四)现代信息产业时期

进入20世纪80年代以后，现代工商业迎来了信息革命的新时期。现代产业的信息化大大地推进了商品市场的全球统一化进程，广告行业也相应地发生了一场深刻的革命。在这场信

息革命中，广告活动遍布全球。许多广告公司由简单的广告制作和代理发展成为综合性的信息服务机构，广告技术也被电子技术所替代。由于有了先进的科学技术，广告信息的传递速度极大提高，通过卫星可把相隔万里的广告信息在一瞬间传递出去，通过电子计算机可以对广告信息进行存储分析。

同时，广告的信息在传递过程中也变得高度科学化和专业化。一个广告的制作，要经过市场调查、市场预测、广告策划、广告设计、广告制作、广告发布、信息反馈、效果测定等多个环节，从而形成了一个严密的、科学的和完整的体系，尤其是在当今整体策划观念兴起的情况下，充分发挥了广告业的信息指导和信息服务作用。

随着数字化时代的到来，广告的信息服务网络系统会更加完善，广告服务的信息将越来越丰富，手段更加灵活，运作更加方便。21世纪的广告业，向人们展现了未来广告的发展潜力。

第三节　广告的分类及其性质

广告有多种分类方法和分类标准。对广告分类的研究，建立在广告学体系的基础上，通过对广告的分类，可以加深对研究具体广告内容的了解。

根据不同的需求，人们可以依据广告媒体、广告内容或广告性质、受众、广告类型、广告功能等多个侧面和多个层次来划分广告。从总体上看，人们对广告的划分，主要着眼于两个方面，一方面是基于对广告的基本认识，另一方面是基于实际运用的需要。下面就几种常见的划分方法，对不同类别的广告作一简单列示。

一、按媒体分类

视觉通信是通过各种各样的媒体把情报由发布方传达给接受方的。

广告信息的传达是借助于一定的物质载体来实现的，即广告的媒体，又称媒介(Media)。在广告活动中，媒体发挥着主要作用，现代广告尤其需要凭借媒体完成其特定功能。

媒体经历了不断发展变化的过程，形成了各具优势的多种类别。以下是现代几种常见的按照不同的广告媒体划分的广告类别。

(一)印刷媒体广告

印刷媒体广告包括刊登于报纸、杂志、画册、挂历、招贴、书籍等印刷媒体上的广告。印刷媒体广告易于保存，可反复查看，复读率高，渗透力强。

其中，报纸广告在同类广告中出现较早。在报纸出现后，利用报纸所具有的告知功能，刊载纸面广告，这便是报纸广告。报纸广告由于其版面是有限的，所以有效利用整版、半版、通栏、报眼、报花等形式，是该类广告设计中不可忽略的因素之一。

报纸广告的优点是任何时候都可以阅读，相对于电视广告而言没有时间和空间的约束，可反复多次阅读，还可依据报纸而说服别人，这是它的特点。

报纸以支付购买为阅读的前提，为引起读者的阅读欲望，报纸广告的感观触目性要求相对较高。如图1-6所示，报纸广告的设计由图画和广告语以及文案所组成，色彩以黑白为主

(近来彩色报纸越来越多，但印刷质量还属临时性消费类，不能和杂志相提并论)。

图1-6　报纸广告设计

　　因此，在报纸广告的设计上简单明快，单色调处理是其要领。图文并茂、通俗易懂，这些都是必须具备的条件，广告内容尽量做到雅俗共赏最为合适。因为人眼是随着文字排列的方向而移动的，所以必须掌握好文字排版技术，避免误导。广告还必须与时事报道相竞争，比新闻部分使用更大的字号，充分利用空白也是广告设计的手段之一。

　　另一种印刷媒体广告是杂志广告。杂志和报纸是非常相似的媒体，两者的差异在于，杂志广告是根据杂志的开本来划分其尺寸的，如版面的1/2、1/3、1/4等，而报纸广告则不尽如此。此外，二者在纸质和印刷效果上也不同，杂志广告彩印更为突出和普遍，更能突出广告的美感。

　　杂志广告的优点是杂志有着特定的读者群，因此有利于明确广告的诉求对象。杂志广告相对于报纸广告而言，更换频率低，使得同期广告的接触时间较长。杂志本身的可信度在一定程度上影响着广告的可信度。如图1-7所示，是护肤品全套系列的杂志广告，精美的印刷效果，更能刺激人的消费欲望。

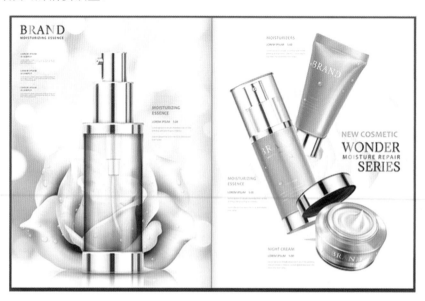

图1-7　护肤品的杂志广告

(二)电子媒体广告

电子媒体广告又称视听广告。这类广告包括在广播、电视、录像、幻灯等电子媒体上面做的广告。电子媒体广告有效地运用了现代声光图像技术，如图1-8所示，是华为手机电视广告，声情并茂，生动感人，往往能产生强烈的视听效果。

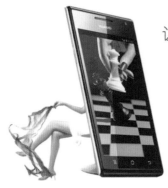

图1-8 华为手机电视广告

最具代表性的电子媒体广告属电视广告。电视广告简称CM，是指利用电视发布的广告。电视能综合利用图像、声音、语言、文字等多种手段，并能感观实现时间、空间效果。

图像是由标准放映速度所呈现的动画和用摄影机、胶卷拍摄的写实画面，以及用电视摄像机拍摄的素材带，再经编辑组合、配画外解说与音乐，并按客户要求的时间播出成为电视广告栏目。这样整个一套程序就是企业将情报传达给观众的过程，在这个过程也就完成了广告的使命。

在电视广告中，电视广告的演员、主持人以及配音人，必须具有完全理解和表现广告的能力。有才能的演艺人士利用CM频频登场，给观众以强烈的印象，但应注意不能使商品的吸引力淡化。电视广告的形式有：提供广告栏目时段，现场的介绍广告；栏目和栏目之间插入的商品实物广告；以固定的画面播出文字的口播广告；在电视荧屏下边以滚动文字打出的游动广告；电视荧光屏左下角或右下角以标志或名称出现的冠名广告等。另外，在播放时间上也有长短之分。

(三)直接邮送广告

直接邮送广告即运用邮寄途径来做广告，亦称邮寄广告。直接邮送广告一般是由广告主明确自己的广告诉求对象，并借助于邮寄公司等，把推销信、明信片、小册子、企业刊物、产品目录、传单、折页、图表等资料通过邮寄途径传递出去。如图1-9所示，左图是一个儿童读物的产品介绍折页，右图是国际直邮产品的介绍折页。这类广告往往针对性强，广告效果较好。

直接邮送广告又称DM(Direct Mail)，即以邮件的形式直接发送给目标消费者。直接邮送广告是带有隐蔽性质的广告，这样就使收件人产生一种想打开邮件的兴趣。由此可见，现代广告是立体式发展的，在新闻媒介以外，由于有计划地利用直接邮送在"质"和"量"两方面的优势，因而能够加大广告诉求力度。直接邮送广告允许设计者在创意上有所突破和发挥。

01

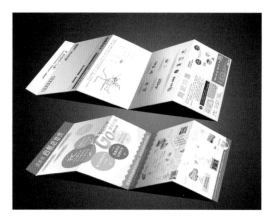

图1-9　直接邮送广告

(四)POP广告

POP是Point of Purchase的缩写，即销售现场广告。例如，在商场、展销会，利用橱窗、柜台、货架陈列的商品实物、模型、模特儿，包括厂家提供的宣传品和为开展促销活动而制作的标牌吊旗等广告形式。

如图1-10所示，左图是卖场洗发水POP的设计方案，右图是加多宝饮料POP的设计方案，在卖场利用有限的商品陈列空间，设计摆放，将顾客的注意力吸引到柜台或促销活动的中心，起到刺激顾客潜在购买欲望的作用。POP的设计既有平面的，也有立体的，甚至还有活动的，总之只要能把顾客的注意力吸引过来，诱发他们的购买行为就不失为成功的设计。

图1-10　卖场POP设计方案

(五)户外广告

户外广告是建立在室外的、独立的或依附于建筑物或公共设施之上的广告，如路牌、霓虹灯、橱窗等广告。户外广告具有场所固定、信息简洁、复读率高的优点，但覆盖面相对较小。

户外广告按照面积的大小分为两类，一类是大型的，如路牌、单立柱、楼顶和民墙、气模广告等；另一类是小型的，如灯箱、门头、路灯杆挂旗、马路围栏、邮局信箱、车身、气球条幅等。

大型户外广告随着科技的进步，其制作方法也由传统的油漆手绘改为电脑喷绘。其表现

形式、表现能力等都产生了质的变化。而且现代成像技术的发展，完全能够表现各种感觉和要求的画面，如平面的电脑喷绘和热压大型气模的立体造型，使得户外广告在室外空间的表现上无疑是其他媒体广告无法比拟的。户外广告在采光方面要求较高，并且要防雨、防晒，还要能自控定时。霓虹灯更需要注意色彩的搭配组合，移动的变化，以及白天熄灯时的美观性等问题。

户外广告设计制作的最大难点在于结构的计算。其力学结构是否合理，风力负荷计算是否符合当地的自然条件，焊接工艺是否符合技术要求，高度是否需要进行避雷处理，广告主体结构是否适合原有建筑结构的承受系数等，都是设计者必须解决的问题。

如图1-11所示，是某品牌产品和房产的户外广告，广告标题醒目，主题突出，信息阅读层次感强，有较强的视觉冲击力和感染力。

图1-11　产品户外广告

(六)网络广告

人们把数码技术和网络技术比作和一亿五千万年前陨石坠落使恐龙灭绝类同的大事件，它无疑会对人类社会的意识形态、道德标准，以及商品流通方式产生重大的影响，从而导致社会结构的重新组合。

目前，最常见的网络广告形式是旗帜广告，英文称Banner，一般是几幅画以动画的方式表现。旗帜广告包括网幅广告、横幅广告等。

如图1-12所示，是北京现代汽车的网络宣传广告。与其他媒体相比，网络广告可以更精

确地计算广告被读者看到的次数。在报纸的某一版做广告，你可能根本不知道有多少人看到了这一版面，但网站却可以精确地计算出有多少读者看到了每一个页面。评价网络广告效果的最直接标准是显示次数和点击率，即有多少人看到了此广告，有多少人对其感兴趣并点击了该广告。网络广告既可在网站的首页出现，也可在分类页面上出现。

图1-12　北京现代汽车网络宣传广告

(七)招贴广告

招贴广告，英语是Poster Advertising，在广告设计中是一个独立的领域。在古代告示的功能基础之上，随着时代的发展和人们审美意识在时代中的变迁，以图画和照片及文字相结合的视觉传达手段越来越常见了。19世纪后期，石版印刷术的发达，使招贴广告的表现手法更加丰富，并能通过复制得到必要的数量，招贴广告张贴在街上，就形成了大众所喜爱的街头艺术，扩大了视觉的诉求力和传达领域。如图1-13所示，是2008年北京奥运会招贴设计作品。

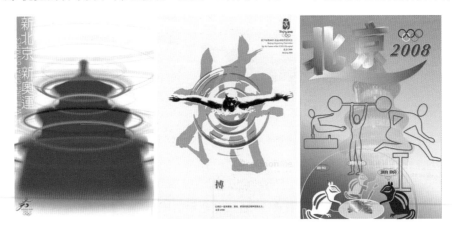

图1-13　北京奥运会招贴设计

随着印刷技术的不断提高，以及电子技术的应用，再加之人们审美意识的不断提高，摄像机、照相机、扫描仪等现代电子技术所操纵的"机械眼"将人们自身"生物眼"所看不到的微观世界和宏观世界之美展现在我们面前。例如，苍蝇的眼睛放大后是非常好看的图案；

广阔的太空银河星系的流动感也成为我们今天广告作品中常见的图式。

由于技术的存在而决定了人们的审美，故而广告的形式感也不断地更新。从劳特莱克的以绘画为主体、文字为辅的招贴广告，到谢莱德具有强烈都市感的时髦女性模式，倡导流行时尚的招贴广告，再到缪夏古典式唯美主义式修长的独特构图的招贴广告，直至波恩哈特直接单纯直指商品的"客观广告"等，人们的审美意识在飞速地变更着。

(八)其他媒体广告

除了以上介绍的几种媒体广告外，可用来做广告的媒体还有很多，如天空中的烟雾广告、光线广告，以及模特儿广告等。

二、按性质分类

广告除按媒体来分类之外，因其反映的内容丰富多彩，内容构成差异很大，所以从反映的内容性质上，还可以把广告分为以下五类。

(一)商业广告

商业广告即经营广告，它通过传递各种商业信息，以达到为广告主谋利的目的。它是商品经济的产物，以宣传介绍商品、企业为主要内容。这是最主要的广告种类，也是最能显示广告本质特征的广告类型，是广告学研究的主要对象。比如，我们在日常生活中所闻所见的各种商品广告、企业形象广告，以及诸如邮政、股票、运输、保险等服务贸易方面的广告。如图1-14所示，是国外一款电动剃须刀的系列广告，通过夸张而幽默的广告创意激发消费者的购买欲望，从而促进产品的销售。

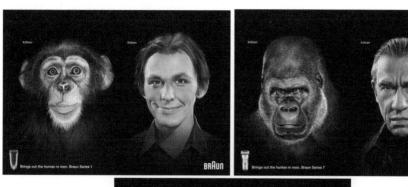

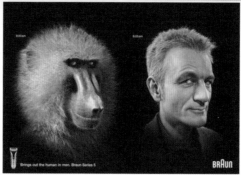

图1-14 电动剃须刀系列广告

(二)社会广告

社会广告是以为社会大众提供小型便利服务为主要内容的广告，其主要特点是以服务为目的，而非以盈利为主。主要包括招生、招聘、征婚、寻人、换房、支票挂失、对换工作、迁址、集会、礼仪祝贺、讣告等信息的广告。

(三)文化广告

文化广告是以传播科学、文化、教育、体育、新书预告、文艺演出、影视节目预告为主要内容的广告，也是一种营利性广告。例如，电影、戏剧、音乐等演出，以及竞技、展览、旅游等方面的广告。如图1-15所示，是梁山伯与祝英台的四幕芭蕾舞剧的公演广告。如图1-16所示，是钢琴家独奏音乐会的公演广告。

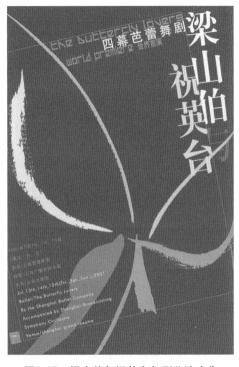

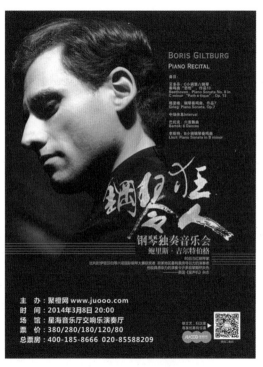

图1-15　梁山伯与祝英台舞剧公演广告　　　　图1-16　钢琴家独奏音乐会公演广告

(四)公益广告

公益广告亦称公共服务广告、公德广告，是为公众服务的非营利性广告，其目的是通过广告呼吁公众对某一社会性问题的注意，抨击不道德的行为，提倡新的道德风尚、新的观念，以促进人类社会的健康发展。公益广告题材广泛、多为公众关注的社会性问题，如保护妇女、儿童权益，防治环境污染，交通安全，禁烟，安全用电，防火、防盗，养成良好习惯，计划生育，等等。如图1-17所示，是全球环境保护组织WWF(世界自然基金会)关于保护动物的系列公益广告。

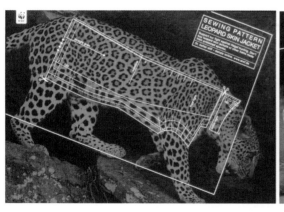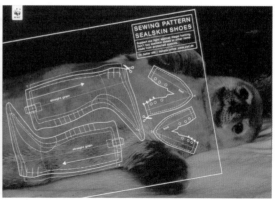

图1-17　保护动物系列公益广告

(五)意见广告

意见广告是一种付费表达自己意见的广告形式，它不以营利为目的。政治广告属于意见广告。如图1-18所示，是在政治竞选中为表达自己的政治观点的政治广告。

图1-18　政治广告

　本章小结

广告随着商品生产和商品交换应运而生。"广告"一词，最初起源于拉丁文"Adventure"，其意思是吸引人注意。中古时代在英语中演变为"Advertise"，其含义衍化为"使某人注意到某件事"或"通知别人某件事、以引起他人的注意"。"Advertise"一词一直沿用至今，并随着商业活动的日益频繁，被赋予现代意义，成为动态的"Advertising"。

广告的对象是消费者、用户或公众，是付费的有偿形态，是一种必须经过艺术加工才能传播的信息，广告所传播的信息体现特定的定位。广告以其所传播的内容对广大受众和社会环境产生一定的作用和影响，广告的基本效能包括社会功能、经济功能和文化功能。

根据不同的需求，人们可以依据广告媒体、广告内容或性质、受众、广告主类型、广告功能等多个侧面和多个层次来划分广告。按媒体划分，可分为印刷媒体广告、电子媒体广告、直接邮送广告、POP广告、户外广告、网络广告和招贴广告等；按性质划分，可分为商业广告、社会广告、文化广告、公益广告和意见广告。

本章介绍的这些广告的基本理论，是作为一名广告设计师完成实效广告的前提和基础。

 思考与练习

1. 简述广告的定义及广告所具有的功能。

2. 理解广告设计的概念，以及广告设计、广告、设计这三个相关范畴的内在关联。

3. 简述我国广告的发展历程。

4. 世界广告发展可分为哪几个主要阶段，其中每一阶段的特点是什么？

5. 广告的分类标准主要有哪些？其中以媒体为依据，常见的广告有哪几类，其各自具有什么性质？

01

 实训课堂

关注身边的广告，无论是你经常路过的公交站台，还是经常登录的网站，从中选出你认为比较成功的一则商业广告和一则公益广告进行分析，比较商业广告与公益广告的功能差异，分别阐述这两则广告的成功之处。

第二章

广告设计的流程

学习要点及目标

- 了解平面广告的设计流程。
- 了解影视广告的设计流程。
- 了解网络广告的设计流程。
- 了解广告设计的流程对于广告行为的重要性，并运用所学的广告设计知识解决相应的广告问题。

核心概念

广告设计流程　影视广告　网络广告　平面广告

引导案例

"只爱陌生人"活动宣传品设计

情人节前夕，某广告公司受一家咖啡店的委托设计制作情人节活动的宣传品。以"只爱陌生人"为主题的社交交友活动充满了浪漫和爱情的色彩，也让设计师们着实费了一番脑筋。视觉因素的选取集中在"陌生人"和"爱"两个概念上。"爱"可以用心形、玫瑰、红酒等常用设计因素表现，而陌生相对抽象不容易表现。通过项目组会议，设计师们认为陌生可以联想到模糊、不清晰、不知道的概念，可以用模糊的人像、剪影等形式表现。面具和玫瑰最终被确定为主要表现要素。如图2-1所示，通过多个草图勾画尝试不同的版式结构，直观地展现创意意图。

图2-1　创意图手稿

在草图设计的基础上通过多次的修改和讨论形成最终的定稿。如图2-2所示，假面和玫瑰表现活动的主题，金色的文字和花纹增加了华丽感，暗红色的底纹则体现了神秘感。

图2-2 创意定稿

一个完整且顺畅的流程是一则好广告诞生的保障，每个广告公司的工作流程都在基本规律中略有变化。好的流程可以使工作事半功倍，反之则会造成不必要的麻烦。

第一节 平面广告设计流程及印刷

广告设计的流程从狭义上讲是指广告作品从创意设计到制作印刷或传播推广的过程，而从广义上讲则包含从前期沟通、调研到后期传播推广的完整过程。

一、平面广告设计流程

(一)前期准备阶段

平面广告设计是通过静态的视觉要素表达产品或活动的信息，为能更准确地传达广告主的意图或产品的特点，前期的调研和宣传策略的制定必不可少。调研内容包含：客户需求收集、目标人群锁定、消费心理调查、市场现状分析、产品特色分析。宣传策略的制定是解决"说什么"——传达什么样的定位信息和"怎么说"——运用什么样的传播媒体发布广告的问题，是统一核心诉求和信息集中的阶段。

前期准备阶段一般可以通过以下具体形式实施。

(1) 客户说明会：通过与客户沟通收集有关产品特性、销路状况、市场趋势、营销策略、可能目标对象、竞争对象等信息，分析客户需求与产品特点。

(2) 项目工作会：广告公司内部会议由项目相关人员参加。检查资料完整性，决定其他资料的收集，确定工作进度，工作项目鉴定及制定。

(3) 策略研究会：市场分析及看法、目标对象及竞争范畴的界定、传播功能及角色(广告、公关、促销、活动……)、相关的营销建议。广告策略包括目标对象策略、创意策略、媒体策略，完成执行计划及进度表，广告预算。策略应由公司高层资深人员审核以确保策略的精确性及可执行性

(4) 策略提案与决定：策略为整体广告活动长期执行的核心，必须是客户与广告公司共同

的认定。

(5) 创意发展阶段：广告公司根据确定的策略发展广告活动相关创意，如电视、报纸、杂志、广播、POP等。此时，需通过创意审核会来进行提案前创意作品的审核。

(二)设计与制作阶段

广告设计与制作阶段是整个营销策略能够有效实施的关键阶段。这一阶段是依据前期整体策略的要求，确定广告设计中所涉及的各种视觉要素并将其综合运用形成信息表达载体的过程。

设计与制作阶段一般可以通过以下具体形式实施。

1. 创意讨论与草图绘制

将抽象的概念用具象的画面表现出来需要一个简单、直接又漂亮的表达方式。这个表达方式就是我们常说的创意。设计草图能够直观地展现创意，是项目成员讨论时的常用手段，也是设计师研究思考的方法。为迅速捕捉灵感，设计草图常常忽略一些细节，而以粗略的线条勾勒出大的框架轮廓。把广告中的产品样图、广告文案、商标等要素进行粗略的编排。草图因操作简便可多方面尝试得到多个不同的设计方案以供参考。项目组可以通过讨论在众多的设计方案中确定出一到两种较为理想的方案，设计人员便可遵循此草图进一步加工。如图2-3所示，是某广告公司为某油品公司新年招商酒会所用产品宣传册封面绘制的设计草图。

图2-3　宣传册封面设计草图

2. 初稿制作与提案

方案确定后，就可在此基础上制作初稿，用更具体的方式展现创意并比较不同方案间的优劣。对于可能涉及的要素多方面收集并在画面中尝试，确定广告文案、广告图形所占据的位置、比例、大小、因版面的不同位置而造成的视觉差异。较为仔细地勾画出图形的具体形

象，对类似的图形要素进行比较并选择。确定广告标题的字体，写出主要的文案字句，其他的广告编排中的文字部分可用一些线条框架来表示。在初稿阶段，对于各构成要素，要在主次有序、均衡协调的原则下不断地进行比较、调整。

制作完的初稿需要通过提案会形式征求广告客户及有关人员的意见，在多个方案中选择并进行修改、完善。如图2-4所示，为草图确认后进行的初稿示意。经客户筛选后确定了红色基调并要求在设计中增加动感和装饰感。

图2-4　初稿示意

3.正稿制作和最终确认

正稿是在初稿得到认可基础之上的进一步加工、设计、整理和修改。正稿将初稿中不合适的设计元素进行剔除并强化其优势因素，内容更加丰富，构图也更加清晰，广告标题更讲究，对文案以及图形的位置、大小、疏密安排更加精确。通过正稿，可以清晰地看出广告的主旨以及所要强调的重点。正稿在经过广告客户及有关人员的审阅，并经客户最后签认后，广告设计就已基本完成。如图2-5所示，在初稿基础上制作的正稿通过增加曲线装饰和光晕效果，在展示产品的高科技性的同时不失活泼和动感。客户在审阅后提出希望能够再添加节日的欢快和喜庆气氛的因素。

图2-5　正稿

　　如图2-6所示，根据客户新的要求在原有设计基础上通过添加传统纹样的底纹和竖排文字营造传统节日的喜庆气氛，此稿为最终定稿。

图2-6　最终定稿

　　4. 完稿

　　完稿阶段是印前制作阶段。这一阶段是对已通过的定稿进行精心加工的过程。这一阶段需要完成颜色校正、专有色单独建立文件、特殊字体文字转为曲线、添加出血、将文件转为TIF格式等一系列工作以保证印刷工作的顺利进行。

二、印刷流程及常识

　　印刷阶段是广告制作的最后阶段，掌握印刷中的常识和基本流程有利于设计作品的顺利完成和精准表现。

(一)印刷流程

　　不同的印刷工艺对印刷流程的要求也不尽相同，但一般分为三个阶段。

1. 出片打样

在制作菲林之前一般要求印刷厂出数码样，以方便设计师和客户对颜色、文字和版式进行校对。数码样颜色一般比印刷成品略鲜艳。出菲林后让菲林公司再次打稿(用打样印刷机先试印6张成品)，传统做法比较慢，价格较贵但效果与印刷的效果完全相同。完成的菲林上亦可做简单细微修改，如要修改很多则需要再重新出菲林，这样会造成浪费，所以在出片前应仔细确认无须再修改。

菲林是film的音译，一般指胶卷，也指印刷制版中的底片。如图2-7所示，即为常用菲林。

图2-7 常用菲林

印刷中使用的菲林，如无专色情况下有四张，分别是C、M、Y、K。四张菲林本身都是黑色的，边角一般有英文符号，标明该菲林是C、M、Y、K中的哪一张。如果没有可以通过挂网的角度，来辨别是什么色。边角的阶梯状色条是用于网点密度校对的。

2. 印刷

正式印刷前加过版纸，过版纸印完后使计数器归零。印刷过程中要经常进行抽样检查，注意上水的变化、油墨的变化、印版耐印力、橡皮布的清洁情况，以及印刷机供油、供气状况和运转是否正常等。

3. 印刷后期

印刷完成后的后期工作，包括装订、覆膜、UV、模切、烫印、起凸等工艺的制作。

(二)印刷常识

1. 纸张

根据印刷用途的不同可以分为平板纸和卷筒纸，平板纸适用于一般印刷机，卷筒纸一般

适用于高速轮转印刷机。

纸张的大小一般都要按照国家制定的标准生产。印刷、书写及绘图类用纸原纸尺寸：卷筒纸宽度分为1575mm、1092mm、880mm、787mm四种；平板纸的原纸尺寸按大小分为880mm×1230mm、850mm×1168mm、880mm×1092mm、787mm×1092mm、787mm×960mm、690mm×960mm六种。

2. 印刷工艺分类

根据印版种类的不同可将印刷工艺分为凸版印刷、凹版印刷、平版印刷、丝网版印刷四大类。

凸版印刷：凸版是指图文部分明显高于空白部分的印版。在印刷时通过较大压力将印版上的油墨转移到承印物的表面上。

凹版印刷：凹版是指图文部分低于空白部分的印版。印刷时全版着墨，然后刮拭版面，仅图文部分留有油墨，再通过压力将油墨转移到承印物上。

平版印刷：平版是指图文部分和空白部分在同一平面，利用油水相斥的原理制版。印刷时将印版上的油墨转移到橡皮布上，再利用压力将橡皮布上的油墨转移到承印物上。

丝网版印刷：丝网版是孔版印刷的一种。印刷时油墨在刮墨板的挤压下从版面通孔部分漏印在承印物上。

3. 版面设计与排版规格

排版时应该根据印刷版面要求进行版面设计。比如，对于书册的印制，制作时需要注意开本的大小，排版的形式(横排或竖排)，正文的字体字号，每页的行数及每行的字数，字与字及行与行之间的空隙，页面的栏数及每栏的字数，栏与栏的间距，页码及页码的摆放位置，页眉页脚的位置及大小等。

在进行文字排版时，还要注意一些禁排规定，如在每段的开头要空两个字位，在行首不能排句号、逗号、顿号、分号、冒号、问号、感叹号以及下引号、下括号、下书名号等标点符号，在行末不能排上引号、上括号、上书名号以及中文中的序号如①②③等，数字中的分数、年份、化学分子式、数字前的正负号、温度标识符以及单音节的外文单词等，都不应该分开排在上下两行。

第二节 影视广告设计流程

随着电视的普及，影视广告逐渐成为现代广告的主要形式之一。影视广告组合利用图像、声音、语言、文字等多种手段，并能感观实现时间空间效果。

在实际操作过程中，因影视广告受时间、空间、人物等多种因素的限制，制作过程往往充满变数。但基本流程可概括为：制定创意，客户确认，拍摄分镜头并确认拍摄脚本，制作会议(PPM)，拍摄，后期制作。

一、前期准备阶段

(一)项目说明会

通过与客户交流的制作会议收集项目相关信息，包括公司介绍、项目或产品描述、风格

内容等的意向、基本设计制作要求等信息。全面了解项目特点是开展创意工作的先决条件。

(二)项目工作会

通过对项目的研究和讨论确定广告推广的主题和内容,并形成脚本。针对脚本提供实现方案和报价供客户参考和选择。如图2-8所示,是羽毛球比赛影视广告分镜头脚本。

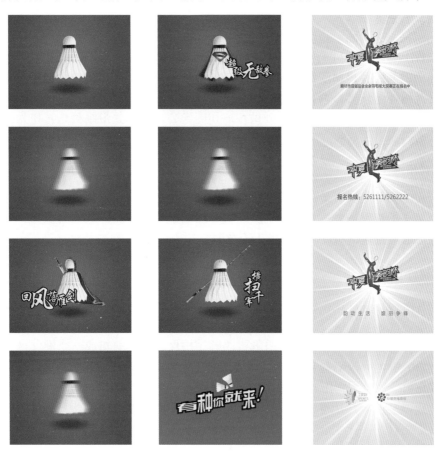

图2-8 羽毛球比赛影视广告分镜头脚本

(三)提案工作会

向客户解释广告影片拍摄中的细节,并说明理由,包括制作脚本、导演阐述、灯光影调、音乐样本、堪景、布景方案、演员试镜、演员造型、道具、服装、预估价格等有关广告片拍摄的所有细节部分,供客户选择并确认,作为之后拍摄的基础。

二、拍摄制作阶段

(一)与制作公司的项目工作会

当创意完全确认并获准进入拍摄阶段时,广告公司会将创意的文案、画面说明及提案给客户的故事板呈递给合适的制作公司,并就广告片的长度、规格、交片日期、目的、任务、

情节、创意点、气氛和禁忌等作书面说明，帮助制作公司理解该广告片的创意背景、目标对象、创意原点及表现风格，等等。

客户审核并确认拍摄方案后，开始筹备拍摄工作，同时进行三维制作等部分后期工作。在正式拍片之前，向包括客户、广告公司、摄制组相关人员在内的各个方面，以书面形式的"拍摄通告"告知拍摄地点、时间、摄制组人员、联络方式等资料。

(二)制作会议

制作会议(PPM)是英文Pre-Product Meeting的缩写。在PPM上，将由制作公司就广告影片拍摄中的各个细节向客户及广告公司呈报，并说明理由。通常制作公司会提供不止一套的制作脚本、导演阐述、灯光影调、音乐样本、堪景、布景方案、演员试镜、演员造型、道具、服装等有关广告片拍摄的所有细节部分供客户和广告公司选择并最终确认，作为之后拍片的依据。

(三)正式拍摄

制作公司的制片人员对最终制作准备会上确定的各个细节，进行最后的确认和检视，以杜绝任何细节在拍片现场发生状况，确保广告片的拍摄完全按照计划顺利执行。其中尤其需要注意的是场地、置景、演员、特殊镜头等方面。

三、后期制作阶段

后期制作阶段包括冲洗、转磁、初剪、精剪、配音等工作，后期制作阶段决定了广告最终呈现的面貌。

初剪阶段，导演会将拍摄素材按照脚本的顺序拼接起来，剪辑成一个没有视觉特效、没有旁白和音乐的版本，即A拷贝。A拷贝将提供给客户以进行视觉部分的修正，这也是整个制作流程中客户第一次看到制作的成果。

精剪阶段，是在客户认可了A拷贝以后进入的修改和正式剪辑阶段。精剪部分将根据客户提出的意见对A拷贝进行修改，并通过添加特效、字幕等因素增加视觉效果强化主体内容。

配音阶段，是在画面基本完成的基础上开始的。配音将为广告片增添新的体验，是影视广告不可替代的优势之一。配音包括背景音乐、旁白、对白，等等。

第三节　网络广告设计流程

随着互联网技术的推广，网络已经成为今天广告传播的主流媒介之一。网络广告所具有的互动性、可选择性、灵活性、经济性、易传播性、直观性、针对性等传统媒体所不具备的优点更加快了它发展的步伐。

一、互联网投放流程

互联网广告投放一般遵循以下流程。
(1) 确定广告目标。

(2) 确定广告预算。

(3) 确定投放渠道与方式。

(4) 确定效果评估方式。

二、互联网广告的分类

(一)常见网页广告类型(含移动端网页)

(1) 搜索广告：较为典型的百度竞价搜索，可设置的关键词类型一般有产品/方案核心关键词、竞品相关词、行业相关词，以及依托上述三方面的拓词。

(2) 展示类广告：搜索引擎中的品牌专栏，信息类网站中的Banner、竖边、通栏等广告位，其他类似网站两侧对联广告、以公司Logo等形式出现的按钮广告等。

(3) 文字链接：通常会在核心词嵌入对应推广链接，点击之后跳转。

(4) 弹窗广告：浏览网站、视频过程中跳出的广告片段、弹窗等。

(5) 页面悬浮广告：在浏览页面中浮动的Gif、Flash、图片等。

(6) 插播广告：观看视频时，中间插播的品牌广告视频。

(二)常见的App内广告类型

(1) 闪屏广告：大多数App点击进入后会有3～5秒的等待时间，推送一幅全屏广告。如图2-9所示，孔雀城·大湖双十一限时提醒微海报，营造了节日的华丽和欢乐气氛。

(2) 信息流广告：手机百度、今日头条、微信朋友圈、爱奇艺App中经常出现的标识"广告"的信息。

(3) 贴片广告：播放视频之前的开片广告。

(4) Banner广告：大图配相关活动或产品的介绍。

(5) 弹窗广告：与网站中的类似，在浏览App内容的时候弹出的广告。播放视频过程中有时候也会弹出商品购买链接广告等。

(6) 抽奖及优惠券：商品购买完成后的界面跳出红包抽奖、礼品转盘等。

(7) 推送广告：打开App手机顶部状态栏推送、App内消息模块推送等。

(8) 微信朋友圈广告：利用微信平台向朋友圈推送广告。

(三)其他在线广告类型

(1) 电子邮件广告：电子邮箱中自动推送的广告活动、优惠信息等。

(2) 短信广告：基于手机定位的短信推送；基于用户分析的短信推送。

(3) 品牌植入广告：游戏中品牌商标、产品等的嵌入。

(4) 内容营销：贯穿在所有的营销活动中，好的平面设计、视频制作、文案编辑对曝光、点击、传播、转化都会起到促进作用。

(5) 新闻通稿：主要用于品牌建设，公司使命、核心团队专访、产品战略升级、企业荣誉等题材都比较适合通过新闻通稿的形式传播，增加搜索引擎收录，提升品牌、网站权重。

(6) 新媒体营销：公司在微博、微信、知乎等平台官方认证账号的运营，可以作为很好的品牌宣传渠道。如图2-10所示，是在项目微信公众号上推送双十一活动的具体内容。

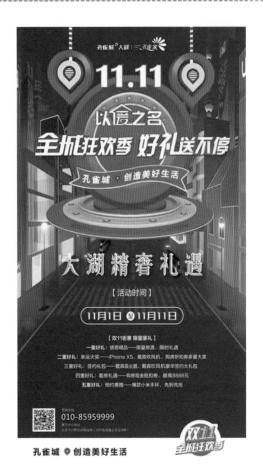

图2-9　双十一限时提醒微海报

图2-10　双十一微信稿排版

三、静态网络广告设计流程

　　静态网络广告设计流程与平面广告设计流程基本相同，包括前期准备和制作两个阶段，但图片一般受网络传播速度限制文件较小，常用*.jpg或*.gif格式，色彩模式为RGB。通过电脑绘制的矢量图形一般要转换为标准图像格式才能用于网页设计。

四、动态网络广告设计流程

(一)广告制作

　　因项目要求的不同，动态网络广告的制作技术也不相同。常用软件包括GIF Animator、Adobe Imageready、Macromedia Fireworks、Flash、Rich Media Banner、Enliven V-Banner、Java Banner、Adobe Premiere、Realvideo、Streamworks，等等。

　　最简单的方法是可以用Photoshop生成一个包含全部动画元素的文件，对于每一个独立的帧，先隐含不必要的对象再分别导出成单个的GIF文件，最后用GIF Animator这类网页动画软件将各帧组合成动画文件，也可以安装Photoshop的动画插件，直接在Photoshop文件上生成动画。如果用Adobe Imageready和Macromedia Fireworks、Flash这类专门为网页图像设计的软

件，可以直接制作动画GIF。

(二)影像及声音的输入和编辑

传统的影音广告都可以通过格式转换放到互联网上。为了增加影像在可接受的速度下运行的机会，设计时一般采用小画面模式。例如，采用320×240像素点显示，或者干脆采用160×120像素点显示；最后制作一般采用一种或更多的文件压缩方法。但是即便这样，在网上播放影像文件至少也需稳定的高传输速率。

(三)广告与页面间的链接

最后的步骤就是完成各广告要素及不同文件、页面间的链接，为WWW提供HTML文档。HTML允许文档创建者在文档中嵌套指向其他任意文件的链接指令。当用户点击鼠标激活这些嵌套的链接时，就可以直接跳转到该链接所指的文件。无论该文件存储在本地还是远程计算机里，都可以利用HTTP (HyperText Transfer Protocol，超文本传输协议)协议，跨空间在网上的不同Web页面间自由切换。

大多数通用文本编辑器及文字处理软件都能编辑HTML文档，只要该编辑器或文字处理软件能把文档以纯文本方式存储即可。一些专门的网页制作软件和多媒体制作软件也具备强大的链接编辑功能，常用的有FrontPage、Dreamweaver、Firework等。

本章分别从平面广告、影视广告和网络广告三个方面对广告制作的流程进行了讲解。不同媒介的广告尽管在制作流程和制作技术上有很大的不同，但同时也有很多相近的地方，都存在前期沟通、中期制作与讨论、后期实现与推广三个步骤。对广告设计流程的掌握关键要在每个阶段间找到关联点，意识到每个步骤间的联系。

1. 在广告设计和制作之前需要了解项目哪些方面的信息？
2. 在网络广告中，有哪些格式可以提高动态广告的刷新速度？

实训课堂

以图2-11为草图设计制作一则香水广告。

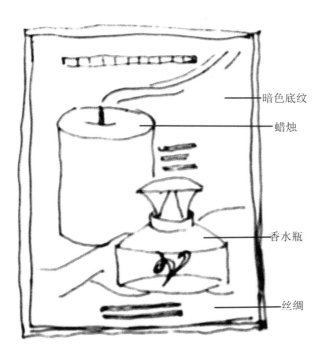

图2-11　香水广告草图

第三章

广告设计的创意

学习要点及目标

- 了解广告创意的特征。
- 认识广告创意的作用。
- 了解广告创意的原则。
- 掌握从各个不同的角度对广告创意进行分析的思维方式。
- 了解广告创意的程序。

核心概念

广告创意　广告创意的原则　广告创意的思维方式　广告创意的程序

广告创意是创造性的思维活动。创造意味着产生并构想过去不曾有过的事物或观念，或者将过去毫不相干的两件或更多的事物或观念组合成新的事物或观念。广告活动是否能完成其告知和劝服的功能，在很大程度上要依赖于广告作品是否具有创造性。精彩的广告创意作品使广告诉求信息更形象、更生动、更具说服力。

广告创意就是要善于将抽象的产品概念转换为具象而艺术的表现形式。这其中最大的特点就是在思维方式上并不是寻找解决某个问题的方法，而是寻求如何运用形象生动的表现方式来说明某个事物(产品)的某个概念，这里的关键之处在于转换，即将抽象的概念转换为具体的形象，将科学的策略转换为艺术的表现。

引导案例

"绝对伏特加酒"广告创意

如图3-1所示，画面中的酒瓶是"乐谱"？对！这就是"绝对伏特加酒"广告的创意。绝对伏特加酒的广告分为10个系列：瓶形广告、抽象广告、城市广告、口味广告、季节广告、电影/文学广告、艺术广告、时尚广告、话题广告和特制广告。图3-1就是城市广告中的"音乐之都维也纳"，这些不同类型的广告既有品位，又显示了机智和幽默，各自不同的主题突出了绝对伏特加酒瓶的优雅外形。广告的所有焦点集中在瓶形上，同时配以沿用至今的经典广告台词，即以"ABSOLUT"开头，加上相应的一个单词或一个词组，这个词是一个与消费者易于沟通的广告词。下面我们就探讨一下关于广告的创意。

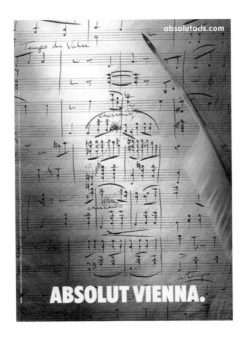

图3-1 绝对伏特加乐谱创意广告

03

第一节 广告创意概述

一、什么是广告创意

一个成功的广告最本质、最核心的要素是什么呢？绝大多数的广告人几乎都作出了相同的回答：创意。

曾有著名广告公司的创作口号是"抗拒平凡的创意"。许多知名的广告人也认为："广告本质上是发挥创意，运用一组设备与技术，去从事传播的一种艺术。"大卫·奥格威在他著名的"神灯"法则里，对广告新手提出的最重要的戒律中，第二条就是："若你的广告的基础不是上乘的创意，它必遭失败。"因此，广告创意对于广告人来说是最具挑战、最兴奋，也是最刺激的事情，是广告活动中最引人注目的环节，是将广告赋予精神和生命的环节。

为什么创意在广告人心目中具有如此高的地位呢？我们应如何看待创意呢？

创意(Idea)，最基本的含义是指创造性的主意，一个好点子，一种从未有过的东西。"创造性是指能够想出新东西"。所谓"新东西"不是指无中生有，而是将原有的经验材料组合出新的意义。对于广告创意的界定，似乎还没有一个基本一致的看法。虽然曾经有知名广告人对什么是广告创意做过十分精辟的说明，即所谓"旧的元素、新的组合"，在广告界无人不认同，但这仅仅是对创意元素的归纳总结，并没有对广告创意的过程做更深入的阐述。

那么，广告创意到底是什么呢？我们可以从这几方面理解。

广告创意是创造性的思维活动、广告创意就是要善于将抽象的产品概念转换为具象而艺术的表现形式、广告创意的前提是科学的调查分析。

二、广告创意的特征

好的广告创意通常具有以下三个特征。

(一)具有极为丰富的想象力

创意需要有强大的创造力，广告创意中应含有更大的想象自由度。

如图3-2所示，家庭温馨的场面，负形想象为不同的动物，表现了人要关爱动物，呼吁为动物提供更好的收养空间的主题思想。

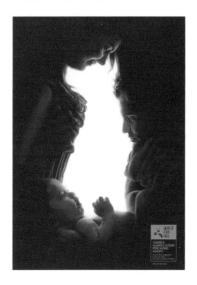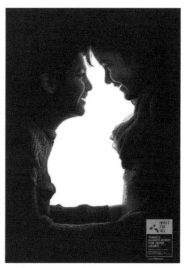

图3-2　关爱动物公益广告

(二)具有强烈的视觉(听觉)刺激进而提高注意力

要使受众在瞬间发出惊叹，立即明白商品的优点或广告传递的信息，而且永远不会忘记，这就是创意的真正效果。

如图3-3所示，人类的手变成了脚蹼、背部长出了背鳍，用这样强烈的视觉刺激提醒人们关注全球气候变暖，导致海平面上升带来的变化，呼吁保护环境。

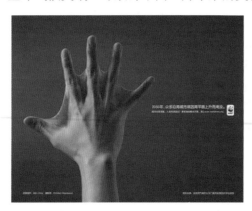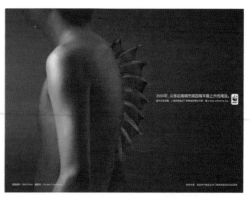

图3-3　国际自然基金会环保公益广告

(三)要有让人为之心动的力量

一个好的创意，一个出乎意料的奇思妙想，除了第一步能给人以感官上的冲击外，第二步就应有一种非逻辑的，但却是智慧的冲击，直接深入到人们的内心，与人们内心深处潜藏着的生活逻辑相契合，这就是人们常说的"有了感觉"。好的创意的最高标准就是使人突然间产生一种感觉，这是一种不同于感官知觉而又高于知觉的心灵感应。

如图3-4所示，运用人们对新生婴儿的喜爱，吸引消费者的注意，将苹果与新生的婴儿关联起来，使人产生相关的联想，表现该果汁的新鲜。

总的来说，广告创意的特征至少还应该包括四个方面的内容：思维的转换性、策略的指导性、诉求的艺术性和创意的限制性。

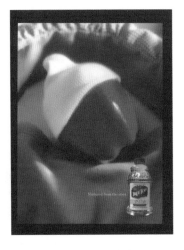

图3-4 果汁广告

1.思维的转换性

所谓思维的转换性，就是指从逻辑思维转换为形象思维的能力，或者是将概念的抽象思维转换为具象事物的形象思维的能力。

如图3-5所示，运用潜水泳镜和太阳镜表现该品牌鞋的涉水和防晒功能。

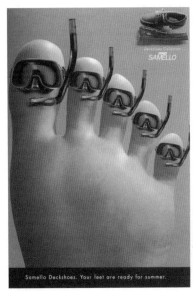

图3-5 功能鞋广告

2.策略的指导性

策略的指导性是指在广告创意的过程中，始终围绕一个明确的传播策略进行思维活动。

如图3-6所示，耐克品牌现已成为全球著名的品牌之一。究其成功的原因，除了它不断开发新的产品之外，更重要的还得益于它的品牌创意策略。纵观其品牌成长过程，广告创意策略的制定始终围绕其品牌的核心价值——人类从事运动挑战自我的体育精神。 耐克品牌创

意的成功之道，就是在确立了品牌的核心价值和使命之后，无论在世界任何一个地方进行推广，都始终如一地去表现其品牌的核心，传达了品牌准确的市场定位。

3．诉求的艺术性

广告创意的根本目的就是将一个产品的有关信息以艺术的方式予以展现。

如图3-7所示，该意大利水饺作为一件艺术品被陈列在一个超现实主义的空间中，其品位与一般食品显然不同。

03

图3-6　耐克产品广告

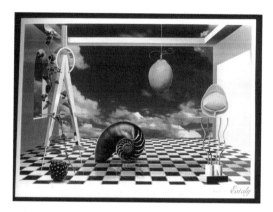

图3-7　意大利水饺广告

4．创意的限制性

虽然任何创作活动都十分忌讳条条框框的限制，但广告创意却偏偏有许多限制，因此，有人曾说过广告创意就像是"戴着镣铐跳舞"。既有种种限制，又要想出精彩的创意，实在不是件容易的事。广告创意的限制主要包括：广告主的限制、广告媒介的限制、广告信息本身的限制。

如图3-8所示，该广告是应用在网络平台的网幅中，因此其幅面只能是窄长的。

图3-8　天猫网幅广告

三、创意在广告中的地位

(一)创意能使广告受到超值的关注

在当今的市场经济社会中，广告通过报纸、电台、电视、户外标牌等一切形式每日每时都在冲击着我们的感官。在这广告的世界中，人们每天要受到无数次的刺激。因此，要想使广告不被无声无息地淹没掉，唯一的办法就是吸引受众的注意力。那么，首先就要做到与众不同，要想与众不同，唯有发挥非凡的创意。

如图3-9所示，"会呼吸的内衣"，将内衣的形状与鲜红的嘴唇关联起来，使人产生相关的联想，以吸引消费者的注意。

图3-9 透气内衣广告

(二)创意能使广告对象产生附加值

一个成功的广告创意不但能让商品顺利地进入流通，并实现它的价值，而且能使商品产生附加值。

如图3-10所示，这三幅广告作品，以优雅、艺术化和精致的超现实主义表现形式，极大地提升了该系列产品的品位和档次。

四、广告创意的作用

(一)创意有助于广告活动达成预定目标

广告活动作为一种经济范畴的商业活动，最终自然是以营利为目的。因此，广告创意必须有助于广告活动达成其传播的预定目标，这也是衡量广告创意优秀与否的重要标准。

如图3-11所示，"绝对伏特加"的精彩绝伦的广告创意，以生活百态为素材，以伏特加的瓶形为主要视觉元素并巧妙地加以组合，从而诞生了一个绝妙的大

图3-10 意大利面广告

创意。凭借这样一系列广告经典创意之作，使它的销售业绩在全球伏特加酒市场上跻身三甲。

03

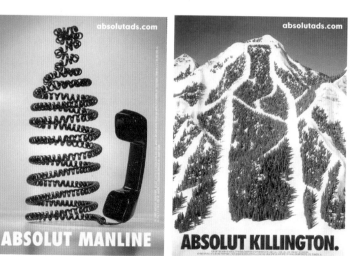

图3-11 绝对伏特加系列广告

(二)创意有助于广告进行告知活动

广告是否能够完成其有关产品信息的告知与诉求，在很大程度上取决于广告作品是否具有创意。优秀的创意使广告作品更形象、更生动。生动的信息传播能更多更好地吸引受众的注意力、维持受众兴趣的持久性及启发受众的思维。

如图3-12所示，该广告生动地将香烟的烟雾联想为腹中的胎儿，告诫人们孕妇吸烟的危害和对胎儿的危害。

(三)创意有益于广告进行劝服活动

广告要想有更强的劝服力，就必须创造性地使用非文字信息元素，强化文字信息元素。如图3-13所示，该系列广告将牙膏创意为改锥、钳子等工具，表现该产品强牙固齿的特点。

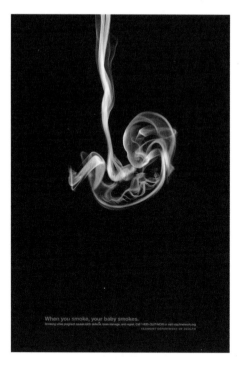

图3-12　戒烟公益广告

03

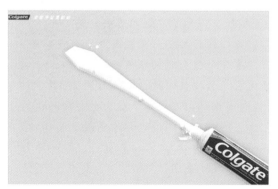

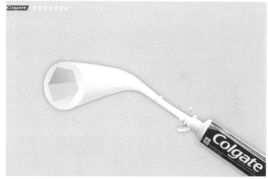

图3-13　高露洁牙膏系列广告

(四)创意有益于产品在消费者的心目中保持较高的地位

广告创意所体现出的诉求有关产品的信息，而真正优秀的广告创意还应该表达其深刻的文化内涵和意识形态，使广告作品更耐人寻味、更隽永，也更富有品位。

比如，意大利著名服装品牌贝纳通的许多广告就是以战争、人性、环保等人们普遍关心的题材作为其产品的创意主题，向人们表明贝纳通品牌的文化品位。这些高超而深刻的表达形式给受众留下了较为深刻的印象，当这种印象在市场中传播时，其品牌的心理价值自然地也就在不知不觉间得到了提高。

案例3-1

震撼人心的贝纳通广告

如图3-14所示，是贝纳通系列广告。

1982年，原本默默无闻的摄影师奥利维罗·托斯卡尼加入贝纳通公司。起初他为贝纳通设计的广告并无特别之处，大体仍遵循着一般服饰广告的基本诉求要点。但是到了1985年，贝纳通的广告有了很大的改变，展开了一系列以"贝纳通的色彩联合国"为主题的广告活动。托斯卡尼采用了不同国籍、不同肤色的青年男女及儿童，穿着类似各国传统服装，但实际是由贝纳通出品的服装。广告画面每次总会出现两个不同国家的人物，并且一定会有该国的国旗。在冷战时期，这种在画面上营造种族和谐的广告得到了广泛的赞誉。

贝纳通的广告宣传别出心裁，内容涉及恐怖主义、种族主义、艾滋病等，有些广告引起广泛的争议，1988年，托斯卡尼制作了一幅画面，是一个白人婴孩在吸吮一个黑人女子乳房的广告。虽然据称这是在提倡种族和谐，但却招致了黑白种族的抗议，黑人团体认为广告画面隐含了对殖民时期黑人奴隶的嘲弄。当时，英国与美国的杂志都以争议太大为由而拒刊。

自1988年以后，贝纳通几乎年年都有惊人之作，1989年的一幅据称原意在于阐释种族和谐、平等，有难同当，共同面对横遭钳制的世界(标题为：一对黑人白人铐在一起的手)的广告被认为有种族歧视的嫌疑，在美国媒体刊登几次之后便消失了。

1991年，贝纳通变本加厉，推出了"教士吻修女"篇、"尚未剪掉脐带的男婴"篇、"十字架中的大卫之星"篇、"彩色保险套"篇等广告，每一则广告都引起轩然大波。英国广告规范局为此下令贝纳通撤回广告看板，并通知各媒体"在刊登任何贝纳通的广告之前，都要先征询英国广告规范局的意见"。而"十字架中的大卫之星"篇甚至连意大利法官都判定它冒犯宗教，不得在该国刊物中出现。

但贝纳通并未因此而动摇，1992年，又推出了一系列关注社会议题的广告，包括"临终的艾滋病人"篇、"手持大骨的游击队员"篇、"黑手党"篇、"货车与难民"篇、"越过洪水的印度夫妇"篇、"燃烧的汽车"篇、"难民船"篇7则广告，但仍在全球各地受到或多或少的阻挠。尽管有许多评论家批评贝纳通只是靠制造一些令人震惊的画面来引人注目，而部分消费者也对贝纳通的做法提出了怀疑甚至产生了抵制，但贝纳通的业务却因此而增长。

仔细分析，其成功并非偶然。因为贝纳通在做出惊人之举的同时，还保留了一套讲求服饰本身特质及和谐感的广告，从而保证了该品牌在受众心目中的延续性。而那些"语不惊人死不休"的争议广告虽然屡屡遭禁，却凭借新闻性和话题性而大量见之于各类媒体的新闻版面，宣传力度丝毫没有受到影响。相反，贝纳通公司反而因为广告遭禁而节省了一大笔广告支出。无怪乎托斯卡尼得意地说："我们一年的广告支出，'菲雅特汽车'一天就用掉了。"

但争议广告并非无往不利，它所要冒的风险也不是人人都能承担的。毕竟争议性在引起消费者关注的同时不一定会得到他们的认同，而这对企业来说恰恰是至关重要的。同时，类似贝纳通争议广告这样不断被"误解"又不断进行解释的模式，究竟还能令媒体和消费者的兴趣保持多久，谁也不知道答案。

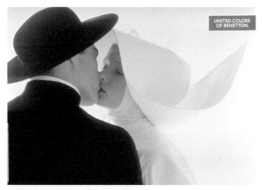

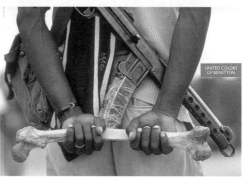

图3-14 贝纳通服装系列广告

(五)创意有助于广告进行提示活动

创新的广告创意会使乏味的诉求脱胎换骨，变成有趣的、耐人寻味的广告。

如图3-15所示，耐克广告的创作案例便是最好的证明。耐克的广告只讲述一个个的故事，在画面上唯一可以找到的广告主线索便是那个单纯的、拉长的"钩"。

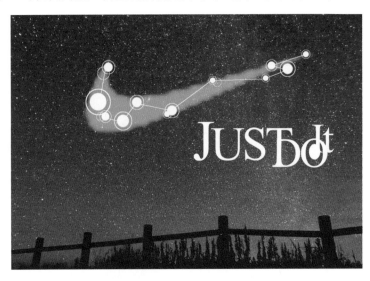

图3-15　耐克形象广告

(六)创意可以为广告增添"轰动"效应

尤其是采用幽默方式的广告创意作品更是如此，通过拾取日常生活中的情形，添加一些必要的夸张手段，产生"轰动"效应。

如图3-16所示，该广告通过对比，将外界吵闹的噪音通过耳机与画面主人隔离开，为耳机的佩戴者带来了惬意的享受，而不受外界的打扰。

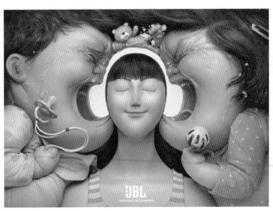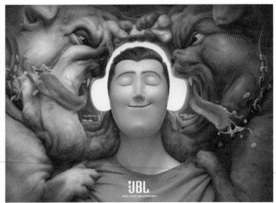

图3-16　耳机广告

03

第二节 广告创意的原则

广告创意的原则主要有以下几方面。

一、独创性原则

广告创意是广告诸要素中最有魅力的部分，一个广告与另一个同类广告之间最大的差异就是创意不同，也就是说，作为一种原创性的劳动，其最终的劳动成果应该具有独创性、独特性，或者是创意思维的独特，或者是表现手法的独特，或者是传播方式的独特，或者是销售主张的独特。总之，必须要个性鲜明、与众不同。

如图3-17所示，2017年"歌手"系列广告，可谓是个性鲜明，创意独特，将歌手的照片融入一组浓郁中国风工笔画中，配合大气的书法文案，形成了令人耳目一新的独特风格。使该组广告在众多现代风的音乐活动海报中脱颖而出，整体的系列感也非常强烈而鲜明。

图3-17 "歌手"系列广告

二、简明性原则

创意必须简洁、单纯、明确、明晰，而不是把简单的问题复杂化。简明的最高形式是单一，一个简洁的创意和艺术处理就能强有力地把意念表现出来。

(一)每个广告创意都要受到渠道容量的限制

不要指望一个创意能够表达多个内容，不要在一次广告中表现多个创意元素，否则创意信息就会在传播渠道之中遭受损失甚至消失。传播的信息一多，就会在相互拥挤中塞车。

如图3-18所示，该广告在画面中仅以产品自身为主体，而去掉一切干扰元素，通过联想将画笔表现为花朵，使广告主体强烈而突出。

图3-18　画笔系列广告

(二)每个广告创意都会受到消费者接受量的局限

因为消费者所能接受的广告的时间、注意力和耐心都是十分有限的。好的广告创意往往很简单，也就是最大限度地利用受众的接受机会，传达最能使消费者留下深刻印象并为其所接受的信息。

如图3-19所示，运用正负形的手法，将可口可乐的瓶子融合于刀叉和企鹅中，既生动有趣，又使人在一瞬间就能捕捉到富有代表性的可乐瓶形。

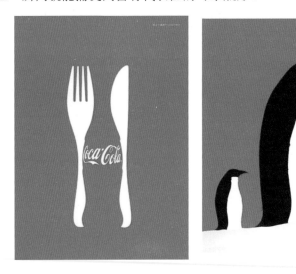

图3-19　可口可乐广告

(三)简明才能突出第一信息

对于一个广告创意，首先要确定什么是最重要的，即主信息或第一信息。正确的广告创意策略应当是单一地诉求产品的第一信息。把第一信息通过简洁单纯、明白无误的创意更加

强烈地表达出来。

如图3-20所示，为表现该运动服装带来的动感体验，索性将运动员的头和部分肢体略去，以突出其自身的形象。

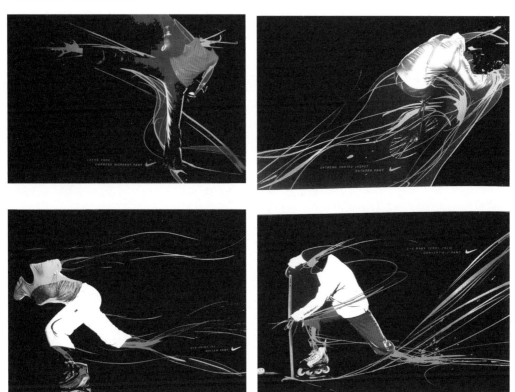

图3-20　运动服装系列广告

三、通俗性原则

通俗有助于消费者理解，可以节省沟通的成本。通俗性也是创意的生命所在。

广告创意的通俗性，主要是考虑广告创意对文化教育、文化程度、文化差异的要求。不同的国家、不同的民族、不同的地区具有不同的文化特征，包括语言、风俗、习惯等。有些在欧美十分通俗的创意，在我国受众看来就不知所云。经验也是广告创意通俗性应该考虑的因素。经验包括目标受众的社会经验、文化特征、社会环境、生活阅历等。这些都是目标受众接受认知的经验性因素。广告创意所建立的经验与目标消费者所具有的经验的重叠越多，消费者认知的通俗性就越高。

如图3-21所示，将大众非常熟悉的蔬菜和鱼巧妙地结合在一起，使人在一瞬间就感受到该冰箱对食品保鲜的特点。

广告创意的通俗性具有相对性，是相对于目标消费者而言的，而不是一个固定的水平标准。我们在进行广告创意的时候，一定要考虑目标消费者能否理解这个创意？能够得到他们普遍的认识吗？广告创意所选的符号、语言、画面、场景等创意要素，是否能够为不同性别、年龄、文化差异等的目标消费者所普遍接受？如果是针对一批高文化水平、高生活品位

的消费者，广告创意过于庸俗或低俗，同样会影响品牌形象，也会被目标消费者鄙弃。

图3-21　保鲜冰箱广告

四、关联性原则

(一)广告创意必须与产品或服务产生关联

广告创意必须与诉求的主体具有高度的关联性，只有这样消费者才能充分领会到自己的利益所在。两者的关联性越明显消费者的认知就会越清晰，感受就会越强烈，这样的广告创意就起到了它应该起到的作用。

如图3-22所示，该系列广告将瓜子与中国优秀传统文化的二十四节气巧妙地融合在一起，既体现了该品牌产品的特色，又表现出该品牌产品可以与消费者常年相伴，还传达出了浓浓的文化氛围和品位。

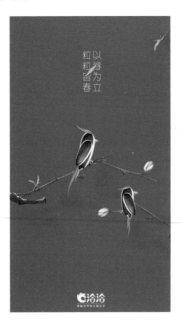

图3-22　洽洽瓜子系列广告

图3-22　洽洽瓜子系列广告(续)

(二)广告创意必须与目标消费者产生关联

广告创意必须与目标消费者产生关联,如果广告创意与消费者没有关联性,就不可能引起消费者的共鸣,就失去了广告创意的意义。卓越的广告创意就是找到产品特性与消费者需求之间的结合点、产品特性与消费者需求的相交点,将这个结合点与相交点放大,使消费者更加真切地感受到自己的需求得到了满足。

如图3-23所示,该广告表达出了耳机产品与消费者随身相伴并带给消费者美好听觉体验的信息。

图3-23　耳机系列广告

五、合理性原则

广告创意是一种创造性劳动，用最大胆、最异想天开的手法去创造奇迹。然而，这种想象力和创造力又不是无节制的、荒谬的，它还必须遵循一定的规律，掌握一定的分寸，这就是广告创意的合理性原则。也就是说，广告创意既要遵循广告本身的特殊规律，又要遵循艺术创作的一般规律，还要符合人类思维的普遍规律。

如图3-24所示，该广告将百年老字号食品的新装上市以中式华服作比喻，既形象生动，又贴切自然。

图3-24　老字号调料广告

六、艺术性原则

广告创意的艺术性是由广告的文化价值决定的。广告通过艺术象征营造出一种令人神往的境界，将人们带入一种如诗如梦的艺术境地，让人们在不知不觉中接受广告的象征性暗示，从而产生对某一特定产品的丰富联想。广告只有具备了高度的艺术性，才可能达到它超值的传播价值。

如图3-25所示，该广告将透明的水果糖创意为漂亮的项链和耳钉，既为该产品增加了艺术的气息，同时也提高了产品的品位和档次。

图3-25　水果糖广告

第三节　广告创意的思维方式

一、事实型思维方式

　　事实型思维方式是指在广告创意的过程中，其创意的着眼点以广告产品本身的诸多事实为依据，这是广告创意过程中最常用也是相对容易掌握的创意方法。

(一)从广告商品本身的直接因素寻求创意

1. 以广告商品的名称或商标为创意来源

　　该方法最大的优势是突出品牌形象，如图3-26所示，在互联网+时代，天猫成为电子商务成功的典型代表，它的运营方式引领了网上购物的潮流，其中天猫广告在品牌塑造方面功不可没。天猫将其品牌资产之一的"猫头"作为创意的主要基础，将入驻天猫的各大品牌融入其中，以此体现文化特色、品牌基调，以及价值主张，在天猫近些年的广告当中，演绎了它与品牌之间的那种共生、共融的关系，还协同众多品牌一起对"猫头"这个符号进行了多元化演绎，可以看到，每一张海报的背后，都站着一家致力于为消费者创造理想生活的品牌。如今，天猫的广告把重心放在了展示平台上各个品牌的风采，以及大家对天猫品牌符号的认知上。品牌在文化层面上的营销，一旦成功，最终的目的地，是抵达消费者的内心深处，在无声中扎根生长。

图3-26　天猫品牌形象系列广告

2．以广告商品的包装作为创意来源

许多商品本身在性质上并没有多少与众不同之处，但是，其商品本身的形状或颜色，以及包装等有一定的特色。

如图3-27所示，绝对伏特加酒的广告作品，十几年来始终如一地坚持以其包装瓶形为创意的核心元素，创作了一系列精彩绝伦的经典作品。

图3-27　绝对伏特加酒系列广告

案例3-2

绝对伏特加的极致想象力

1978年，瑞典葡萄酒及烈酒有限公司在开拓美国市场时，完全没有料到新产品绝对伏特加会走俏美国。相反，当时的情况让人感到很悲观。伏特加是一种地缘概念极强的产品，在人们的印象中，似乎只有俄罗斯生产的伏特加才是正宗的。

尽管困难重重，公司总裁拉尔斯·林马克毅然决定进军美国市场。

1979年，绝对伏特加在美国的第一轮营销活动即将展开，但瓶身设计却迟迟未定。美国代理商卡瑞朗进口公司总裁阿尔·醒尔认为，既然绝对伏特加是一块耀眼的璞玉，那么就一定要将其独特的个性呈现出来。有一天，广告人冈纳·布罗曼在斯德哥尔摩的古董店闲逛，忽然看到一个简单大方同时不落俗套的瑞典老式药瓶，灵感闪现："就是它了。"

据考证，这个老式药瓶跟伏特加关系密切，瑞典早在15世纪就出现了伏特加这种蒸馏烈性酒，起初它装在透明的罐子里，主要用于医疗，可舒缓瘟疫造成的急性腹绞痛等症状。这只古老药瓶的造型，不仅透明、单纯，而且能结合瑞典历史，是绝对伏特加的最佳搭配。公司的营销总监米歇尔·鲁作出决定：缩短瓶颈，赋予其更符合当代审美的外观；不使用任何标签，以显示水晶般透明的纯净酒质；同时，他还决定使用蓝色作为酒瓶外观上最引人注目的颜色。蓝色被沿用至今，成为绝对伏特加品牌的视觉标准色。然而在调查中发现，这一设计起初美国人并不买账。酒吧的吧台侍应生说，消费者常常看不见架上的绝对伏特加酒，因为它的酒瓶是完全透明的；再者，绝对伏特加酒瓶的瓶颈太短，不容易握住酒瓶；而且，"ABSOLUT"这个词听上去也不像特别好的牌子。幸而，自负的阿尔·醒尔坚决使用绝对伏特加的酒瓶，并决定用强劲的广告赋予其品牌个性。他认为，公司要想在利润率日渐下跌的伏特加酒市场中站稳脚跟，必须用高端的品牌形象与美国市场上的低价酒拉开差距，并据此名正言顺地抬高价格。

绝对伏特加推出了近两千幅平面广告。其中绝大多数都以绝对伏特加酒瓶的轮廓特写为中心，但酒瓶里装着的东西则千变万化。酒瓶下方写着2至3个英文单词：第一个总是"ABSOLUT"，后面接着的单词展现了广告创意人员天马行空的想象力——其中有的是带有特殊含义的数字，有的是妇孺皆知的单词，有的是只可意会不可言传的生造概念。这种非凡的想象，在绝对伏特加连续二十多年的平面广告中绽放着惊人的魅力，"绝对城市"系列中，伏特加的酒瓶替代着城市中的标志性建筑，融合着城市文化的古老与时尚。这种广告概念突显了与当时市场上其他品牌的差异，清晰反映了产品的独特个性，"绝对"的巧妙处理则让消费者深深记住了这个名字，而且广告措辞的天马行空激发了人们丰富的想象力和好奇心。

真正的突破是在1983年。卡瑞朗公司继任CEO米歇尔·鲁碰到了波普艺术大师安迪·沃霍。安迪·沃霍说："我十分喜欢你们的酒瓶，只可惜我并不喜欢喝酒。但我十分愿意将其视作香水。我能为你画一幅画吗？"米歇尔·鲁听后，十分高兴地答应了。后来，这幅艺术作品被绝对伏特加当作广告刊登在杂志上。广告一发布，销量骤然上升。仅用两年的时间绝对伏特加酒的销售量就超过红牌伏特加酒，成为美国市场上第一伏特加酒品牌。

3．以广告商品的制造方式作为创意来源

广告创意人员通过发掘深藏在商品背后的故事，如商品制造方式或制造程序的特点，进行加工来感染消费者。

(二)从广告商品的间接因素寻找创意来源

1．以广告商品的历史为创意题材

有些商品其本身并无多少特殊之处，但其悠久的历史，或某位名人曾经使用过该商品……这些元素都可以作为商品广告创意的来源。

2．以广告将要刊出的媒介为创意点

将商品的特点与媒介的特性有机地结合起来，利用媒介的特征进行独到而别致的创意，同样可以收到很好的效果。

二、想象型思维方式

想象是人脑思维在改造记忆表象基础上创建未曾直接感知过的新形象和思想情境的心理过程。任何想象都不是凭空产生的，它是对记忆表象进行加工改造的产物。没有记忆表象，想象也就无从谈起。想象的本质是对新形象的创造，它是对记忆表象加工改造的过程，具有极大的间接性和概括性。

如图3-28所示，该系列广告将骆驼商标想象为金砂、枫叶、雨滴和影子，以此表现该品牌在生活中无处不在，使其品牌形象得以突出强化。

图3-28　骆驼品牌系列广告

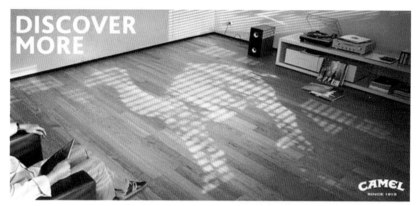

图3-28 骆驼品牌系列广告(续)

三、垂直型思维方式

所谓垂直型思维方式，是指在一种结构范围内，按照有顺序的、可预测的、程式化的方向进行思维，遵循由低到高、由浅入深的方式，其特征是顺着一条思路一直往下延伸，直到找到问题的答案。

四、水平型思维方式

水平型思维方式是指在条件接近的情况下，对相似事物的发展情况进行比较，从中找出差距，发现问题，然后再提出解决问题的办法的一种思维方式。这种思维方式有助于打破惯性思维，冲破旧观念、旧秩序的束缚，更容易产生新观点，从而有利于推动问题的解决。

五、头脑风暴式思维方法

(一)头脑风暴式思维方法的概念

头脑风暴法是指由两人或两人以上聚在一起针对某条广告的诉求主题共同构思创意。这种思维方法往往是灵感喷涌的源泉，但若想成功地运用这种方法，必须遵循以下几项原则。

(1) 任何创意均不得受他人干涉。

(2) 所有想法都应记录在案，以备将来参考。

这样做的目的是把所有的灵感都记录下来，这是一个"自由联想"的过程，应该给每一个新想法一个启迪旁人的机会。

头脑风暴的思维原理是利用团队环境刺激广告人的创作灵感，用个人的灵感甚至是不着边际的"胡言乱语"去刺激其他人的思考，而群体思维的合力又必将刺激出更多的灵感，这就远远多于独自思考能构想出来的创意。头脑风暴法的秘诀在于允许相反或不同的意见，而随意不拘的氛围正是产生原创性想法的必要条件。

为了使创意小组的创造性不受局限，许多广告公司为创意小组准备了特殊的房间并采取特殊的措施，如切断电话线以免创意人员因被干扰而分心；安装摄像机或录音机以便记录每

一个人的发言；安装实物投影仪使各种想法能够记录下来并投放到墙壁上以供大家参考等。有些广告公司会专门在比较安静的酒店租下一个套间来安置创意小组，使创意人员能够全神贯注于创意之中。

(二)头脑风暴式思维方法的运用

1. 会议准备

(1) 选择会议主持人。合适的会议主持人是本方法能否成功碰撞出创意灵感的关键所在。会议主持人应具备以下基本条件：熟悉头脑风暴的基本方法与召开此种会议的基本程序，有一定的组织能力，对会议所要解决的创意问题有明确而清晰的理解，以便在会议中作启示诱导；能坚持会议的有关规定和原则，以便充分发挥与会人员相互启发、相互碰撞以催生出广告创意的灵感火花；能灵活地处理会议中出现的各种情况，以保证会议按预定程序进行。

(2) 确定会议参加人员。就广告公司而言，头脑风暴会议的人数以5～11人为宜。如果人数过少，会造成知识面的过分狭窄，难以达到解决问题所需的不同领域足够的知识互补，同时也难以形成信息碰撞和思维共振的环境和气氛，影响群体互相碰撞的效果。如果人数过多，使会议的思维方向过于分散而无法保证与会者有充分表达构思的机会，会降低群体碰撞的效果。与会人员的专业背景要尽可能面宽一些，应考虑全面多样的知识结构，最好邀请几位目标消费者参加会议，以便突破专业思考的束缚。

(3) 提前下达会议通知。提前几天将会议通知下达给与会人员，有利于与会人员在思想上有所准备并提前酝酿解决问题的设想。会议通知最好以书面请柬为宜，写明会议日期、地点，要解决的问题及其背景，若能附加几个设想示例则更理想。

2. 热身活动

在会议正式开始前进行几分钟的热身活动，其目的和作用与体育比赛时的热身一样，以便促使与会人员尽快进入"角色"。事实上，许多与会人员参加会议之初，其思绪可能还沉浸在刚刚放下的工作之中，通过热身活动则可以尽可能使与会者迅速忘记与会议主题无关的其他事情，全神贯注于会议所要解决的问题上，使大脑由平静状态逐渐趋向于兴奋活跃的思维状态，以提高会议的效率。热身活动所需时间不长，可根据会议内容灵活确定。至于其形式则可自由运用，如看一段与广告商品的主题相似的广告影片，讲一段广告创意的经典案例，或出几道"脑筋急转弯"之类的题目请大家回答等。

3. 明确问题

这个阶段的目的是与会人员对会议所要解决的有关问题，包括广告商品的背景、特征、使用特点、目标消费者的特征，同类商品的有关情况的分析等，以使与会人员对广告创意的有关背景有一个明确的了解。这些内容由会议主持人介绍，介绍时会议主持人应注意简明扼要和启发性原则。

4. 自由畅谈

这一阶段是头脑风暴式思维方法成功与否的关键阶段，这一阶段的要点是想方设法营造一种高度激励的气氛，使与会人员能突破种种思维障碍和心理束缚，让思维自由驰骋，借助于与会人员之间的相互碰撞提出大量有价值的构思。

03

5．加工整理

畅谈结束后，一般情况下应该会有比较令人满意的创意构思诞生，会议主持人应对大家一致认可的创意构思指定专人进行具体的创作，以便在较短的时间内拿出广告创意作品的初稿。至此，头脑风暴会议就完成了预期的目的。如果在本次头脑风暴会议中仍然没有碰撞出创意灵感的话，还可以召开第二次头脑风暴会议。

第四节　广告创意的程序

一、创意潜伏期

1．平时素材的积累

素材是指与创意的产品或者服务没有直接关系而在平时积累的材料。素材可分为书本素材与生活素材两类。书本素材包括从书本上学来的知识，除了许多理论知识外，还有如唐诗、宋词、元曲、童话、神话、历史、俚语、方言、谚语、小品、笑话等方面的知识。生活素材就是我们在日常的社会生活和个人生活中获得的各种知识，如往日的故事，童年的歌谣，青春的梦想……学习、工作、购物、游历中的尴尬、误会、惊喜……社会交往中的邂逅、失约、重逢、喜怒哀乐，等等。广告创意人，要时时留心身边的人与事，要始终保持足够的阅读量，阅读自然之书、社会之书。只要我们留意，生活中的每时每刻都充满着创意的素材，生活中的每个方面都闪烁着创意的元素。

2．创造性思维的训练

创造性的思维训练能使平凡的生活元素，成为创意闪光的要素，创造性思维不是对天赋的依赖，更主要的是来自后天的思维训练。创意人员平时要有意识地进行创造性的思维训练，除了横向思维、纵向思维，还应主动训练自己的逆向思维、跳跃性思维、换位式思维、交互式思维等。

二、创意导入期

为了得到一个优秀的创意，广告创意人员应做许多功课，特别是对品牌、市场、产品、目标消费者等直接题材的了解、收集、感受等。

1．寻找直接题材

可以走访企业，对产品或服务进行透彻研究，了解研发人员的研发思路，名称的由来，研发的过程，技术特点，为什么要研发这个性能等。创意人员也可以走访消费者，弄清楚是谁在使用、怎么使用、为什么使用、使用的环境、使用的方法、使用的过程、消费者满意的地方与不满意的地方、为什么满意或不满意，记住消费者的表达用语与表情。可以从市场信息、竞争者的用户、竞争对手发布的广告等信息中挖掘他们的策略、竞争力、弱点等。可以走访经销商、销售代表、商场营业员等，了解他们对行业、同类产品与替代性产品的意见与建议等，了解消费者在购买现场的行为与心理特征。

2．接受直接题材

创意人员除对客户部门提供的创意简报进行认真的研讨外，还应对市场部门提供的市场数据进行深入的研究，如行业动态、行业特征、市场调查数据等，这些数字虽然十分枯燥，但有助于对市场的宏观认识与把握。因此，创意人员要勤于收集，勤于阅读，勤于整理。

三、创意初成期

创意的初成期即创意的形成初期，具体地说，就是在收集、总结的基础上进行交流和思考。这个时期有一个显著的特点，就是各种素材、各种思想进行激烈的交锋或碰撞，也可以说，信息与思维的碰撞。

四、创意成熟期

创意在信息与思维碰撞的基础上有了基本的思路、初步的胚胎，还需要进一步的挖掘、发挥、修正、打磨、论证，包括进行创意的测试。创意的成熟大致会从两个方面进行完善，一是对初步创意的策略性研究，以使创意的方向更准确。二是对初步创意的表现力，如在冲击力、形象性、通俗性、关联性等方面进行更进一步的强化。

本章小结

广告创意是广告活动过程的核心，任何一位从事广告工作或即将进入广告行业的青年人都必须对广告创意进行深入的研究。广告公司的核心竞争力是广告创意能力，因为再好的市场调研，再好的广告策略，都是幕后的东西，只有广告创意最终与消费者发生真正的沟通。创意是广告的灵魂，没有创意的广告就没有生命力和感染力。广告创意的水平不同，广告效果就会大相径庭。广告创意最能体现一个广告公司的实力与水准。广告创意在大量的实践过程中也在逐步形成自己的理论体系，通过本章的学习，读者可以了解诸多不同的广告创意理论，认识这些理论如何指导实践，以及广告创意的原则，包括独创性原则、简明性原则、通俗性原则、关联性原则、合理性原则和艺术性原则。

在广告的创意过程中，思维方式是决定广告创意能否迅速而有效地创作出优秀广告作品的关键所在。广告创意人员对一般的思维品质、思维能力必须首先有一个基本的理解和训练，在此基础上，着重学习和掌握事实型思维方式、想象型思维方式、垂直型与水平型思维方式、头脑风暴式思维方式。在广告创意产生与发展的过程中，一般要经过潜伏期、导入期、初成期和成熟期四个阶段。

思考与练习

1．一切科学和艺术都有自己的发展规律和创作原则。广告创意作为一门科学性和艺术性高度统一的学科，也有它自己的发展规律和创作原则。广告创意的原则主要有哪几方面？

2. 在广告的创意过程中，思维方式是决定广告创意能否迅速而有效地创作出优秀广告作品的关键所在，在广告创意诸多的思维方式中，你认为最重要的思维方式是哪种，为什么？

3．无论广告创意多么神秘和充满随机变幻，作为人类的创造性劳动，其思考过程总是可以呈现一定的轨迹，因而是有规律可循的。那么，广告创意的程序是什么？

 实训课堂

1．从你所熟悉的广告作品中，列出你认为好的和差的广告创意，并说明原因。

2．以下是《台湾时报》广告金犊奖的广告策略单，请根据广告项目的具体要求，分别用想象思维和头脑风暴法完成广告的创意设计。

【创作主题：O泡果奶——我要O泡，我要抱抱】广告设计

传播/营销目的

1.提升产品认知度。

2.针对18～24岁人群去传播O泡果奶的产品理念，以情感方式唤起消费者对O泡果奶的记忆。

产品说明

1.产品：旺旺O泡果奶，规格：125mL/450mL，建议零售价：8元/排和4.5元/瓶。

2.口味：原味/草莓味/蜜桃味/葡萄味。

3.产品特色：(1)清爽0脂肪；(2)含有多种维生素；(3)旺旺独有的果奶风味饮料；(4)450mL特殊形状瓶形。

目标对象：18～24岁青少年。

传播对象：所有消费者。

沟通调研

1.O泡的抱抱是一种幸福——生活中遇到不顺心的事情需要安慰的抱抱，遇到快乐的事情需要庆祝的抱抱，遇到挫折的时候需要鼓励的抱抱，遇到分别的时候需要不舍的抱抱……将抱抱与O泡进行联系，打造O泡的"抱抱"情怀，让O泡与使用场景相结合。

2.充分与年轻人的喜好相结合，以年轻人喜欢的沟通方式进行交流。

3.贴近生活，符合当代年轻人的生活，与生活中常见的场景相结合，容易引发共鸣，结尾紧扣主题。

4.创意表达可为单一剧情，也可多剧情拼接。

建议列入事项

旺旺Logo。

O泡果奶系列产品，如图3-29所示。

图3-29 O泡果奶系列产品

第四章

学习要点及目标

● 了解诸多典型、常见的广告创意表现方式和手法。
● 掌握广告创意表现的基本技巧。
● 掌握对广告创意进行多角度的演绎。

核心概念

写实与联想手法　夸张与比拟手法　对比与比喻手法　幽默与悬念手法　情感与名人手法

引导案例

如图4-1所示，这幅广告中的物体是篮球还是橙子？这是意大利一家著名超市的广告，运用联想的手法，将各种蔬菜和水果联想成生活中的各种物体，以吸引消费者的注意。

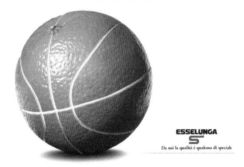

图4-1　超市水果广告

广告设计作为一门艺术，在其发展过程中不断地借鉴和吸收来自文学、戏剧、电影、电视、音乐、绘画、摄影等各方面的艺术成就，极大地丰富了现代广告设计的内涵，艺术表现手法也日趋丰富和成熟。本章介绍一些常见的艺术表现手法。

第一节　写实与联想

一、写实

写实是广告设计中最常见的一种表现手法。主要是运用绘画或摄影的手段，如实地将产品或服务的信息直接展示在广告画面上，着力刻画和表现产品的质感与形态，通过逼真的

表现，使消费者对产品产生亲切感和信任感。这种表现手法应着力于展示产品最容易打动消费者的特征，突出品牌宣传，同时需要运用光和背景，烘托产品形象，增强画面的视觉冲击力。写实的表现手法有以下几种。

(一)表现产品自身优势

该产品具有什么功能，能给消费者带来什么样的利益。有些产品的优势在于产地，如矿泉水、白酒、葡萄酒等，包括产地的历史、文化、气候、地理等特征都可以是表现产品优势的元素。

如图4-2所示，直接表现戒指的晶莹剔透、熠熠发光；如图4-3所示，直接表现食品诱人的形态和色彩。

图4-2　戒指广告

图4-3　食品广告

(二)通过用户进行实证

从消费者角度出发，让用户现身说法，通过消费者的体验去阐述产品或服务的特征、性能、优势，以及消费者购买了产品或接受了服务所获得的利益，表现出真实感。

1. 具体的用户实证

此为通过实际使用的具体的人物来证实产品或服务的优势特征的创意方式。指名道姓的具体用户，既可以是普通用户，也可以是特殊用户。

如图4-4所示，直接体现该品牌化妆品在模特脸上应用后的美丽效果。

2. 一般的用户实证

通过一般消费者的使用来体现产品或服务的优势以及给消费者带来的利益。普通消费者的形象与大多数购买者的心理距离接近，具有极大的代表性，具有生活的真实感。

如图4-5所示，该广告选用一组少女和医生为模特，他们本身就是普通的消费者，因此与大多数购买者的心理比较接近。

04

图4-4　兰蔻化妆品广告

图4-5　内衣广告

图4-5　内衣广告(续)

(三)科学实证的形态

科学实证就是通过实验或科学证明，用分析或图片来说话，体现科学的依据，增强说服力。

如图4-6所示，用人体的X光片透射出强健的骨骼，正是饮用了该广告宣传的果汁的结果。

图4-6　功能果汁广告

二、联想

(一)形与形的联想

在自然界中，有很多物体虽然具有不同的属性或者代表着不同的事物，但是，它们外在的形态却有着相同或相似之处，如地球、车轮、脑袋、苹果等形态虽然在事物属性上相去甚远，所呈现的意义也不尽相同，但它们的形态却都具有圆形的要素，这就构成了形态的相似性和共性。在广告设计过程中，有很多情况需要利用不同的形态来综合表现其含义，因此，在形与形之间寻找相似因素，便成为广告设计的一种方法。

如图4-7、图4-8所示，体现棒棒糖的形态与化学分子结构形态的相似；体现咖啡豆与黑人嘴唇形态的相似。

图4-7 棒棒糖广告

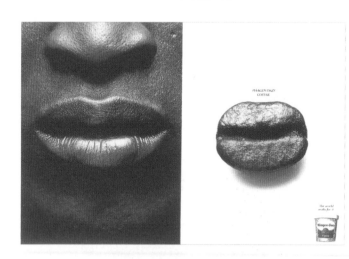

图4-8 咖啡味冰激凌广告

(二)事与事的联想

在广告设计中，我们经常利用具备一种事物感受的视觉形象去唤起观众对另一种事物感受的联想，也可把不同事物的形态进行嫁接，产生一个新的事物的形态，给观众带来新的视觉及心理感受。

如图4-9所示，该广告将汽车零件与人体的骨骼、大脑关联起来，使人产生相关的联想。

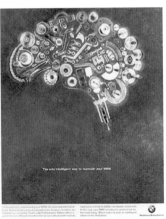

图4-9 宝马汽车系列广告

(三)意与意的联想

意即意义、含义，在现实生活中，许多事物所呈现意义的方式是相似的，在广告设计中我们可以把这些不同含义，但具有相同或相似意义的元素加以连接，表达主题。

如图4-10所示，"手"给人的联想是：关爱、保护，该广告正是将要宣传的纸箱联想为手，借此来体现该产品对内装物良好的保护功能。

04

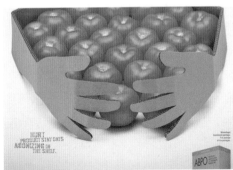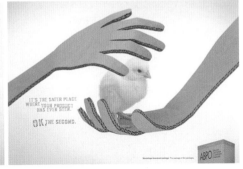

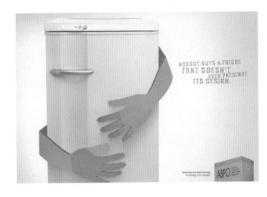

图4-10 纸箱系列广告

(四)意与形的联想

在进行广告设计的过程中，要善于根据所要表达的意，充分发挥联想，在最大限度内搜索与意相关或相似的形象，并在此基础上加以分析、筛选，有的可直接表意，有的需稍加润色，有的甚至需要多形组合。在广告设计中要注意形的准确、美感、趣味和组织结构的精彩程度，以达到望形生意。

如图4-11所示，将牙膏与牙刷联想为优美的风景，以体现该牙膏带给人的清新感受。

图4-11　牙膏广告

(五)不同环境、事件、情境等之间的联想

在现实生活中，很多不同的环境、不同的事件、不同情境的发生或多或少都有一些相近的原因，发现不同环境的相近因素以及其中所产生的不同事件和场景间的连带关系，可以产生新的创意。

如图4-12所示，将节气文化和当季果蔬关联起来，使人产生相关的联想，犹如置身其中。

图4-12　节气广告

EsseLunga超市的联想手法广告

如图4-13所示，EsseLunga是意大利一家成立于1957年的百货公司(现在是连锁超市)。到2008年，EsseLunga已经有51年的历史了。意大利人的艺术细胞果然是超一流的，文艺复兴时期创造辉煌，后来法拉利也闻名世界，现在，当然也可以。EsseLunga公司的广告历来都很棒，很符合它高档商品连锁超市的形象。EsseLunga公司的这套系列广告海报，其创意真是让人拍案叫绝。关键就在于海报把蔬菜或者水果模仿成了一些其他形象，让人一看就知道是什么，印象深刻。

如果能看懂意大利文，就知道这些海报不只是简单的模仿，关键就在于这些海报不但模仿了那些名人的形象，天才的意大利人竞还能将原材料蔬果本身的名字神奇地嵌入其中，与想表现的人物名形成了一种字面上的神似，这才是它们真正的绝妙之处。

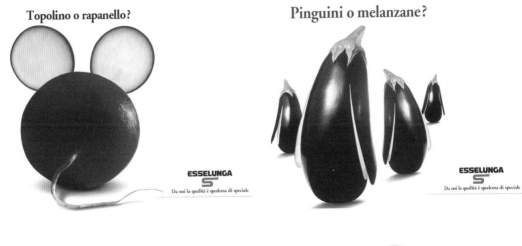

图4-13　EsseLunga超市系列广告

图4-13 EsseLunga超市系列广告(续)

第二节 夸张与比拟

一、夸张

夸张是一种在一般中寻求新颖奇特，通过夸张渲染对象的特点和个性，给人们一种新奇的情趣的艺术表现手法。适当的夸张，可以抓住人们的关注点与兴奋点，调节气氛，提高人们对产品的关注度，使受众留下深刻、难忘的印象。

(一)扩大型夸张

在形式、内容上向大、高、多、快、强、长、重、深、广等方面夸张，可以更加突出产品特征。

如图4-14所示，通过夸张的手法表现泡泡糖能吹出巨大的泡泡，用游乐园的场景表现出泡泡糖给孩子们带来的无限欢乐；如图4-15所示，夸张地表现了牛仔布料的结实，甚至如钢丝、铁锤、杠铃一般。

图4-14 泡泡糖广告

图4-15　牛仔布系列广告

(二)缩小型夸张

在形式、内容上向小、低、少、慢、弱、短、轻、浅、窄等方面夸张。例如，在强调产品的安静、节能、轻便等方面的特性上，常常采用缩小型夸张。通过极端的缩小化，使受众对此有强烈的印象。

如图4-16所示，这两幅广告夸张地将要宣传的汽车放进宠物盒，以及与吸尘器相连接，体现出该产品小巧可爱的特点。

图4-16　小型汽车广告

(三)关系型夸张

故意把时间关系、因果关系等进行颠倒与破坏，其创意虽然都远远超出客观事物的实际情况，但不是虚假的，可以说是在一种合理的想象范围内，合乎情理，出乎意料。

如图4-17所示，夸张地表现出该品牌的产品在天空、海洋中任意驰骋。

图4-17　李宁品牌广告

(四)反比例夸张

反比例夸张可以取得独特的、强烈的视觉效果。打破现实的物与物之间特定的比例关系，以一种反常规、反比例的关系出现，来实现某种概念的传达。

如图4-18所示，将香烟替换为人物，使人物与手形成反比例，以表现吸二手烟对家人的巨大危害。

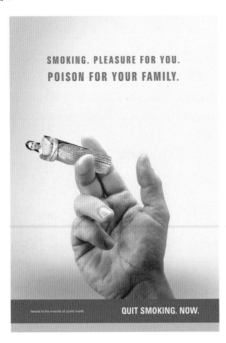 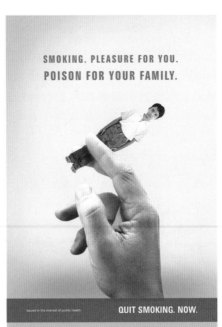

图4-18　吸烟有害健康公益广告

二、比拟

拟人和拟物统称为比拟，两者均是把拟体的特征加给本体。

1. 拟人

把物(本体)当作人(拟体)来表现。

如图4-19所示，该广告为青柠味可乐，将青柠檬比拟为"坏小子"，进行了一系列有趣的拟人化动作表演。

图4-19 青柠饮料广告

2. 拟物

把人(本体)当作物(拟体)，或把一种事物(本体)当作另一种事物(拟体)的手法叫拟物。如图4-20所示，该广告主题为汽车应该使用原配件，将人比拟为动物，表现出不使用原配件的后果，如"驴唇不对马嘴"般可笑。

图4-20　汽车配件广告

第三节　对比与比喻

一、对比

(一)与对手的对比

与对手进行比较,通过包装、使用效果等对比,可以帮助消费者进行鉴别,更好地维护品牌形象,促进销售。但要考虑法律上的限制。例如,《中华人民共和国广告法》第十二条"广告不得贬低其他生产经营者的产品或者服务"。第十四条,药品和医疗器械的广告不得有"与其他药品、医疗器械的功效和安全性比较"的内容。

(二)与相关事物的比较

通过与相关事物的比较,形成反差,如大小的反差、高度的反差、声音的反差、动静的反差、虚实的反差、色彩的反差等,来反衬诉求的卖点和利益。

(三)与自己产品的对比

与自己的产品进行对比在法律上是没有限制的。与自己的产品进行比较可以有两种方式:一种是纵向比较,如新一代的产品与过去的产品比较,特别是当新产品在性能、价格或者性价比上有明显的可比之处的时候,可以增强说服力;另一种是横向比较,将自己不同型号、类型的产品进行比较,可以使它们的差异性更加突出。

如图4-21所示,这是一幅公益广告,将饱受饥荒之灾的女孩在获得救助前后的形象作对

比，号召人们向贫困地区的灾民进行救助。

图4-21　救助灾民公益广告

二、比喻

在文学修辞中，比喻就是借用大家已经知道或熟悉的事物来说明大家还不知道的事物。广告设计可以借助于比喻使抽象的概念转换成形象的事物，可以使广告效果表现得更生动、更具有说服力、更能打动人。

(一)明喻

顾名思义，明喻就是关系十分明显的比喻。

如图4-22所示，将洗衣液比喻为鳄鱼和鲨鱼，将污渍彻底消灭。

图4-22　洗衣液广告

(二)暗喻

比喻关系不太明显,表面看来不像比喻,实际上已在暗中打了比方。

如图4-23所示,将打印机卡纸的皱褶比喻为画面人物额头的皱纹,以此形容打印机卡纸带给人的烦恼。

图4-23　打印机广告

(三)借喻

借喻是指借用喻体代替本体的比喻。

如图4-24所示,借用尼姑、和尚和道士思想、心灵的清净,没有杂念,来比喻该洗衣粉去除尘埃、污渍的性能特点。

图4-24　洗衣粉广告

(四)博喻

博喻是指利用连续的比喻,多角度、立体地说明和描绘本体,使之更清楚明白,形象生动。

如图4-25所示，将啤酒比喻为黄金、白金项链，以体现该产品尊贵的品质。

图4-25　啤酒广告

运用比喻手法时应注意，尽量围绕信息传达的方方面面的特点，选择合适的、贴切的、大家生活中熟悉的、通俗的、明确的事物形象作比喻，避免使用一些生僻的、陌生的事物，这样便于人们有清晰明确的认识，从而引起思想和感情上的共鸣。

第四节　幽默与悬念

一、幽默

消费者对幽默的积极认可是因为幽默满足了人们的心理需求。幽默是人们的一种潜在的本能，是人们对外在秩序的一种内在反抗，是一种社会功利。幽默常会给人带来欢乐，其特点主要表现为：机智、自嘲、调侃、风趣等。幽默还能激励士气、提高生产效率。正因为人们对幽默有这种心理需求，所以能满足这种需求的广告便具有了特殊的价值。

20世纪80年代后期，美国广告中幽默广告所占的比率已达15%~42%，随着人们对大众传播娱乐性要求的提高，幽默更成为美国广告界吸引和打动大众消费者的重要手段。

(一)幽默策略的功能

1．吸引注意

如图4-26所示，将相扑运动员、查尔斯王子与戴安娜王妃、士兵们的上半身与下半身优美的丝袜美腿相结合，幽默地吸引了消费者的注意。

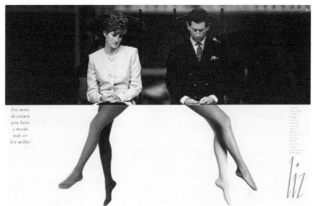

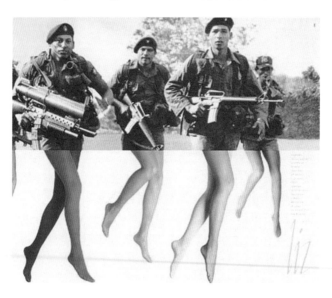

图4-26　丝袜广告

2．加深记忆

　　幽默广告生动风趣地表达广告主题，以一种愉悦的方式拉近与消费者的距离，可以消除消费者的戒备心理，有效地传递广告信息，提高人们对广告的记忆度。使消费者能在一种

轻松、愉快和满足的情绪下拉近与广告的心理距离，从而有助于消费者接受并记住广告的内容。

如图4-27所示，该广告以皮鞋为反光镜，观察敌人的情况，幽默地表现了用该鞋油擦过的皮鞋光可鉴人的特点。

图4-27　鞋油广告

3．增强说服力

由于幽默广告巧妙地隐蔽了直接的功利目的，冲淡了广告的商业味，使广告看起来更像一则轻喜剧，这就比较容易激起消费者的好感，在消费者被吸引的情况下无意间消除了对广告的怀疑和抗拒心理，然后在一种轻松、愉快的气氛中不知不觉地接受广告的内容。

如图4-28所示，该广告的创意幽默地用POLO车当作防弹车，所有的警察都躲在它的后面，让人看后忍俊不禁，并强化了该车的保护性能。

Small but tough. Polo.

图4-28　POLO汽车广告

(二)幽默广告应注意的问题

幽默作为一种有效的广告设计策略已经越来越受到广告界的重视和欢迎,但幽默广告的设计制作要求很高,它要求创意人员具备幽默与广告两方面的才能。幽默广告创作成功的范例很多,但有缺憾甚至失败的案例也不少,这就要求广告人在创作幽默广告时,需要特别注意以下问题。

1.切忌喧宾夺主

幽默只是广告的手段,商品或服务才是广告目的。幽默广告应以广告为主,幽默为辅,喧宾夺主就会弄巧成拙。

2.别拿产品开玩笑

产品是广告中的英雄和明星,任何幽默方式都可采用,但不能开产品的玩笑。

3.切忌"病态幽默"

幽默应是善意的,任何涉嫌死亡、残疾、中伤、讥讽等的广告,都不宜运用。

4.幽默应耐人寻味

不可重复欣赏的幽默不适宜于广告,因结局出乎意料而具有幽默感的故事最好不要用于广告,引人哄堂大笑的幽默也不耐用。只有含蓄而清新的幽默才值得推崇。

5.要研究广告的目标对象

一般而言,开放的社会容易接受幽默,年龄、受教育程度也是理解幽默的重要条件。

6.不宜媚俗

应使广告具有一定的品位。如不注意,有时笑话说过头,就会将高雅扭曲为庸俗,令消费者厌恶。

7.追求简洁性

幽默广告构思不能太复杂,内容不能太凌乱,否则弄巧成拙反而会影响幽默效果。因为消费者也不可能有耐心认真琢磨你的创意,最好是简单一点、明快一点。

幽默的手法,在提高受众的注意力,提高受众对广告创意的记忆方面的作用要比说服受众改变态度或者改变行为方面更有效。在使用幽默的广告创意时,应该考虑幽默效果与产品或服务之间的关联性,否则就有可能使受众分心,成了为幽默而幽默、单纯的搞笑。

二、悬念

(一)情节的戏剧化形态可以制造悬念

一些情节的戏剧化形态,可以连续剧的形式制造悬念,造成消费者的某种期待,从而引起消费者的关注。情节的戏剧化形态可以提高产品的接受率。

戏剧性就是出现一个出乎意料的结局,打破常规的熟悉的发展轨迹,走向一个陌生的结果。这样就打破了固有的定式,从而产生思维上的兴奋点,消除了受众在信息接收上的麻木不仁。特别是在一大片乏味的广告中,情节戏剧化形态的广告创意会使受众的精神为之一振。

(二)悬念形态可以增强诉求点

悬念情节的戏剧化表演，使产品或服务的特征得以淋漓尽致地展现出来，烘托了卖点，渲染了卖点，增强了卖点的感染力。

如图4-29所示，"用仙人掌做的内衣"？并且题目也是"为什么受伤的总是我"，引起人的悬念，不由得让人想继续了解广告要传达的意图，原来是向人们推荐更为舒适的抗菌内衣，以避免其他内衣穿在身上的不舒服。

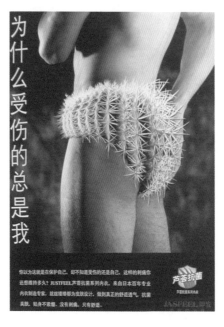

图4-29　抗菌内衣广告

第五节　情感与名人

一、情感

(一)情感策略兴起的背景

广告的情感策略为今天的广告实践所重视，主要是因为：一方面，现代工业文明和技术对人性的反叛迫使人们重新寻求感情关照。另一方面，随着生产的发展和人们生活水平的不断提高，人们开始对附加在商品上的文化价值产生强大的需求。

(二)情感策略的形态

1．表现爱情的形态

主要体现的是异性之间的感情，如恋人、夫妻之间的感情。某个产品或服务在爱情中扮演着重要的角色，起着重要的作用，具有重要的价值。

如图4-30所示，该广告用一对相互拥抱并深情凝视着对方的情侣，来表现广告中香水带

给人们的浪漫感受。

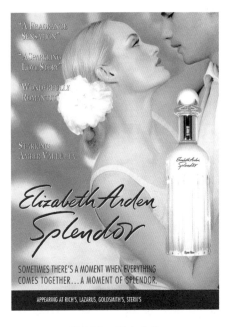

图4-30　香水广告

2．表现亲情的形态

主要体现家庭成员之间的血缘感情，有父(母)子之情、父(母)女之情、兄弟姐妹之情，以及跨代的亲人之情，还可以扩大到家族成员之间的感情。

如图4-31所示，该广告用父子俩亲密地依偎在吊床上的画面，将要宣传的产品带给人的亲密、惬意的感受通过浓浓的父子亲情体现出来。如图4-32所示，该广告也是运用父子亲情体现该款汽车带给坐在车后排的孩子更安全的驾乘体验。

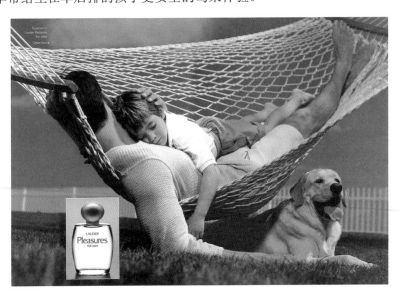

图4-31　男用香水广告

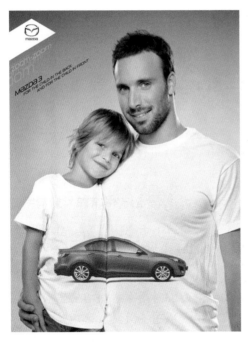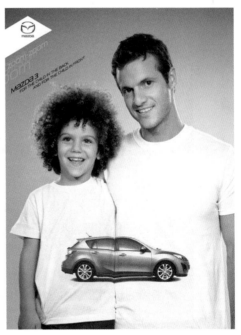

图4-32　汽车广告

3．表现友情的形态

主要体现朋友之间的感情，如同学之情、战友之情、同事之情等。可以是长久的友情，也可以是短暂的友情。通过友情的表达，传达产品或服务是友情的催化剂、纽带，是沟通和强化友情的媒介等信息。希望消费者在传达友情的场合，使用和购买该产品。

4．表现乡情的形态

主要体现故乡情，故乡一般与童年联系在一起，与往事联系在一起，与过去的景物联系在一起，带有怀旧的色彩，怀旧的风格。乡情与故乡联系在一起，也常常与自然、环保、绿色、健康、纯洁等联系在一起，这种创意形态突出了产品或服务的这些特征。

5．表现同情的形态

即人们表现出的对平凡的人、社会弱者的生活艰辛和苦楚的同情和关爱。

6．表现人情的形态

对领导、老师等长辈的感情，从社会角度演绎出来的感情，体现的是人情世故。我国素有礼仪之邦的美誉，人际关系在社会生活中占有很重要的地位，礼多人不怪，礼尚往来。广告创意通过表现人情的方式，可以提高品牌的亲和力，拉动人情消费的市场。

7．表现3B之情的形态

3B：Baby(婴儿)、Beast(动物)、Beauty(美女)，这是广告创意中常用的角色。

(1) 对儿童的感情：人们的天性中都喜爱小孩，因此很多广告就用婴儿的形象来博得消费者的喜爱。

如图4-33所示，用各种肤色儿童的可爱照片，来引起人们对该产品的喜爱。

图4-33　牛奶广告

(2) 对动物的感情：有些动物聪明伶俐，有些则憨态可掬，用动物做广告，正是利用了人们热爱自然，热爱动物的心理。

如图4-34所示，以猪和牛为主角来吸引消费者的注意。

(3) 对俊男美女的欣赏之情：爱美之心，人皆有之。用性感模特说服受众，即所谓的"美女经济学"，可以抓住眼球，促进销售。

如图4-35所示，用美女回眸的美丽形象来表现该化妆品的性能。

图4-34 饮品广告

图4-35 眼线液广告

二、名人

(一)名人策略的效应

名人广告的关注效应，是指利用名人的高熟悉度无形资产使消费者的关注点迅速集聚，从而产生短期轰动效应，最终提高产品的知名度。

1. 关注效应

名人可以利用其在大众中的熟悉度来引起广泛的关注。

2. 晕轮效应

与名人相关的事物会被罩上名人光环，与名人相关的产品也就被赋予了新的意义。从而导致"爱屋及乌"的错觉。

3. 模仿效应

名人从某种意义上讲是一种权威，而权威常常能在心理上影响一个人的态度和行为。

(二)名人策略的适用度

虽然名人广告策略有其不可否认的优势。但是，名人策略的应用在广告的具体实践中仍需谨慎把握，要有一定的分寸。

1. 选用符合商品气质的明星

选用的明星形象必须与广告商品自身的本质和特点相吻合，不能脱离商品特色而任意表现。

2. 要与定位群体的性质相符合

产品或服务的诉求对象要与名人的崇拜群体相一致。如果产品或服务的诉求对象是中年知识分子，而选用的名人的崇拜群体大都是少男少女，就发生了错位，当然也就很难达到广告的效果。相反，如果定位准确，则可能产生加倍的效果。

3. 尽量避免名人的重复使用

一方面，应绝对避免同一名人在同一类产品上重复拍片，另一方面，也应尽可能避开同一明星的出镜高峰。若某一明星同时为啤酒、药品、化妆品拍广告片，并且在同一时段内播出，这就大大稀释了广告的号召力，从而导致信任度降低。

如图4-36所示，该广告用著名的篮球明星"飞人"乔丹的经典投篮动作作为画面的中心，虽然运用了减缺图形，但他的经典姿态早已深入人心。因此，对该体育产品的宣传必然能起到很好的效果。

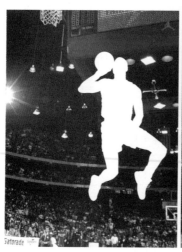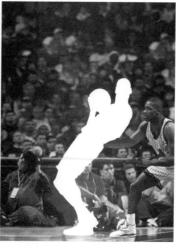

图4-36　乔丹运动品广告

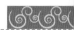

图4-36　乔丹运动品广告(续)

(三)名人广告的创意应该注意的问题

(1) 名人在目标消费者中的知名度应该大于或者远远大于品牌或产品的知名度，否则花费巨资聘请名人就失去了意义。

(2) 名人广告一般运用于知名度较低的品牌，或者是产品的市场导入期，这样就可以借助名人的高知名度去提高新产品或新品牌的知名度。

(3) 利用名人做广告要注意名人可能带来的负面影响，一旦代言人出现不良的事件或传闻，就可能会给品牌或产品带来不利影响。

(4) 用名人做推荐人必须是名人确实用过并确实喜爱这个产品，这样做的推荐才能经得起考验，否则就是对消费者的欺骗，使品牌形象和名人形象两败俱伤。

案例4-2

"Got Milk" 广告运动

如图4-37所示，是用名人做广告的一个典型例子。20世纪90年代初，美国的牛奶消费量连续三十年下滑。当时的年轻人普遍认为，牛奶是小孩子喝的东西，牛奶的市场份额不断地被软饮料及瓶装水挤占。作为美国最大的牛奶企业——加州牛奶加工委员会坐不住了，于是一场浩浩荡荡的广告战役开始酝酿。这场被冠名为"Got Milk"的广告运动，不惜血本地邀请了美国各界的明星代言牛奶(据称：Got Milk计划在加州每年耗资2500万美元，在美国国内每年耗资1.8亿美元)，这些明星的嘴唇上都有一撇牛奶小胡子(Milk Moustache)，成为经典的标志。从1993年至今，那撇牛奶胡子长盛不衰，在近十年的时间里让所有的美国人为之尖叫，被认为是有史以来最伟大的广告战役。

"Got Milk"广告运动在加州提出后，两年内就推广到全国，使得喝牛奶在青少年中渐

渐成为时尚。"牛奶胡子"的广告运动有效地遏制了30年来牛奶销量逐年下降的势头，并成为一种流行文化。可以说，加州牛奶广告运动不仅是有史以来最伟大的广告战役，更是经久不衰的文化教育。这一广告不但在短短的十年内成功地解决了最初提高牛奶市场销售量的问题，更是在美国形成了一种健康生活主流。由最初的主动吸引消费者眼球到全美大众极力追捧的流行时尚，由迎合消费者需求转变成引导消费潮流。

加州牛奶广告的成功在于，第一，其目标对象定位准确，针对多年来销量持续下滑的状况，广告瞄准了青少年这个消费力最强、热爱时尚的群体，抓住了青少年追星的心理，选择当红的明星，让喝牛奶成为一件又酷又时髦的事，有效地促进了年轻人的消费。第二，立意明确，广告创意的延续性强，在万变中保留"不变"的成分。从表现形式上看，"明星(STAR)+牛奶胡子(MILK MOUSTACHE)+牛奶故事(MILK STORY)+不变的主题(GOT MILK)"在每一幅广告中都体现出来；从其宣传内容上看，很简单，就是宣传喝牛奶带来健康，而健康就是时尚，但是简单并不肤浅。第三，画面幽默，说法巧妙。每个牛奶胡子都有一个独一无二的故事。像绿巨人的脸为一个大特写镜头，皱着眉头全身一副力大无穷的样子，嘴边一抹牛奶胡子，故事介绍牛奶中含有九种营养，而绿巨人也正是饮用了它，才不会骨质疏松。成龙以一身厉害的中国功夫走进美国市场，他健壮的体格不仅通过画面展现给读者，形成视觉上的冲击，旁边示以广告语："想拥有一样的STRONG BONE吗？"每幅广告中都有一小段话语，是众多名人向消费者讲述牛奶的有趣故事，并透露出饮用牛奶后的喜悦心情。那种意犹未尽的表情，自然表露，让人们感受到牛奶的吸引力。的确，青少年不会像成年人那么稳重、慢条斯理，他们喝牛奶的时候，也许很兴奋，也许迫不及待，也许很匆忙，牛奶胡子不仅是青年人嘴上留下的牛奶，更是青少年的热情与对牛奶的喜爱。第四，在明星的选用上，其挑选明星的标准是：谁走红谁上！甚至包括卡通明星，如加菲猫。从"猫王"艾尔维斯·普莱斯利到流行组合"后街男孩"，刚刚包揽温布尔敦冠亚军的大、小威廉姆斯也第一时间上了Got Milk的海报。其他如MTV音乐节目主持人、乡村歌手、NBA球星等都上过Got Milk的广告。广告没有采用固定形象代言人的形式，而是选用了流动的名人广告形式。当红明星粉墨登场，一波未平，一波又起，不断地吸引大众的目光。这种挑选明星的做法，满足了年轻人善变的特点，其新颖、运动、活力、青春、时尚的形象很受年轻人的喜爱，而且这种广告策略还给人留下公司不断创新、层出不穷的印象。不断流动的明星代表具有广泛性和形象一致性，这样不同领域的人都会受到影响。来自不同行业、不同民族、不同肤色的人都在饮用牛奶，告诉人们牛奶是一种大家都喜爱的饮品，解决了单个明星众口难调的问题。明星的流动，可时刻保持广告的"新鲜"，就像牛奶的"保鲜"一样。第五，商品与明星都成为广告主角，二者实现"双赢"。一方面，它通过"不变"的成分将形形色色的当红明星紧密团结在商品的周围，为塑造品牌服务；另一方面，它也给明星提供适当的表现背景，广告中的背景通常都是名人的"成名之地"，如《古墓丽影》的海报背景就是古墓，"玉蛟龙"章子怡空手劈奶瓶，虎虎生风，与《卧虎藏龙》中的形象相得益彰，这样明星就不是纯粹在"卖广告"，同时也在"卖自己"。Got Milk 十年来的广告集就像在看美国明星的海报展一样，实际上它已经成了美国流行时尚的晴雨表：在美国要知道明星在青少年中的知名度只要看看他(她)是否拍过Got Milk广告就行了。如今，明星们都以上Got Milk的广告为荣，这正如上杂志封面、走星光大道，是对其地位的肯定，至于出场费，或许已经不是那么重要了。明星的积极参与，恰恰又带动了品牌在消费者心中的影响程度，这种放射性广

04

告宣传策略形成的"明星—名牌"的良性循环，可谓十分成功。第六，媒介选择合理，主要以平面海报为主，相对于电视媒介，花费较少。对于公司而言，这种媒介还可大大降低每位明星的出场费与拍摄费用。

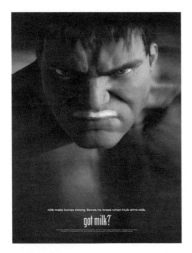
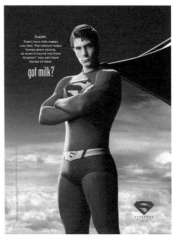
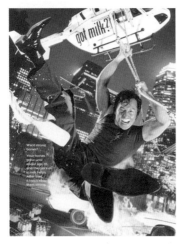
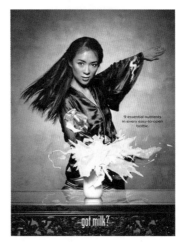

图4-37　"牛奶胡子"系列广告

本章小结

　　一件优秀的广告设计作品应该是内容与形式、思想性与艺术性的高度统一。广告作品的内容与形式的统一，决定了广告作品的完整性和审美价值。广告设计的主要任务在于设计构思和艺术表现两个方面。设计构思的任务就在于准确地把握广告主题内容，追求独特的构思；而艺术表现的作用则在于运用各种艺术形式和表现手法，丰富和提高广告设计的艺术感染力和表现力，两者是辩证统一的关系，相互依存，相互制约。

　　设计构思既受广告主题内容的制约，也受艺术表现形式的制约。设计构思是艺术表现的准备与前提，艺术表现则是设计构思的继续与深化。只有通过艺术表现，才能更好地完成传

达活动，实现广告的目的。在广告设计中用于表达构思、塑造形象的各种具体的表现方法，就是广告设计的艺术表现手法。

广告的本质是传播。平面广告就是将欲传播的"意念"借助于语言文字、图像等形态进行"符号化"处理之后，传达给广告受众。广告受众对接收到的信息进行解读，从而使广告的"意念"得以再现。平面广告作为连接广告主和消费者的纽带之一，其表现应当能够使广告受众怦然心动。本章就是将这些艺术表现手法(写实与联想、夸张与拟人、对比与比喻、幽默与悬念、情感与名人)进行了介绍和解读。

 思考与练习

1. 广告设计中常见的艺术表现手法有哪些？请列举出至少6种。
2. 运用联想的手法表现可以有哪些方式？请列举出至少4种。
3. 运用情感诉求的手法中，有"3B之情"，请问3B指的是什么？
4. 名人广告的创意应该注意什么问题？

 实训课堂

以下是《台湾时报》广告金犊奖的广告策略单，请根据广告项目的具体要求，创作出统帅电器产品广告作品。设计：影片、动画、微电影、短视频、脚本设计、绘本设计、长图文、平面广告等。

企业主：统帅电器。

传播／营销目的

1. 将统帅产品打造成为可以在年轻群体中进行话题传播的产品，让更多年轻消费群体知道和了解统帅电器，提升统帅电器在年轻群体中的知名度。

2. 赋予统帅产品更多好玩/有趣/符合年轻人兴趣的内容属性，充分打动年轻群体，引发共鸣，最终实现提升统帅在年轻群体中的好感度与认可度的目的。

品牌介绍

统帅是海尔集团在互联网背景下，继海尔、卡萨帝之后战略布局的年轻化品牌，独树一帜，开创"轻时尚家电"趋势，定位于轻时尚家电开创者，并提出"轻时尚 悠生活"的品牌主张，强调对时尚风格与品质的追求，将家电产品的功能设计与生活美学完美融合，做到化繁为简，为年轻人带来更讲究、更美好、更自在的生活新体验。

统帅电器是真正专注于年轻人生活方式的专业家电品牌，来自全球顶级家电品牌家族。目标消费群体为以22～30岁为主的泛年轻人群，希望让更多年轻人从日常琐事的束缚中解放出来，回归简单、纯粹的生活，拥有更多的自由和时间，发现生活的美好。

品牌精髓：简约、时尚、质感、活力。

传播对象：以新婚或新居情侣/夫妻、即将毕业的大学生、在职场打拼的青年为主。

诉求重点

1. 收集针对家电产品的花式玩法、用法与创意，用脑洞大开的创意将家电打造成为年轻人生活中的不一样的存在。

2. 需要针对统帅目前七大产业L.TWO产品进行创意脑洞，充分挖掘与研究统帅家电不同于常规用途的可能性，探索如何玩转家电，让统帅产品成为年轻人的生活神器及重要伴侣。

3. 充分结合统帅产品特性，赋予产品年轻人喜欢的话题内容，要有趣味性、记忆点、话题性，不限于产品的创意使用、不同寻常的产品打开方式、意想不到的/奇特的玩法等，可以研究产品极致表现，也可以研究使用产品的趣味方式。

4. 创意脑洞要够大，但要传递出因为拥有统帅产品，生活充满小美好、小趣味、小惊喜。

表现形式

以视频表达为主，也可以是影片、动画、微电影、短视频、脚本设计、故事绘本设计、长图文、平面广告，视频适合在社交媒体进行传播，能吸引人进行转发传播(视频制作如存在困难，可以输出文字版内容阐述，参照脚本/绘本设计要求)。

参赛要求

1. 影片、动画、微电影、短视频、长图文、平面广告，需按照参赛要求所规定格式、时长进行创作。

2. 脚本设计：①传播目的；②传播定位及支持点(什么是必须要表达的)；③主题口号；④针对客户；⑤形象定位(达到什么形象效果)；⑥成片要求(格调/调性/表现方式)；⑦要求提供文案布局结构，以Word、Excel、pdf等格式尺寸为A4(210mm×297mm)文档参赛。

3. 绘本设计：以参赛要求的平面作品规格进行创作，可单件或系列(限三张)提交，如篇幅较多，请合理安排版面编排。

我们希望看到的作品(要求)

1. 可以从角度刁钻、卖点入心、手法够妖、有趣、能增加产品社交话题的角度充分地发散思维。

2. 能充分结合产品与创意，最大化突显产品特点，让人记住产品，感知到与其他家电的区别。

3. 能以年轻人的角度、态度去创意，充分挖掘出统帅家电除了常规使用功能之外的更多可能，将产品打造成为具有社交传播属性的神器或网红产品，从而展现出统帅家电对于目标受众的吸引力及触动性。

4. 我们欣赏新颖独特的想法，但需把控品牌的特性，符合品牌VI规范：①符合简约/时尚/质感/活力的品牌特性；②画面呈现要有轻时尚感/舒适/有趣，但不是过度夸张、标新立异、色彩浓烈的调性；③务必符合品牌VI规范。

建议列入事项

统帅Logo、统帅Slogan、套系产品或单产品务必出现，符合品牌VI规范。

统帅相关资料在统帅官网下载。

提取码：nove。

04

第五章

广告设计的视觉传达

学习要点及目标

- 了解各种视觉要素的基本知识和概念。
- 掌握各种视觉要素的作用结果和作用过程。
- 能够综合运用各种设计手段和方法进行广告设计。

核心概念

视觉传达　文字设计　版式设计　广告色彩

在本章的内容中，我们将对广告设计中的视觉传达要素逐一进行分析，探讨和总结不同要素的基本属性和规律，以及它们在相互作用时的均衡与和谐。

在商业迅猛发展的今天，人们的生活被广告包围。现代广告通过各种媒介、多种角度和手法吸引人们的视线，用或直接的、或艺术化的手段将信息传达给受众。如何在众多的广告中脱颖而出，以其独特的表现手法和强烈的视觉冲击力，赢取受众的好感和认同，从而实现商业利益或文化传播是每一个设计者的永恒命题。

05

引导案例

当产品的信息、精彩的创意、优秀的文案落到纸面上时，我们就开始考虑通过怎样的视觉传达方式才能贴切地表达出产品或理念的信息，诠释创作的意念，构成合适的美感。视觉传达要素是构成广告外在形象的重要手段。如图5-1所示，广告设计中的视觉传达要素主要由文字、图像、色彩、版式四个部分组成。

文字要素包括广告画面中所有出现过的文字形象，是信息传达、点明主题的主要途径。

图像要素既包括静态的绘画与摄影，也包括动态的形象与动画。图像要素主要由插图、商标、品牌、外缘、空白五部分组成。图像常常是广告形象要素的主体部分，是吸引视觉注意、增强广告说服力的主要手段。

色彩要素包括文字色彩、图像色彩、边框背景色彩等所有出现在广告中的颜色，以及颜色间的关系。

版式设计是对以上三种要素的解构和重组，是对所有要素的综合表现。

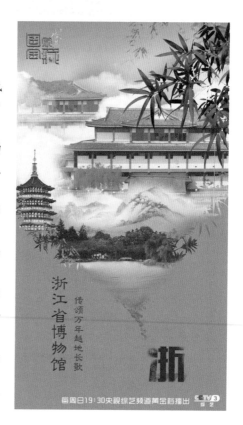

图5-1　《国家宝藏》节目广告

第一节 广告视觉语言的基本要素——文字的选择与字体设计

广告设计中的文字要素一般由标题、内文、广告语和附文组成。标题是体现广告主题的短文或短句，是一则广告的核心；内文是对广告语的深度阐释，清晰地表明广告的诉求对象和诉求内容，向受众提供完整而具体的广告信息；广告语是指表达企业理念或产品特征的、长期使用的宣传短句；附文是广告信息的进一步补充与说明，是广告文案中的附属文字。如图5-2所示，解释了几种不同文本的名称。

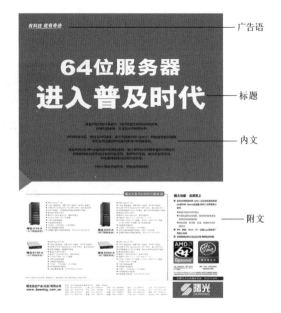

图5-2 服务器广告

文字要素运用在不同的广告文体和媒体上，其形式、结构是不完全相同的。通常，小型印刷品广告具有比较完整的广告文案结构，文字信息较多；报纸、杂志广告的文案结构清晰、简约；大型户外广告一般文字部分比较简单，没有或有很少内文。

文字作为视觉形象的一种，在广告设计中也常常单独存在。认识字体的特征、字体设计和文字编排的方式方法，是有效传达的基础。

一、字体特征

字体设计伴随着文字的诞生而诞生，随着文字的发展而逐渐发展。

我们日常生活中常见的文字主要分为拉丁文和汉字两种。拉丁文字以声音为主要形成依据，汉字以形象为主要造型依据。两种不同的造字原理形成了两种文字截然不同的形象面貌。

(一)拉丁字母

如今已知最早的拉丁字母是由古代腓尼基人创造的。后来又出现了希伯来字母和阿拉伯

字母。公元1世纪,古罗马在文化上继承和发展了古希腊文明,并将希腊字母完善为拉丁字母体系。这一体系的建立,在字体发展史上具有新的历史和现实意义。以罗马字体为代表的早期字体设计,充满了优美的节奏感、空间感和整体感。它被广泛应用于建筑书籍装帧、商标等各个领域。今天我们仍然能看到罗马字母独特的设计魅力。如图5-3所示,罗马数字在今天的设计中仍然被广泛使用。

依据笔画形态和文字结构可以大致将拉丁字母分为四类:古黑体、衬线体、无衬线体、书写体。

1. 古黑体

古黑体是根据流行于中世纪时期的一种笔画较粗的装饰字体发展而来的。文字粗细变化明显,装饰繁复,具有很强的艺术效果。如图5-4所示,中间题目文字为古黑体。但由于古黑体阅读相对困难,所以较少用作正文文字,一般用于标题和证书。

图5-3　钟表上的罗马字母

图5-4　乐器广告

2. 衬线体

衬线体文字以罗马体为主要代表,带有明显的装饰角,字型优美端庄,历史发展久远,普及性高,适用于正文文字、说明文字,可大面积排版。

3. 无衬线体

无衬线体文字没有吸引视线的装饰,字体清爽简洁、线条流畅。多用于标题、简短说明和其他非正文文字。

4. 书写体

书写体仿照手写体而来,依据不同的书写工具和书写方法具有多种形式、形态。在印刷

中书写体字符笔画相连，因为手写所以文字不必都是大写。常用于请柬、菜单、广告短文等印刷品。

如图5-5所示，展示了几种不同字体的面貌。

ABCDEFGHIJKLMN
OPQRSTUVWXYZ　　衬线体

ABCDEFGHIJKLMN
OPQRSTUVWXYZ　　无衬线体

ABCDEFGHIJKLMN
OPQRSTUVWXYZ　　书写体

图5-5　英文字体范例

(二)汉字

中国书法艺术的发展史也是汉字字体设计的发展史，几千年间，汉字经历了甲骨文、金文、石鼓文、小篆、隶书、行书、草书、楷书，以及各种流派分支。每一次变更都是对原有文字结构体系的再设计，是对原有文字结构体系的一次颠覆或强化。宋代发明的雕版印刷术更促使汉字产生了一种迥然不同的新型字体——宋体字。宋体字的产生奠定了现代汉字字体标准化、规范化的基础，也形成了最早的字库体系。

通过对文字基本结构和书写特点的认识，解释汉字独特的构造规律可以为我们的字体设计提供多种突破口。

汉字的笔画和形式具有以下特点。

通过对汉字的结构分析，我们不难发现汉字独特的笔画形态、造型结构和审美意识。横、竖、撇、捺、点、钩构成汉字的基本元素，通过整体的间架结构和谐组成。

宋体：从广义上讲，宋体是对老宋、标宋、中宋、书宋等字体的总称。从狭义上讲是Windows默认安装的常用字体中的一种。宋体是在北宋雕版字体的基础上发展而来的，在汉字印刷字体中历史最长。宋体字风格端庄、字型方正、横细直粗、横画右端有三角形装饰。"横细竖粗撇如刀，点如瓜子，捺如扫"形象地概括了宋体的笔画特征。

仿宋体：是介于宋体与楷体之间的一种书体。最初源于雕版书体正文夹注小字。字型细而略长，以示同正文的不同。仿宋体笔画粗细均匀，起笔收笔顿挫明显，挺拔秀丽。

黑体：源于19世纪初英国菲金斯设计的无衬线体文字，后通过商贸传到日本，并糅合到日文中，大约在19世纪末形成了汉字的黑体，可以说黑体是汉字字体中的一个舶来品。黑体字笔画粗细相等，方头方尾，两端无饰线脚，具有简约、粗犷、醒目、传达力强的视觉特征。

　　书写体：是手写体文字的总称，是手写文字的规范形态。楷书秀美隽永、行书流畅潇洒、草书自由奔放、隶书工整端庄。书写体是古体文字的规范化，具有很强的历史感和文化感，适用于强调传统和历史文化的产品、品牌或公益广告。

　　如图5-6所示，展示了几种常用的汉字字体。随着现代印刷技术和计算机辅助设计的发展，字体也在不停地发展，出现了等线体、圆体、美黑体、倩体等一系列字体，它们的出现拓展了广告设计中字体的选择范围。

图5-6　中文字体范例

二、字体设计的原则与变化

　　字库体系发展到今天已越来越丰富了，现在我们可以使用成百上千种的不同字库。使用计算机中已安装的字体、字库是一件既方便又有利的事情，在一般的印刷品设计中我们往往直接调用字库中的字体使用。但有时现有的字库无法满足我们追求独特、醒目和个性化的要求，这时就需要对文字进行字体的设计或再创作。

(一)字体设计的原则

　　字体设计是在文字本身的信息传达功能上附加形象化、艺术化的特征。在需要的情况下，字体设计可以打破原有文字的笔画、结构、字型特征，但这并不意味着字体设计可以漫无边际、完全自由。在设计时要注意到：是否合乎行业和商品的形象；是否符合推广策略的概念；若对象为企业，能否体现企业的文化理念和可信赖性；若对象为商品，那么主要购买对象的人群是否喜欢；有无亲切感；是否清晰易认；是否符合一般审美规律，等等。归纳起来，文字设计必须遵循准确、可读、美观这三个原则。

1．准确性原则

　　广告设计中的文字是企业或商品与消费者之间信息沟通的主要桥梁，字体的个性化特征

应符合产品、企业或广告语的个性气质，将抽象的理念可视化，从而达到锦上添花、推波助澜的目的。能否选择或设计合适的字体、字型直接影响了信息传达的准确性。

2．可读性原则

为了将信息传达到位，除特殊目的外，广告设计中的文字都应具有可读、可识别的功能。文字设计不能以牺牲文字本身的信息传达功能为代价。

3．美观性原则

字体设计是整个广告设计的一部分，字体设计的形式美应符合整体设计的风格、韵律、节奏。

(二)字体设计的常用方法

字体设计是文字的图形化，有良好设计的字形，其视觉表达的语言远大于文字本身的含义，有时字体设计本身更是广告设计的主体或特征。

1．笔画设计

笔画设计是在保持文字结构相对稳定的基础上对笔画的形状加以变化。笔画的形状决定了字体的形式与风格。变化手法可采用变异、均衡等方法。笔画形态的设计可以是部分笔画的局部变化，也可以是整体笔画的统一变化。笔画的变化要符合字体的结构特征，考虑整体风格的协调性。

2．结构设计

结构设计是对文字间架结构的变化。结构是文字可识别的主要依据，对文字结构的修改要视具体文字的可塑性而定。对结构的变化可以使用嵌套、扭曲、共享等手法。

3．字体装饰设计

字体装饰设计是在不改变字体结构的基础上，对文字表面进行的设计。可以通过附丽、肌理、立体等手法对字体进行美化设计。装饰设计的手段和内容应符合、强化文字本身个性和文字内容的特征，使文字和装饰效果和谐统一。

4．字体连接设计

字体连接是指字的笔画与笔画之间的相连，构成几个字的整体关联关系，是字体设计中比较常用的一种手法。可使用连接、互用、重叠等设计手法。连字要灵活组合、因势利导，防止不合理的、生拉硬拽的连接，不可造成识别性的缺失。

如图5-7所示，展示了单词MIX利用上面四种设计手法进行的字体设计。

设计手法在实际应用中可以单独使用也可以综合运用，可根据具体情况具体分析。

对文字进行字体设计首先要对对象文字本身的特点进行分析，如我们要对"长椅轶事"四个字进行字体设计。通过对这四个字的观察，我们不难发现这四个字有一个共同的特点——横比较多，通过对文字上下位置的挪移很容易做一个连字的设计。为了让连字设计更容易，选择没有修饰的黑体作为基础字体就比宋体或楷体好得多。这四个字的连体设计形式比例上会比较宽，我们可以通过对单个字体的拉长来弥补长宽比例的不协调。最终效果如图5-8所示，通过白色边框的添加再次强化这四个字的整体感。

笔画设计

结构设计

字体装饰设计

MIX

字体连接设计

图5-7 MIX字体设计

图5-8 添加边框字体广告

(三)广告文字设计欣赏与分析

如图5-9所示，融合笔画设计与渐变设计两种手法，文字造型简洁明快，富有光影变化效果，风格简约、时尚。将广告语文字进行了特殊处理，画面具有很好的空间感和节奏感。

图5-9 文字设计手法广告

图5-9　文字设计手法广告(续)

如图5-10所示，这是一张文字与食物及餐具的组合，体现了美食生活馆的主题。

图5-10　文字与图结合手法广告

如图5-11所示，运用文字设计的公益广告简洁明快，表达清晰，富有光影变化效果。将广告文字进行了特殊处理，主题鲜明突出。

图5-11　文字设计广告

(四)字号

字号是区分文字大小的一种衡量标准，国际上通用点制，在国内则是以号制为主，点制为辅。字号的标数越小，字型越大，如四号字比五号字大，五号字又比六号字大。点制又称为磅制(P)，是通过计算字的外形的"点"值为衡量标准。根据印刷行业标准的规定，字号的每一个点值的大小等于0.35mm，误差不得超过0.005mm，如五号字换成点制就等于10.5点，也就是3.675mm。外文字全部都以点制来计算，每点的大小约等于1/72英寸，即等于0.35146mm。一般在印刷中，最小的字号为6点。

字号的大小除了号制和点制外，在传统照排文字时的大小，则以mm为计算单位，称其为"级(J或K)"。每一级等于0.25mm，1mm等于4级。照排文字能排出的大小一般有从7级到62级，也有从7级到100级的。在计算机照排系统中，有点制也有号制。在印刷排版时，如遇到以号数标注的字符时，必须将号数的数值换算成级数，才能够掌握字符的正确大小。号数与级数的换算关系为

$$1J = 1K = 0.25mm = 0.714点(P)$$
$$1点(P) = 0.35mm = 1.4级(J或K)$$

第二节　广告视觉语言的基本要素——广告色彩的选择与色彩搭配

色彩是广告艺术美的一个重要表现要素，是产生视觉冲击力和感染力的重要条件，具有先声夺人的作用。广告设计利用色彩的象征性表达特定的主题，更利用色彩间的相互配合，创造出完美的艺术效果。

马克思说："色彩的感觉是一般美感中最大众化的形式。"色彩对人的感觉、知觉、记忆、联想、感情，产生特定的心理作用，产生共鸣与吸引力，在视觉艺术中具有不可忽略的艺术价值。

一、色彩的象征意义

广告色彩一般由图形、底色、标题三个部分的颜色组成。而色彩基调主要由主体图形和大面积底色决定。

色彩的象征或者说色彩的暗示来源于人类对某些事物的习惯性认识的移情反应。太阳、火焰的高温度呈现为红色、橙色，水和冰雪的低温度呈现为青色和蓝色，当我们把对触觉的认识转移成视觉的认识，我们就自然地将色彩分为暖色、冷色和不冷不热的中性色。色彩除了与温度有着特别的联系以外，与我们生活中的很多情景都有着某种割舍不开的关系，研究并利用这些潜在的规律可以帮助我们更有效、更准确地进行广告设计。

(一)色彩与视觉

每一种色彩都有其相对固定的情感，但根据观看者个体的差异常有不同，而色彩的微小变化也会影响其情感的表达。

广告设计中红色的情感不稳定，根据不同的使用方式展现出热情、恐惧、活力等多种情感。对人视觉的刺激性很强，是广告表现中经常用到的颜色。红色容易引起人的视觉注意，使人兴奋，但长时间观看也最容易造成人的视觉疲劳。在红色中加入少量的黄色，会强化其活力，更趋于躁动、不安；加入少量的黑色，会使其沉稳，趋于厚重、朴实；加入少量的蓝色，则会削弱其热烈的性情，更雅致、更柔和；加入白色形成的粉色更显温柔、娇弱。如图5-12所示，红色基调的广告作品鲜艳夺目，可以烘托热烈的气氛，是中国传统的喜庆色彩。

广告设计中黄色因其较高的明度是颜色中比较容易发生变化的颜色。只要在黄色中混入少量的其他颜色，其色相和性格均会发生较大程度的变化。倾向冷色的柠檬黄性情高傲，而倾向橙色的中黄则是一种有限度的热情、温暖和高贵。如图5-13所示，简单纯粹的黄色背景在吸引目光的同时也表现出了太阳镜本身简洁的设计和金属质感，使作品呈现出活泼又不失品质的现代气息。

图5-12　《舌尖上的中国》节目广告

广告设计中蓝色有清新宜人之感，常做衬托和背景使用，其安静、平和、朴实而内敛的性格易于同多种颜色进行搭配。在蓝色中调和进少量其他颜色，一般不会对其颜色的表现力构成影响。如图5-14所示，蓝绿色的背景优雅沉着，能在很好地表现钢笔的高品质感的同时带有淡淡的浪漫气息。

图5-13　太阳镜广告 　　　　　　　　　　　　　图5-14　钢笔广告

　　绿色因其柔顺、恬静、舒适而在广告设计中被经常使用。绿色中庸、平和。黄绿色趋于活泼、友善，具有生命的意义；深绿色老练、成熟，更具高贵、传统的意境。如图5-15所示，略倾向黄色的绿色让人感觉清爽、自然和纯净，常用于饮料的广告设计。

图5-15　饮料广告

　　紫色给人一种神秘感。红紫给人的感觉是气质高贵、优雅；有白色成分时，变得优雅、娇美，并具有女性魅力。如图5-16所示，紫粉色温和委婉具有明显的女性气息，常常用于女性产品的广告设计。

图5-16　饰品广告

　　白色纯洁、干净、不可侵犯。乳白色或香槟色，给人一种香腻、油滑的印象，而偏蓝的白色则让人感觉清冷、洁净；有紫色倾向的白色让人联想到薰衣草的芳香。如图5-17和图5-18所示，浅紫色浪漫柔和，纯洁的白色可以表现美好、诗意和梦想。

图5-17　浅紫色调广告

05

图5-18　白色调广告

(二) 色彩与味觉

色彩对味觉也是有影响的。比如，偏绿的黄色往往用来表示酸味的食品，会使人联想到柠檬的味道。

找到图5-19中与左侧的色彩相对应的水果。

图5-19　色彩与水果联想

这样的测试是没有标准答案的，因为答案来源于我们不同的味觉和视觉上的经验。但是如果你收集并归纳分析身边多个人的答案，你会马上发现大部分人的大部分答案是一致的，这种一致来源于共同的生活经验和行为习惯。

人们平常食用的食品，本身都有颜色。各种食品的颜色长期作用于人们的视觉，使人们产生味觉的联想。例如，甜味多用粉红、红、枯黄等颜色表现；紫色则常代表香芋特殊的香味；酸味多用黄绿色表现；苦味则常用中药所呈现的灰褐色或橄榄绿表现；鲜红色是表现辣味的最佳选择等。红、枯黄、柠檬黄是表现美味的色彩。色彩的味道感觉对于平面广告设计很有意义。通过表现不同味道色彩的运用，可以使食品广告产生更加诱人的魅力。

(三)色彩与触觉

氧化铬绿会使人联想到青铜器上的锈斑，从而能给人以坚硬的感觉。粉红色使人联想到花瓣，从而产生细腻柔弱的感觉。色彩给人们的这些感觉，都与人们的生活经历有关。如图5-20所示，低纯度的紫色和藕荷色使人感觉柔软、细腻，富有浪漫气息，可以表现出很好的梦幻效果。

图5-20　紫色调广告

如图5-21所示，浅褐色和土色在此处可以表现出纸张的脆弱和变质后的效果，能够展现时间的痕迹，适用于表现具有传统文化意味的广告设计。

<div align="center">图5-21　褐色调广告</div>

(四) 色彩与嗅觉

人们有时还会说"有香味的色彩"。例如，绿色代表香草型，粉红代表花香型，黄色代表果香型。设计者在设计化妆品广告时，就可以利用这种规律。如图5-22所示，绿色包装的化妆品让人联想到自然清新的味道。

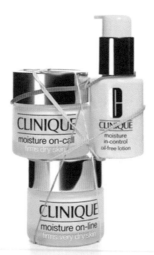

<div align="center">图5-22　绿色调化妆品广告</div>

二、色彩感情规律在广告设计中的运用

对色彩的控制能力，对色彩的物理特征和心理特征的把握，需要设计者有敏锐的感受力与深刻的洞察力，这需要在生活的点滴之中观察、积累、思悟。

(一)用华丽的色彩提高商品的身价和档次

金色与墨绿、紫红、棕色搭配可以展现出华丽、复古的调性，配合繁复的花纹底图和光影效果更可以表现出西方古典主义的风格。如图5-23所示，金红色的主体与追光灯式的光影效果打造出了华丽而神秘的效果。

图5-23　华丽色调广告

(二)利用色彩表现商品的特性

观察图5-24，请将你认为有联系的色彩和产品进行连线。

女士服装

高科技产品

陶瓷洁具

婴儿用品

食品

图5-24　色彩与产品联系

在设计中利用色彩的情感与人们心理作用的相互关照表现不同的产品、情境和信息。通常冷色、金属色和灰调子的渐变色彩用来表现高科技产品;粉红色、紫色等柔和的暖色调,常被用于女性的服装、首饰等日常用品;粉红和粉蓝是婴儿色,常常用于婴幼儿产品和服饰;红色、橙色、黄色等可以促进人食欲的暖色调,常常应用于食品包装和快餐店。

具有金属光泽的灰色和蓝色可以很好地表现现代高新科学技术的高品质,常用于IT产业或教育类行业,如图5-25和图5-26所示。

图5-25　灰色调广告

图5-26　蓝色调广告

(三)运用色彩的明快感觉使读者产生愉悦感

一般来说,暖色、纯色、明色以及对比强烈并富于调和感的色彩具有明快、活泼、愉悦的感觉,比较适合广告色彩的运用。

如图5-27所示,高纯度的色彩在吸引人眼球的同时能带来欢快、跳跃的情绪。

图5-27　高纯度色调广告

(四)运用色彩的兴奋感刺激读者注意

色彩具有使人兴奋与沉静的不同感觉。通常红、橙、黄等暖色以及明度高、纯度高或对比强烈的色彩给人以兴奋感。相反，蓝、蓝绿等冷色以及明度低、纯度低或对比柔弱的色彩给人以沉静感。无彩色的灰色和黑色也给人以沉静感。平面广告设计中，除一些特别需要冷色的产品外，大多数时候是要运用使人兴奋的色彩来刺激读者的感官，使读者兴奋，注意广告内容，并产生兴趣，从而留下深刻的印象。即使是一些以冷色为主色的广告，也要在明度及点缀色的对比上提高色彩的兴奋程度。

如图5-28所示，天空色彩的变化让两张图片呈现出截然不同的面貌。

图5-28　暖、冷两种色调天空的房产广告

如图5-29所示，低纯度的图片具有明显的历史感，很适合表现宁静、平和的场面。

图5-29　低纯度色调广告

三、广告色彩的表现要求

通过前面的介绍我们知道了色彩的基本知识和象征意义，而这些知识使得色彩要素在广告设计中对情境的具体营造、情感的准确传达都起着举足轻重的作用。归纳起来，广告设计中的色彩具有表物、悦目和传情三种功能。

表物是在设计中通过对色彩的调整修饰从而强化产品本身的视觉诱惑力，悦目是在设计中因对色彩的运用变化而产生的审美愉悦体验，传情是通过色彩传达情感的体验、营造生动的情境。受众对广告的观察和接受是一个获取信息的过程，同时也是一个审美的过程。变化的、丰富的、和谐的色彩搭配能产生视觉上的愉悦，从而吸引、延长视觉的关注次数和时间。广告的最终目的是激发人的消费欲望或触发人的情感波动。色彩作为一种设计表现手法，既是对商品或者理念进行具体形象的表现，也是对内心感受的表现。这种表现采用暗示与象征的手法，强化创作宗旨、吸引关注，使受众有所欲求、有所记忆并产生行动。

色彩是否具有表现力，掌握好色彩的规律和语言是设计的关键。在翻阅广告时，我们首先会被颜色吸引而阅读内容。颜色比图形、文字、形态更具功效，且有效距离更远。通常彩色影像较黑白或灰阶影像更能引人注目，强烈的对比和鲜明的色彩能引起人的注意。亮色与暗色所造成的强烈对比经常应用在一些强调视觉注意、有警示作用的广告设计上，如道路交通标志等。

白天，视觉对黄色光线最为敏感，因此黄黑的组合对比关系最强烈。此外，蓝底白字、绿底白字、橘底黑字、黄底黑字、白底黑字、红底白字、黄底红字、白底绿字等因明度的强对比和色度的区别也有很好的识别性，常用于简约的图形和文字。

设计过程中色彩的选择需要建立在一个专业的调研基础上，必须认真分析产品的特质、同类型其他产品的用色情况。同时，也要考虑广告目标受众的特点和喜好。

第三节　广告视觉语言的基本要素——版式结构的变化与特征

一、广告设计的版面构图

(一)广告版式设计的目的与原则

广告版式设计是对版面的经营和规划，是对版面进行艺术化或秩序化的编排与处理。通过设计提高画面视觉冲击力，加强广告对于消费者的诱导力量。有力而准确的传达能吸引消费者的注意力，给消费者留下深刻记忆。广告中的版式设计应以下几个方面为目的。

(1) 协调组织多种设计构成要素，达到平衡与和谐。

(2) 考虑文字的配置及大小等，使之成为可快速阅读的信息。

(3) 画面形式统一，重点突出，有视觉引导作用。

平面广告中的版式应根据版式本身的功能性要求，依照版式设计的原则规划。

(1) 主题突出。

(2) 视线的流动路线明确、层次分明。

(二)视觉流程

良好的阅读流程是广告可以完整、准确传达信息的基础。各种视觉构成要素之间的关系及秩序必须符合人的视觉流向的生理和心理特点。视觉流程的形成是由人类的视觉特性所决定的。受生理结构限制,人眼只能产生一个焦点,不能同时把视线停留在两处或更多的地方,我们可以做的只有先看什么、后看什么,依照一定的顺序浏览、观察。在正常情况下,视觉流程顺序受两个因素的影响。

(1) 视觉流程与排版顺序有直接关系。例如,横排版,人的视线就是左右方向的;竖排版,人的视线就是上下方向的。

(2) 视觉流程顺序受视觉的主从关系影响。我们在观看一个空白平面(纸)时,首先会注意到平面(纸)的四个角(从左上角开始顺时针绕行一周,并构成形状的感觉);然后视线自然地停留在中心偏上一点的地方。而这种视觉的习惯又是可以被视觉元素所影响的。如何科学地运用这种习惯,通过一定的手段来引导视觉流程是设计师的一个重要命题。

广告是一张完整的画面,欣赏画面比阅读文章多一层审美行为,所以既要有从左至右、自上而下的阅读方式,又要有环顾画面整体确定画面的视觉中心,从而完成阅读及审美,最后确认主题的全过程。

一般广告视觉中心首先是广告的主题产品、文字或图像,其次是辅助性文字和形象,最后是补充信息点的文字、标志和图案。广告版面编排不是信息量在版面中的简单罗列,而是需要在众多构成要素中突显视觉主体和信息主体,尽可能使其成为受众视线流动的起点。此外,在编排中还应以多种标志引导阅读,逐步地引导受众按期待中的视觉流程进行视线流动。

多数情况下,广告的主题产品、文字或图像比其他部分要大,但有时根据广告设计的需要也反其道而行之,将其安置在体量较小但位置明显的地方,从而使其起到"四两拨千斤"的作用,在视觉上仍占主体优势。

什么是明显的位置呢?通常,人的视觉中心点是最明显的位置。人的视觉中心不同于几何中心,视觉中心在几何中心之上,而略偏于左。因此,在设计的时候就可以将广告的主题、文字或图像放置在版面中心略偏上和偏左的地方,以引起人们更多的关注。

在画面上,视觉中心也往往是对比最强的地方,增强画面的对比要把握这样几个方面,面积对比、明度对比、色相对比、补色对比、动静对比、具象与抽象的对比等。

对视觉流程的合理引导,可以更准确而迅速地达成广告的目的。

(三)版面编排中的构图形式

构图形式是版式设计中的一个基础性框架,不同的构图有不同的诉求效果。现代广告设计的构图形式灵活丰富,这里只能列举一些常见的广告版面编排设计的构图形式。

1. 标准式

这是最常见的简单而规则的广告版面编排类型,该类型广告一般按照从上到下的顺序排列图片、标题、说明文字、标志图形。它首先利用图片和标题吸引受众的注意,然后引导受众阅读说明文字和标志图形,自上而下符合人们认识的心理顺序和思维激动的逻辑顺序,能够产生良好的阅读效果。如图5-30所示,视觉流程顺畅自然,是常用的构图编排形式。

图5-30　标准式构图

2. 中轴式

这是一种对称的构图形式，标题、图片、说明文字与标志图形放在轴心线或图形的两边，具有良好的平衡感。如图5-31所示，以中间的竖轴为基准，左右完全对称的设计不同于平常生活中的景色而具有很强的形式感。

图5-31　中轴式构图

3. 定位式

这是一种非常常见的广告版面设计类型。文字和图片各自定位，并形成有力的对比。或左或右，或上或下，常用于图文并茂的版式设计。定位式分为上置式、下置式、左置式、中置式和右置式等几种。定位式非常符合人们的视线流动顺序。如图5-32所示，为定位式中的左中式排版。

4. 文字式

在这种广告版面设计中，文字是画面的主体，图片仅仅是点缀。设计时，一定要加强

广告方案本身的感染力，同时字体要便于阅读，符合人们的阅读习惯，并使图形起到锦上添花、画龙点睛的作用。如图5-33所示，富有创造力的文字，通过图形化的设计可以产生丰富的意义。

图5-32　定位式构图

05

图5-33　文字式构图

5. 图片式

用一张图片占据整个版面，图片既可以是广告人物形象，也可以是广告创意所需的特定场景，在图片适当的位置直接加入标题、说明文字、标志图形。在进行这种编排设计时，

一定要注意选择与制作表现广告创意的高质量图片，这对完美的视觉效果起着决定性作用。如图5-34所示，具有完美视觉效果的图片是图片式构图的关键。

图5-34　图片式构图

6. 自由式

构成要素在版面上作不规则的排放，没有明确的规律，生动自由、灵活多变，形成随意轻松的视觉效果。设计时要注意统一氛围，进行色彩或图形的相似处理，避免杂乱无章，任意堆砌。同时又要主体突出，符合视觉流程规律，这样方能取得最佳诉求效果。如图5-35所示，自由式排版活泼、自由，在多个物象的变化中寻求结构上的平衡。

图5-35　自由式构图

二、版式结构中的跳跃率与版面率

(一)版面中的跳跃率

版面跳跃率是对一个版面的活跃程度或不稳定程度的描述。影响跳跃率的要素包括图像的大小变化、图像放置的形式、图像本身的内容，以及文字字号大小的变化。

一个高跳跃率的版式活泼、丰富，富有视觉上的新鲜感，适合表现兴奋、快乐的情绪和主题；低跳跃率的版式宁静、平和、雅致，在视觉上容易形成高品质、高档次的效果，适合表现宽广、平静、安详的情绪和主题。

(二)版面中的版面率

通过不同的设计，相同的产品可以给人以不同的产品价值感受。形成这一现象的因素很多，但是我们不难发现其中版面率起到了极其重要的作用。版面率是对图像和文字在整个版面中所占的面积大小的表述。一个高版面率的设计传达的信息量较大且富有亲和力，给人以积极向上的感觉，适合表现大众消费品、日常用品；而低版面率的设计则给人以高品质、高价格和素雅的感觉，适合表现一些小众消费品、高级产品和高科技产品。

观察图5-36中的三幅广告，根据自己的观察为三种产品定价。

图5-36　化妆品广告

本章通过对影响广告视觉形象的文字、色彩、版式三个要素的分析，分解广告设计中多个要素的作用和特性，让读者对设计要素的调用有一个相对全面的认识。

对视觉要素进行些许调整，我们就可以得到一个崭新的视觉面貌；简单改变要素间的组合结构、搭配形式，我们就可以得到一个千变万化的世界。文字、色彩、图像、版式相互作

05

用，形成丰富的视觉效果。形成视觉形象、达成信息传达的过程是如此复杂多变，也是如此妙趣横生，也正是因为它的多样性和不可预测让设计本身充满乐趣。

思考与练习

1. 请尝试说出两种以上的色彩模式，并解释其区别。

2. 选择一种文字设计的方式，对文字"多有趣"进行设计。

实训课堂

以下是《台湾时报》广告金犊奖的广告策略单，请根据广告项目的具体要求进行创作。

标题：天府文化青年创意设计

一、主题介绍

1) 成都简介

成都市有4500年文明史、2300年建城史，是中国十大古都之一，也是国务院首批公布的24个历史文化名城之一，历经千年演变，积淀出鲜明印记、充满智慧光辉的"创新创造、优雅时尚、乐观包容、友善公益"的天府文化。当前，成都正加快建设独具人文魅力的世界文化名城，全面创建"三城三都"城市时代标志。以作为首批全国历史文化名城和中国十大古都的独特优势为依托，坚定文化自信，以社会主义核心价值观为引领，深度挖掘源于中华文明、成长于巴山蜀水的天府文化核心内涵，传承创新创造的天府文化基因、点亮优雅时尚的天府文化特质、彰显乐观包容的天府文化气度、厚植友善公益的天府文化表达，推动天府文化创造性转化、创新性发展，让天府历史文脉和独特文化成为市民留住乡愁的精神和物质载体，让天府文化成为彰显成都魅力的一面旗帜。

2) "三城三都"城市品牌

"三城三都"，即世界文创名城、世界旅游名城、世界赛事名城，国际美食之都、国际音乐之都、国际会展之都，是成都建设世界文化名城的时代表达，是成都魅力在世界舞台上的精彩呈现，根植于成都独特的文化底蕴和生活美学，彰显城市的文化魅力和价值所在。着力推进天府文化创造性转化、创新性发展，围绕"三城三都"建设，把天府文化作为繁荣文化事业、壮大文创产业的宝贵资源和现代表达，要大力繁荣天府文化主题的艺术创作，提高公共文化服务质量。成都提出打造"三城三都"，就是建设世界文化名城一个发展阶段的主要抓手。

二、传播目的

(1) 传播成都"创新创造、优雅时尚、乐观包容、友善公益"的天府文化内涵和"三城三都"城市时代标志。

(2) 搭建海峡两岸暨香港、澳门创意设计领域的重要交流平台。

(3) 推出代表天府文化内涵的文创精品。

(4) 促进优秀青年创意人才的引进培育。

三、大赛主题

"三城三都·熊猫印象"。

四、主题说明

今年是大熊猫科学发现150周年。大熊猫已经成为认识成都的独特文化标志，也是成都最萌的"形象代言人"。在成都对外展现城市文化和城市精神上，大熊猫正扮演着越来越重要的角色，助力成都走向国际舞台。作为一种有着浓郁成都印记的文化符号，大熊猫的影响力也走出动物园，演变成全球独有的熊猫文化。每一座世界文化名城，都有其特定历史阶段的时代表达。随处可见的熊猫元素，正如一张张名片，成为城市文化软实力的写照，在成都推动全方位对外开放中扮演着越来越重要的角色。以大熊猫为代表的天府文化正加快走向世界，成为彰显中国气派、巴蜀魅力、成都精神的独特标志。

五、设计类别

(1) 文创设计类(针对成都著名文创点位设计文创伴手礼)。

(2) 旅游设计类(针对成都著名景区设计旅游纪念品)。

(3) 赛事设计类(针对世界大学生运动会设计吉祥物、纪念品、宣传广告等)。

(4) 美食设计类(对成都的特色食品进行包装设计)。

(5) 音乐设计类(包括但不限于具有成都元素的音乐器材、产品设计等)。

(6) 会展设计类(围绕"绿色会展"理念，设计可循环使用的环保展位)。

(7) 综合设计类(对"三城三都"的总体形象视觉进行设计，包括但不限于VI系统、动画、视频等)。

六、作品要求

1) 设计内容

以大熊猫为基础元素，结合"三城三都"各项重点载体，创意设计体现创新创造、优雅时尚、乐观包容、友善公益的天府文化内涵。

2) 设计要求

自由选择创意形式，包括但不限于VI系统、平面、视频、H5、动画等，形式不限，材质不限，创意第一。平面设计以A3尺寸平面设计图参赛，并将创意阐述列于画面中。

第六章

广告实践案例解析

学习要点及目标

- 了解牛驼·温泉孔雀城、江铃汽车、永和豆浆、食品安全、全球变暖等平面广告设计项目创意设计的实战过程。
- 了解广告创意及设计的基本程序和方法。

营销分析　平面广告创意　寻找素材　电脑制作

本章的学习目标是通过对平面广告创意及设计项目实战案例的学习,了解广告设计的流程及设计思路。

第一节　牛驼·温泉孔雀城广告推广方案

一、牛驼·温泉孔雀城的背景

牛驼·温泉孔雀城是华夏幸福基业的孔雀城品牌系列中着力打造的第一个高品质资源型项目。位于天安门正南70千米,首都新机场正南32千米,固安休闲商务产业园,是集居住、度假、养生于一体的温泉养生度假小镇。

项目优势如下:

(1) 园区毗邻新机场,是连接北京与新区两大经济板块的绿色生态廊道。

(2) 距新机场约30千米,京雄城际约5千米,咫尺大广高速,近106国道、京港澳高速、京台高速、新机场高速等多条城际、高速线无缝连接北京干道,畅达三大核圈。

(3) 温泉主题度假酒店、绿色有机食品生产基地、风情旅行观光地、生态采摘园、足球青训基地,构筑生态宜居版图。

(4) 项目采用循环水系统,以实现每户45~50℃温泉恒温入户,在家即享多种花式泡汤。

(5) 匠筑锦绣诗意小院,宽景阔庭,私家温汤,观景双露台。

(6) 800亩森林运动公园,出门即公园。

二、广告推广策略

突出温泉优势,采用IP下沉、业主运维、正面推广和话题营销四个方向进行广告推广。

设计人性化的IP形象:在日益碎片化的媒介环境下,多元化的消费场景里,独立而割裂的单次营销活动效果差强人意,非原创性内容在市场上传播很难具有穿透力,碎片化的内容不清晰,难以被消费者记住,难以形成品牌的记忆点。为了更加明确品牌的性格,形成易于识别的视觉形象,采用虚拟人态化即品牌人格化进行推广,即以"IP"为核心的推广方式。

06

IP是Intellectual Property (知识产权)的缩写，指创造者创造出来的知识产权和独享的专利。初级的品牌诉求是消费者在特定场景中对相关产品提出明确消费诉求及认知；高品阶的品牌锻塑是使其拥有虚拟人态化的外放形式，能够勾连起核心受众的特定情感因素。

综合项目温泉、养生、度假、区域名称等定位，设计了简单明晰的朴素化人物形象——"温仔"。"温仔"形象可爱，头戴一个有牛角的草帽，活泼、闲适、生动，与项目本身高度契合，更为牛驼·温泉孔雀城整个形象注入了活力和人文气息。

如图6-1和图6-2所示，为适应互联网传播，"温仔"形象被大量使用在微信表情、微信海报、网页广告当中。

图6-1　"温仔"微信表情

图6-2　"节气系列"微信海报

业主运维：通过节日活动、采摘活动、观影活动、生活讲座、温泉煮蛋、荧光跑等多种多样的活动，与已有业主建立良好的情感关系，挖掘潜在客户群。如图6-3～图6-7所示，"温仔"形象也根据不同时间节点和活动出现在大量的线下物料中，利于"温仔"可爱、亲切的形象同客户建立起直接、良好的沟通。

正面推广：减少报纸、杂志等传统纸媒的广告转向线上媒体推广。在百度、安居客、一点资讯等互联网平台投放"把生活过成想象的样子"系列广告。如图6-8和图6-9所示，借由互联网的传播速度，正面树立项目形象。

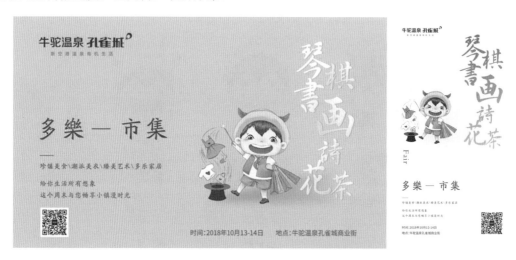

图6-3　多乐—市集现场背景版及微信海报

图6-4　园艺现场背景版

图6-5　植树活动现场背景版

图6-6　十一黄金周活动及物料

图6-7 礼品盒设计

图6-8 百度平台广告图

图6-9 安居客平台广告图

06

　　话题营销：利用自有微信公众号、其他微信公众号、朋友圈等平台进行话题营销和广告直推。如图6-10～图6-13所示，通过"你有故事么？""牛驼诗人""温泉家""为美好而来"等一系列广告，拉近项目与客户的距离，全面展示项目优势。

图6-10　"你有故事么"系列海报

图6-11　"牛驼诗人"系列海报

图6-12　"温泉家"系列海报

图6-13　"为美好而来"朋友圈九宫格广告

第二节　江铃汽车平面广告创意及设计

一、江铃汽车背景介绍

江铃汽车是20世纪中期中国率先引进国际先进技术制造的轻型卡车，成为中国主要的轻型卡车制造商。美国福特公司现为公司第二大股东。深受中国消费者青睐的福特全顺汽车，在中高端商务车、城市物流客货两用车等市场，一直稳步增长，成为中国高档轻客市场的主力军、中高端轻客市场的主力军。

06

二、江铃汽车广告创意

1. 创意思路

体现产品特点：动力强劲、超低油耗、物超所值的新一代皮卡领袖。用比喻的手法，把抽象的特点形象化表达出来。与赛马比赛，全都超越取胜，以此来表现其强劲的动力和卓越的性能。

2. 寻找素材

如图6-14所示，找到赛马、汽车、草原、晚霞等素材。

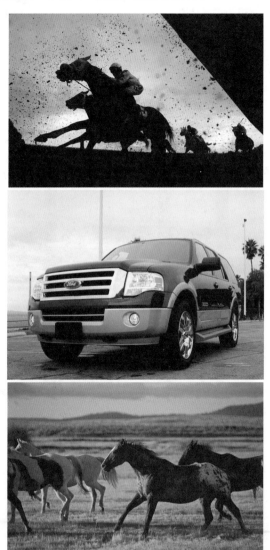

图6-14　江铃汽车广告素材之一

3. 电脑制作

将素材在Photoshop软件中进行合成。如图6-15所示，得到最终创意设计图。

图6-15　江铃汽车广告之一

如图6-16和图6-17所示，下面这两幅系列广告也是同样的创意手法。

图6-16　江铃汽车广告之二

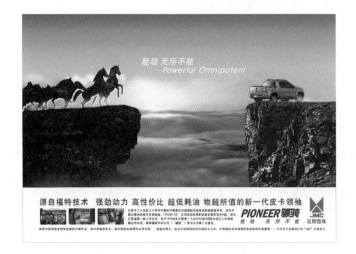

图6-17　江铃汽车广告之三

如图6-18和6-19所示，为上两幅广告的素材。

图6-18 江铃汽车广告素材之二

图6-19 江铃汽车广告素材之三

第三节　永和豆浆品牌形象广告创意设计

一、永和豆浆品牌及产品介绍

1. 永和豆浆品牌背景

上海弘奇永和食品发展股份有限公司为永和豆浆国际连锁的中国总部，其前身为成立于1982年的台湾弘奇食品有限公司。为更好地拓展海外市场，于2001年在美国正式成立永和国际。在近20年的生产经营中，永和豆浆始终秉承"以人为本·永续经营"的理念，以永和豆浆、米浆为主打产品，从单纯的商品经营发展到提供配套服务的餐饮经营。从公司成立之初的建厂自产自营，到后来以品牌授权的方式发展加盟商和区域代理商进行特许经营，永和豆浆的品牌影响力与市场份额迅速提升，成为两岸三地乃至国际市场上的知名品牌。如图6-20所示，是永和豆浆的品牌Logo。

永和的创立源于其创始人对中华民族传统饮食的深厚感情和对现代人饮食观念和习惯的忧患意识。本着"发扬传统美味·提供健康饮食·传播中华文化"的初衷，永和于20世纪80年代开始创业历程并在这个过程中逐渐形成其特有的企业文化。

永和宗旨——永远的朋友·和乐的家庭。

永和情怀——中国风·台湾味·两岸情。

永和追求——让全世界有华人的地方都能喝到永和豆浆。

图6-20　永和豆浆品牌Logo

2. 永和豆浆产品说明

永和的种、产、销一体化的运作模式，成就了高品质永和豆浆产品。

永和豆浆以大豆为核心，将大豆"基地、原料、工艺"，"种、产、销"特有的一体化垂直整合，生产"环保、健康、养生、文化"的优质产品，积极维护环境和气候。

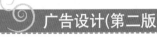
产品原料采用产自东北三江平原的非转基因大豆，只甄选了43%的大豆精华，颗颗精挑细选，自然饱满，并在牡丹江市建立有机生态园，从源头保证大豆的高品质。

永和豆浆在国内拥有哈尔滨延寿生产厂和吉林舒兰生产厂。在生产过程中，采用16道精制工艺，烘干脱皮去芽(低嘌呤)、精细研磨、排渣、脱腥、灭酶，最后三效浓缩、喷雾干燥，有别于传统工艺，饮用之后不会产生胀气等问题。

永和豆浆餐饮与商品事业齐头并进，共同发展。目前，全国已有500余家餐饮门店，同时消费者也可以到各大超市卖场购买到永和豆浆的商品。

二、永和豆浆品牌形象广告策略

1．广告主题
永和豆浆品牌形象广告设计。

2．传播目标
(1) 塑造"永和豆浆"作为"永远的朋友·和乐的家庭"的品牌定位。
(2) 提倡低碳环保、健康饮食、养生文化。
(3) 提高永和豆浆品牌的知名度、美誉度。

3．目标对象
所有年龄层的人。

4．主要竞争者
国内同类质之豆浆饮料食品、快餐品牌。

三、永和豆浆品牌形象广告创意及表现

(一)永和豆浆形象广告之健康早餐篇

1．寻找创意思路
根据永和"健康饮食、养生文化"的品牌传播目标进行思维发散：
永和豆浆→健康早餐→强身健体→体育运动→举重、跑步等。
青年学生和老年人最需要补充营养，强健体魄，因此选择学生和老年人的形象作为系列广告的表现元素，同时用人物的投影进行图形创意，表现体能十足的运动状态，寓意永和豆浆的健康早餐是启动体内能量的开始，是健康的源泉和保障。

2．完成画面表现
(1) 进行广告画面人物拍摄。
(2) 参考举重、跑步的图片素材。如图6-21和图6-22所示，在设计软件Photoshop中完成投影的绘制。
(3) 通过电脑使用Photoshop软件进行合成，完成系列广告的画面表现，如图6-23和图6-24所示。

图6-21　举重的图片素材

图6-22　跑步的图片素材

06

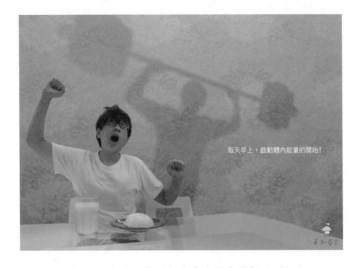

图6-23　永和豆浆形象广告之健康早餐系列(一)

图6-24　永和豆浆形象广告之健康早餐系列(二)

(二)永和豆浆形象广告之养生有道篇

1. 寻找创意思路

根据永和"发扬传统美味·提供健康饮食·传播中华文化"的企业文化进行创意构思。

(1) 用品牌名称"永""和"作为主要图形元素,强化品牌字的书法字体造型,体现中国传统文化的同时强化品牌名称,加深品牌印象。

(2) 用永和豆浆的产品原料组构字体和画面,强化产品特点。

2. 完成画面表现

(1) 准备相关拍摄素材,主要是永和豆浆的各种原料,如黄豆、黑豆、红豆等,如图6-25所示。

图6-25 广告摄影实物素材

(2) 按创意思路用设计软件制作布局摆放效果的示意图,如图6-26和图6-27所示。

图6-26 广告画面布局效果的示意图(一)　　图6-27 广告画面布局效果的示意图(二)

(3) 用各种颜色的豆类按布局效果图进行摆放，然后进行俯视角度的拍摄。

(4) 拍摄后的图片使用Photoshop软件完成广告标题和Logo的排版，完成系列广告的画面表现，如图6-28和图6-29所示。

图6-28　永和豆浆形象广告之养生有道系列(一)

图6-29　永和豆浆形象广告之养生有道系列(二)

第四节　食品安全公益广告创意设计

一、食品安全公益广告主题介绍

近年来，"地沟油""染色馒头""瘦肉精""毒奶粉""毒胶囊"等一系列食品安全事件一次又一次地触动着大家。食品药品安全问题涉及千家万户每个人的身体健康和生命安全。如果我们的身边到处充斥着这些害人不浅的食品和药品，我们的身体健康如何得以保障，生活品质如何得以提高。

不仅如此，食品药品安全问题的频发是整个社会道德体系的失范，是对诚信建设的挑战，严重影响和阻碍了社会和谐发展的进程。

"民以食为天，食以安为先"，作为关系到老百姓切身利益的大事，必须引起大家的高度重视，须采取合理有效的措施来解决好食品药品安全问题，这既是维护市场经济的正常秩序也是保障我们公民的基本权益。

通过"健康生活——关注食品安全"主题公益广告的创作和宣传，透过创意、透过视觉形象、透过文字让人们体会食品安全的重要性，大家共同为捍卫食品安全采取行动。只要政府和全社会共同努力，积极地参与到治理食品药品安全问题中来，那些违法劣质产

品又岂能在光天化日之下遁于无形！产业链上的利益相关者又有谁敢冒天下之大不韪以身试法！

二、食品安全主题头脑风暴

1．食品安全事件联想

苏丹红鸭蛋、三聚氰胺奶粉及牛奶、甲醛奶糖、带花黄瓜、爆炸西瓜、地沟油、染色花椒、墨汁石蜡红薯粉、瘦肉精、假牛肉、染色馒头、台湾塑化剂有毒食品、过期食品、漂白大米、面粉增白剂、下水道小龙虾、双氧水凤爪、农药残留、转基因食品，等等。

2．食品安全问题分类

(1) 食品制造过程中使用劣质原料。

(2) 食品制造过程中添加有毒物质。

(3) 食品制造过程中超量使用食品添加剂。

(4) 食品制造过程中滥用非食品加工用化学添加剂。

(5) 抗生素、激素和其他有害物质残留。

(6) 食品加工或食用方法不当。

(7) 过期食品。

(8) 转基因食品。

……

3．食品元素联想

黄瓜、鸡蛋、饼干、苹果、香蕉、猪肉、汉堡、牛奶、可乐……

4．危险元素联想

炸弹、骷髅、毒蛇、蜈蚣、蜘蛛、仙人掌、匕首、血液……

三、食品安全公益广告创意及表现

(一)关注食品健康系列公益广告——为了胃、为了肝、为了我们的健康生活篇

1．寻找创意思路

用表面新鲜的水果蔬菜组构成人体器官——胃和肝的形状，来表现我们平时吃的东西与身体有紧密关系。用斑驳的血迹与色彩鲜艳的水果蔬菜进行强烈对比，来表达被催化快熟的果蔬对我们的身体健康有潜在危害。

2．寻找素材

如图6-30～图6-32所示，找到各类水果蔬菜、胃及肝脏的造型及血液喷溅效果为素材。

图6-30　水果蔬菜图片素材

图6-31　胃和肝脏的造型素材

图6-32　血液喷溅效果素材

3．电脑制作

将素材在电脑软件Photoshop中进行合成。如图6-33和图6-34所示，得到最终创意设计图。

图6-33　关注食品健康系列广告(一)——为了胃　　　　图6-34　关注食品健康系列广告(二)——为了肝

(二)关注食品安全系列公益广告——带刺的黄瓜、爆炸的豆角篇

1．寻找创意思路

根据消费者的选购习惯，大家都喜欢挑选顶花鲜艳、瓜身带刺的黄瓜，豆角则喜欢选择颗粒饱满的。因此，选择蔬菜里最具代表性的黄瓜和豆角作为创意元素。运用夸张和"二旧化一新"的创意手法，将黄瓜的刺变长变硬，豆角的豆变成炸弹，寓意潜在的食品安全隐患和危害。

2．文案创作

"顶花带刺，却难以下咽"。

"颗颗饱满，却难以启齿"。

3．电脑制作

运用图形制作软件Illustrator进行广告画面的绘制。如图6-35和图6-36所示，是最终创意设计图。

图6-35　食品安全系列广告(一)——带刺的黄瓜　　图6-36　食品安全系列广告(二)——爆炸的豆角

(三)关注食品安全公益广告——转基因饼干篇

1．转基因食品介绍

转基因食品是指科学家在实验室中，把动植物的基因加以改变，再制造出具备新特征的食品种类。众所周知，所有生物的DNA上都写有遗传基因，它们是建构和维持生命的化学信息。通过修改基因，科学家们就能够改变一个有机体的部分或全部特征。

目前，大家对基因的活动方式了解还不够透彻，没有十足的把握控制基因调整后的结果。批评者担心突然的改变会导致有毒物体的产生，或引发过敏现象的产生。

另外，还有人批评科学家所使用的DNA会取自一些携带病毒和细菌的动植物，这可能引发许多不知名的疾病。因此，转基因食品也被视为有安全隐患的一类食物。

2．寻找创意思路

由于大家对转基因食品了解得并不多，尤其是孩子们可能只听家长提到过转基因，甚至连转基因怎么写都不知道，而就是这样的转基因食品改变了大家的生活，大家越来越意识到转基因食品的危害，渐渐避而远之。

广告用一个孩子的内心独白表达对转基因饼干的困惑，用巧克力饼干与骷髅造型的合成处理，寓意转基因的危害，提示大家为了健康，远离转基因食品。

3．文案创作

用孩子的口吻和图文表达方式进行文案的表现，如图6-37所示。

4．寻找素材

如图6-38和图6-39所示，找到俯拍角度的巧克力饼干素材及骷髅造型素材，为广告的画面制作做好准备。

我最喜欢星期天~~妈妈会带我去超市，

买我最爱吃的巧克力饼干^_^

可是，今天妈妈说饼干里有 zhuǎn jī yīn，不买了 *_*

zhuǎn jī yīn 是啥啊？

真讨厌，不喜欢星期天了……

图6-37　文案的视觉化表现

图6-38　饼干图片素材

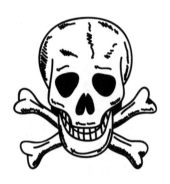

图6-39　骷髅造型素材

5．电脑制作

将素材在电脑软件Photoshop中进行合成。如图6-40所示，得到最终创意设计图。

图6-40　食品安全公益广告——转基因饼干篇

第五节 全球变暖公益广告创意及设计

一、全球变暖公益广告主题介绍

大家是否有一种感觉，现在的夏天一年比一年炎热，冬天一年比一年温暖。你们知道为什么吗？世界气象组织2018年发布气候报告，并且最后强调了一句话：由于厄尔尼诺现象的发展，在2019年可能会出现比2018年更加高的温度。根据科学家最新预测，2019年全球将出现近乎创纪录的高温，再一次强调了我们可能会迎来新的"高温时代"，这就是全球变暖现象。

二、全球变暖的深入思考，挖掘创意点

为了进行公益广告的创意，我们可以从以下几个方面进行深入思考，挖掘公益广告的创意思路。

1. 探究全球变暖的原因

全球变暖是由于温室效应不断积累，导致空气温度逐渐上升，造成全球气候变暖。由于人类焚烧化学燃料，如石油、煤炭等，或砍伐森林及焚烧时会产生大量的二氧化碳，产生大量温室气体。这些温室气体对来自太阳辐射的可见光具有高度透过性，而对地球发射出来的长波辐射具有高度吸收性，能强烈吸收地面辐射中的红外线，导致地球温度上升，即产生温室效应。

2. 全球变暖带来的危害

(1) 海平面上升。不断上升的海平面最终会使一些低海拔区域或城市被海水淹没。

(2) 两极冰川融化。温室效应会使南北极冰川融化，使地球失去气候的自我调节功能，同时南北极的物种也将逐渐消失。

(3) 高温成为常态化，温室效应不断积累，会使人类生活区不断受到高温袭击，并且带来相应的疾病。

(4) 暴雨、水灾、干旱成为常态化气候现象，最后会摧毁人类的生存环境。

这些是全球变暖带来的最主要的危害，当然还有其他一些危害，大家还可以继续研究和列举。

3. 我们应该怎么做，才能改善全球变暖，或者减缓全球变暖的进程

我们应该使用清洁能源，减少温室气体排放；增加绿化面积，保护植被；在出行方面尽量步行、骑自行车、乘坐公共交通工具等。

三、全球变暖广告创意

1. 创意思路

体现全球变暖的危害：冰川融化，大地干涸，动物们失去家园。可以作为系列广告，分别体现冰川融化的场景和大地干涸的场景，体现这两个典型环境中动物流离失所、生命危在

旦夕的情境，以唤起大家对全球变暖问题的关注。

2．寻找素材

如图6-41所示，找到冰川、干涸的大地、各种不同角度和不同类别动物的素材，为广告画面制作做好准备。

图6-41　全球变暖广告图片素材

3．电脑制作

将素材在电脑软件Photoshop中进行合成。如图6-42所示，得到最终广告画面。

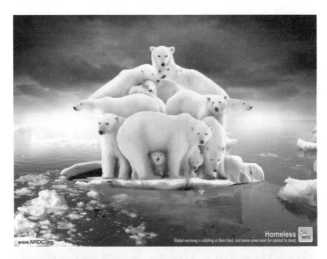

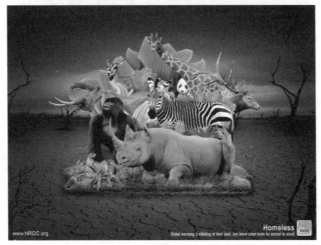

图6-42　全球变暖公益广告

06

　　本章通过介绍牛驼·温泉孔雀城、江铃汽车、永和豆浆、食品安全、全球变暖的平面广告创意及设计的流程，讲解广告创意及设计的基本程序特点和手法，产品营销分析、策划推广，如何寻找素材并运用电脑制作出平面广告作品。

　　1．江铃汽车平面广告创意及设计所传达的是什么风格和气势？表达的是什么样的理念？

　　2．全球变暖的两幅平面广告设计采用的是什么表现手法？集中表达什么样的创意理念？

 实训课堂

　　以下是《台湾时报》广告金犊奖的广告策略单，请根据以下项目的具体要求完成创意设计。

　　标题：永和豆浆品牌形象广告设计

　　企业主：永和豆浆

　　传播/营销目的

　　(1) 清晰表达出品牌与消费者(特别是年轻消费族群)交流沟通的要点。

　　(2) 传递出"中国风·台湾味·两岸情"的品牌核心价值。

　　企业简介

　　(1) 永和豆浆成立于1982年，源自宝岛台湾。公司以大豆为核心，餐饮事业群和商品事业群齐头并进，共同发展；坚持打造种、产、销一体化产业链，精选东北三江平原的非转基因大豆，加强溯源管理，使得从种子到产品的每一环节都能全程可控；生产工厂采用先进设备，经过16道精制工艺的生产方法，只保留43%大豆精华，确保豆浆口感更加醇厚和爽滑！

　　(2) 企业愿景：让全世界有华人的地方都能喝到永和豆浆！

　　(3) 企业使命：把永和打造成具有世界影响力的华人食品公司。

　　(4) 品牌核心价值：中国风·台湾味·两岸情。

　　品牌故事

　　20世纪50年代，一群大陆籍退伍老兵迫于生计，在台湾永和县中正河畔磨豆浆、炸油条，董事长林炳生和总裁林建雄先生是喝着他们的豆浆、吃着他们的油条长大的。董事长和总裁对中华美食文化感情深厚，决心将中华美食文化发扬光大！

　　传播对象

　　充满活力、年轻、时尚、追求生活品质的消费人群，16~30岁。

　　沟通调性

　　年轻、时尚、积极、正能量，传承中华国饮，弘扬豆浆文化。

　　设计要求

　　(1) 富有创意且贴合品牌调性的Slogan。

　　Slogan参考案例：

　　百岁山：水中贵族百岁山(价值层面)。

　　安踏：Keep Moving(精神层面)。

　　王老吉：怕上火喝王老吉(功能层面)。

　　(2) 画面设计简约、有趣、贴近年轻人。

　　(3) 露出品牌Logo。

　　(4) 表现形式不限，平面、H5、视频、动画皆可，创意第一。

　　宣传场合/传播时机

　　可用于永和豆浆线上、线下品牌推广和广告宣传。

第七章

行业广告分析

学习要点及目标

- 通过本章的学习，了解各行业的背景、特点及消费心理。
- 通过本章的学习，掌握交通行业广告、食品饮料行业广告、房地产行业广告、家庭日用消费品行业广告等策划、创意与表现的基本规律，并能在实战演练中灵活运用。

核心概念

房地产广告　日用消费品广告　食品饮料广告　药品广告　金融广告

引导案例

广告作为促进产品销售、树立品牌形象最常见的一种手段和工具，服务于各行各业。但由于不同行业存在着明显的行业差异，针对不同行业的特点，广告的策略、创意和表现也呈现了很大的差异。从下面两组广告中我们就可以明显地感受到这种差异。

如图7-1所示，是德克士脆皮炸鸡系列平面广告。如图7-2所示，是芬必得止疼药系列平面广告。

由于食品行业和药品行业的巨大差异，在广告中呈现出截然不同的创意和表现。食品广告诉求往往是食品的口味和原料特征，或是食用食品时的快乐和满足感。在画面呈现上往往采用艳丽而促进食欲的色系，形象夸张并富于想象。

图7-1　德克士食品广告

图7-2 芬必得止痛药广告

而药品广告更多地使用理性诉求，广告必须明确而严肃地将药品的药效和能给消费者带来的利益点呈现出来。因此，画面严肃，色调沉稳。

从上面两组案例，我们不难看出，不同行业的广告在策划、创意、设计和表现上必须针对具体行业的规律和特点，因材施"意"。在策划创作某一类广告时，我们必须了解该行业的历史、现状、未来、行业特点、竞争的制高点和策划创意的切入点，只有通过对行业的深度认知，才可能创作出实效广告，成为"行"家及该行业广告领域的"专"家。正如拿破仑所说：懂得战争一般规律的人才能成为将军，懂得战争特殊规律的人才能成为聪明的将军。

在本章的内容中，我们将根据不同的行业进行分类，如交通运输类广告、房地产类广告、金融类广告、食品饮料类广告等，针对不同的行业特点、受众心理、该行业国内外优秀广告案例的分析，探讨和总结不同行业广告策略与表现的规律及特点。

第一节 交通运输类广告

交通运输类广告，是指以销售交通和运输工具以及运输路线为主的广告。根据广告宣传的主体，可分为交通工具类广告和交通路线类广告。交通工具类广告最常见的便是汽车广告；而交通路线类广告则以航空公司的形象广告和路线广告最为常见。

20世纪80年代，当丰田汽车的"车到山前必有路，有路必有丰田车"广告出现在中国老百姓面前时，曾被认为与自己没有什么关系。而现如今，学车、开车已经成为大多数商业人士必须掌握的一项技能。中国发生的巨大变化改变了人们的生活观念和消费行为。汽车时代已经到来，人们争相购买各种品牌的私家车，汽车市场的空前庞大为国内外众多汽车制造商提供了无限的商机。

由于汽车行业的激烈竞争，各种制作精良的汽车广告经常出现在一些地区覆盖面广的报纸或印刷精美发行量大的杂志上，并且根据汽车的不同性能而选择投放相应的平面媒体。例如，我们常常会在金融类或时尚类杂志中看到新型的商务轿车和小巧的家庭用车广告，而在旅行类、户外类杂志或者如《国家地理》这样的杂志中看到SUV或者越野型汽车的广告，特别是每年大大小小的各类车展更是汽车广告比拼的天地。

在本节中，我们会通过一些经典的平面广告来分析交通运输类广告的特征和创作规律，尤其以汽车广告作为重点，以便我们在平时的广告创作中有更明确的行业意识。

一、交通运输类广告创意设计分析

(一)汽车广告的创意设计

1. CHERY(奇瑞QQ)汽车在国外的系列平面广告

评价广告创意是否成功和优秀，有时不仅仅是看创意本身的奇妙之处，更重要的是看这则广告是否具有销售力。如图7-3所示，是CHERY(奇瑞QQ)汽车在国外的系列平面广告，为什么这么简单的广告创意却极具销售力呢？核心是因为其广告策略的正确。奇瑞QQ这个 Recover the smile 的系列广告，表面看起来创意很简单，但配合广告文案，通过和租车、旅行、地铁、公交四个方面的对比，诉求自己驾车的随意和开心。从而触动那些希望购买第一辆车的人群，而奇瑞QQ的低价正好可以满足这类人的需求。事实证明，这个广告在策略上是非常正确的，是一个很有销售力的对比广告。

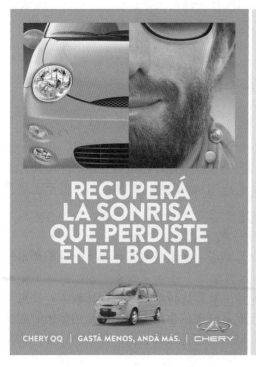
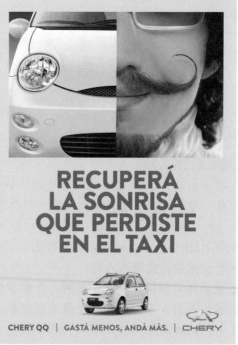

图7-3　CHERY(奇瑞QQ)汽车在国外的系列平面广告

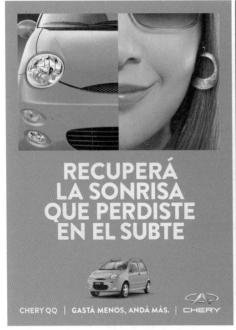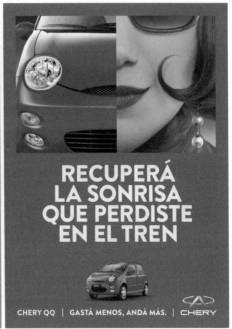

图7-3　CHERY(奇瑞QQ)汽车在国外的系列平面广告(续)

2. 吉普(Jeep)汽车——不寻常的风景系列平面广告

随着汽车的普及，消费者对汽车的需求日趋差异化和个性化，广告需要精准地体现该品牌或该型号汽车的品牌定位和功能定位，广告诉求点让消费者一目了然。

吉普(Jeep)是一个品牌，而不是一种车型，其传统的品牌定位是在崎岖不平的道路上行驶的美国越野车。作为越野车，其功能定位不同于商务或家用汽车，是一种为越野而特别设计的汽车，主要是指可在崎岖的道路上使用的越野车辆。其主要特点是非承载式车身、四轮驱动、较高的底盘、抓地性较好的轮胎、较高的排气管、较大的马力和粗大结实的保险杠等。越野车不但可以在野外适应各种路面状况，而且给人一种粗犷豪迈的感觉。

如图7-4所示，是Jeep的系列平面广告，貌似创意和完稿制作都特别简单，仅仅一组风景画加两个汽车后视镜，看似简单却创意精妙，因为吉普车优异的越野性能，才能让你走不同的路，看不寻常的风景。而这三组风景也恰恰是典型越野的路况环境。广告甚至无须再有任何广告语，创意巧妙，简单易懂，直击消费者的需求点。

3. 三菱汽车——一步跨向新生活系列户外广告

如图7-5所示，是三菱汽车最近推出的户外广告，传播对象是不满足于平淡的都市生活，渴望到户外探险的高收入人群。

三菱汽车是探险型的汽车品牌，在车型设计上视野比较广阔，空间比较大，注重驾驭的挑战性和舒适性。考虑到中国消费者越来越呈现多样化的生活方式，今后的休闲时间会越来越多，三菱汽车把目标客户群定位在那些住在城市，但是经常会到户外活动、探险的群体。因此，三菱汽车的这组户外广告设计，以"一步跨向新生活"为广告主题，在平面设计上以"跨"为连接点，连接起都市办公室生活和户外探险环境，在对比中，将品牌的"探险"特色表现得很突出，同时也传递了产品超强的越野能力。

图7-4　吉普(Jeep)汽车——不寻常的风景系列平面广告

图7-5　三菱汽车——一步跨向新生活系列户外广告

4．本田汽车平面广告

如图7-6所示，是本田汽车的一幅平面广告，该广告的诉求点是汽车驾驶的超强速度感。表现行驶速度可能在影视广告中易于实现，而在静态的平面广告中，如何才能巧妙地传递出急速驾驶的感觉呢？本田汽车这个平面广告创意运用比喻和拟人的手法，广告画面中道路两旁的树全都长了脚，拼命向后跑，形象地比喻了丰田汽车驾驶的速度感。

图7-6　本田汽车平面广告

5. 标致雪铁龙汽车——全景天窗系列平面广告

随着汽车在普通家庭的普及，很多汽车品牌将某些产品定位确定为家庭用车。汽车厂商和广告代理商不断细化家庭用车对汽车性能的需求。

如图7-7所示，是标致雪铁龙汽车的系列平面广告。这是一组典型的感性诉求和理性诉求相结合的广告，功能诉求点是汽车的全景天窗。广告画面分别用：天窗下陪奶奶织毛衣，给盲人爷爷读书，兄妹玩耍分享美食三个典型的家庭化的温馨场景，用亲情渲染广告诉求。圣洁的光芒，从天窗照射下来，配上一句完美而巧妙的广告文案："上帝在看，供应全景天窗"，将情感完美地融合于产品功能之中。

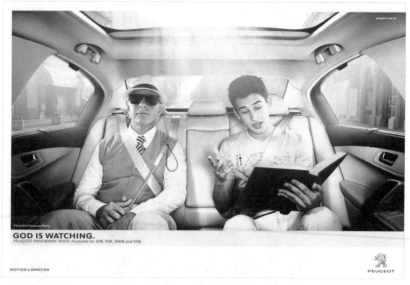

图7-7　标致雪铁龙汽车——全景天窗系列平面广告

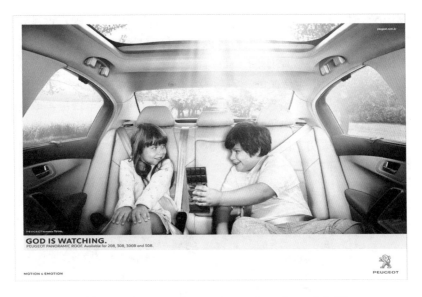

图7-7 标致雪铁龙汽车——全景天窗系列平面广告(续)

07

(二)航空广告的创意设计

法国航空公司系列平面广告

1966年法国航空公司(以下简称"法航")第一个从西方国家飞到中国，开通了上海—巴黎航线。34年后，法航已经建立起一个来往于巴黎和中国三个主要城市：北京、上海和香港的直达航线的网络，每周共16个航班。同时，法航还在服务特色、机型装备等方面在欧洲航空公司中创了多个第一，在中国和法国乃至欧洲之间架起了一座友好交流的桥梁。今天，历史翻开新的一页，21世纪的法航更把中国看作亚太地区发展的战略重点。

为了在竞争中生存下去，法航的经营思路开始面向营销和公司品牌形象塑造。在法航的全球营销活动中，我们看到它采取的是标准化与本土化兼顾的策略。从1999年10月15日开始，法航推出一场全球性的广告宣传运动，全球预算额达9000万法郎。主题是："让天空成为地球上最好的地方"。大胆的创意带有法兰西文化的浪漫情趣，表现的是法国人的创造力，代表着法国人的优雅和新潮。

众所周知，法国人以浪漫著称、以时尚闻名，且美女如云。如图7-8所示，多幅系列平面广告均以美女和帅男为视觉中心。通过大人物和小飞机巧妙对比，让人情不自禁地联想起乘坐法航飞机时所拥有的浪漫与温馨、激情与自由。

二、交通运输类广告解析

虽然中国汽车市场离成熟还很远，但这个市场正在悄悄地变化着。当SUV、MPV这些舶来语渐渐被人熟知；当越来越多的汽车品牌不再只是出现在汽车杂志上的图片；当北京、上海国际车展一年比一年火爆；当越来越多的国际厂商落户华夏大地；当加入WTO带来进口车关税降低的承诺；当标价888万元的宾利车被抢购一空，中国这个世界上拥有最多人口的国度正在显示出对于汽车产品的巨大的消费潜力。

但在中国大陆销售汽车的广告，几乎都在鼓吹"成功"的概念，高价位商品能够体现身

份和地位，中国消费者有强烈的借助商品来提升自身"地位"的心理，这种消费的"虚荣"心理为商家提供了产品的卖点。正如电影《大腕》里的精神病所言，"只求最贵，不求最好"，汽车销售的价格在相当一段时间一直居高不下，所以，私人购买汽车就自然地与"成功"画上等号。而许多高端汽车产品的广告着眼于高贵的品质和与众不同的生活格调。

随着国内汽车价格的下调，当汽车价格跌破10万的时候，汽车还是"成功"的符号吗？在这种趋势下，我们是否可以从以下两个方面来思考和应对汽车广告的策略：首先，不能笼统地将汽车广告定位在"成功"的概念上；其次，需要把中国大陆汽车市场进行群体细分，根据不同的消费群体做不同的产品和广告，增强广告的精准度，从而增强广告效果。这一方面，许多国外优秀的汽车广告值得借鉴和学习。

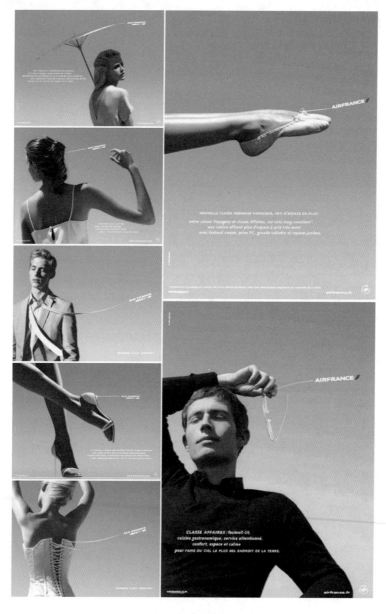

图7-8　法国航空公司系列平面广告

第二节　房地产广告

房地产，顾名思义是房产和地产的总称。根据土地使用的性质不同，可分为民用建筑、工业建筑和商业建筑。而与我们生活密切相关的是住宅(民用建筑)和商业地产(商业建筑)，住宅又可以分为普通住宅和别墅住宅，普通住宅是指低层、多层、小高层、高层等民用建筑，商业地产是指商铺、商场、酒店、写字楼等。

房地产广告就是以房产和地产为产品，通过大众媒体发布的广告。我国的住宅比商业地产发展更为成熟，因此，在房地产广告创意设计中，住宅房地产广告已经形成较为成熟的创意、表现方式，而商业地产广告还处于探索阶段，相信随着商业地产的兴盛和规范，商业地产的广告会愈加成熟。

广告宣传向来就是房地产营销的主要工具，当今中国房地产行业已经成为媒体广告的主要支柱，在许多城市，房地产商都是最大的广告主，广告宣传基本上是由专业的房地产销售代理、咨询策划、设计公司取得。房地产作为一种特殊商品，包含的内容比较复杂，从户型结构到园林景观，从综合配套到物业管理，每个方面都有许多信息是消费者感兴趣的。由于价格昂贵，购房成为一种消费者高投入性消费的行为，报纸广告、杂志广告由于具有收藏性、可反复阅读性和信息量大而受到青睐。

一、房地产广告创意设计分析

(一)住宅地产广告的创意设计

1．"朱雀门"系列平面广告

"朱雀门"项目位于皇家地脉，这在北京地产项目中，属于独一无二的地脉资源。在经过深入的研究分析之后，本案的推广策略得以明确，即"在对于历史文化的回溯中，挖掘地脉附加值，在组合建筑元素中，实现历史与现代的对话"。

"朱雀门"建筑设计一反重门叠户的"传统"规划樊篱，从历史的永恒感引发出对建筑立面表情的思考，用现代建筑材料绘制成层层叠落的城墙效果，并将光学原理应用于建筑设计中，创造出外观深邃、沉稳、大气的秩序感、雕塑感、安定感。在室内设计上，"朱雀门"盛邀具有全球影响力的室内设计大师梁志天先生亲自主持，将更多的设计元素融入极尽奢华的装饰中，让业主像王公贵族般真正感受到高品质、高品位的现代生活。

人们将建筑称为凝固的音乐、凝固的诗歌。在"朱雀门"，这首诗歌是和谐的，历史和现实在"朱雀门"默默无声地对话交流，没有对抗，没有剑拔弩张，一团和气，生机盎然。

在创意策略上，"朱雀门"将凭借地缘历史和价值，召唤那些对于中国文化具备感知力

的知本精英，以文化记忆中的"情感碎片"为代言物，将人们从这个切口引入到真正的建筑作品中。

实际创作过程中，"朱雀门"不是空喊"弘扬国粹"，也不是空喊"西化"，而是对中西文化的情感模式、居住模式作具体、深入、细致的介绍、比较、分析和讨论，重新思考中西文化交流后的真正意义。广告创意系列采用了"新儒家文化精神的外在表现"为创意原点，表达了目标客群"对仁义的态度与信念所表现出的行为方式"——"礼"（"礼"来自儒家五常系统即"仁、义、礼、智、信"）。中国号称"礼仪之邦"，中国人也素来以此标榜自己的传统特征。"礼"是中国文化和儒家思想最为重要的基本范畴和观念。

"礼"不仅是一种思想，而且还是一系列行为的具体规范，它不仅制约着社会伦理道德，也制约着人们的生活行为。这些规范的核心思想和主要内容就是建立一种等级的思想和等级的制度。

如图7-9所示，"朱雀门"系列平面广告分别从亲近感、归属感，对传统的记忆，家族、家庭的生活感及现代的品质等方面进行诉求，具有震撼力的图片、大气的版式结构和明朗的红色形成了系列的特色，画面都是由专业的设计师配合宣传主题的需要而精心制作的，所花费的心血可想而知，广告效果之好也理所当然。

图7-9 "朱雀门"系列平面广告

2．"北戴河孔雀城"系列平面广告

"北戴河孔雀城"系列地产广告运用了交错空间的表现手法，表现了如梦似幻的海滨生活既在意料之外又在情理之中，突显了项目独特的自然环境优势。

如图7-10所示，"北戴河孔雀城"系列平面广告，从温度、空气质量、森林、海洋、海钓、冲浪等多个角度描绘了海滨度假生活的浪漫情境。

图7-10　"北戴河孔雀城"系列平面广告

(二)商业地产广告的创意设计

石家庄恒大中心是一个超5A总部写字楼，中央商务核心地段，自由可分割的全能空间，石家庄的地标性建筑。产品推广时不同价值点分别体现，如图7-11所示，是石家庄恒大中心"我不慌"系列平面广告的诉求在交通的便利性。因此，广告的创意紧密围绕交通便利这一产品价值展开，多方位、多角度诠释交通便利带来的心理感受。画面以黑白灰为主基调和对称的形式美感，突出商业地产理性、高级、商务的品质。

总的来说，商业地产因其产品不同于住宅产品，有其特殊性，相对来说，风险更高，因而在诉求上更加讲究商业发展前景、规划、投资回报等内容，比起住宅广告来说，显得更加理性。

图7-11　石家庄恒大中心"我不慌"系列平面广告

二、房地产广告解析

住宅地产广告创意设计，从内容来看，一般会根据项目本身的定位，分别从建筑表现、绿色环境、自然山水、人文景观、教育主题、综合配套、生活品位等方面进行系列广告的宣传。

建筑表现是指楼房本身的建筑效果图、实景合成图、实景图的局部或是全部作为广告画面中心的一种方式。"建筑是凝固的音乐"，因此采用建筑本身蕴含的艺术美去感动消费者，也是开发商最喜欢使用的方式之一，尤其是建筑实景图因其更具直观性和可信性，在近

年的广告投放比例中越来越大。其广告创意的关键，在于将建筑的独特之处体现出来，并将这些独特的元素符号放大，突出其强烈的艺术效果。

绿色环境是指与城市的水泥森林、喧嚣街道、拥挤车流相对比，以绿色环保作为广告诉求主题。很多楼盘的广告都以"把家安在公园里"作为广告诉求，在画面表现上也不再以建筑表现作为画面的中心，相比较而言更添加一份自然和清新。而在如何表现绿色环境上，则是仁者见仁，智者见智。如果一谈到绿色环境就拘泥于广告中大面积涂抹绿色，这并非最佳选择。设计师通常喜欢用大面积、大视角、广镜头，或是以小见大的方式，表现庭园中生动别致的细节，类似于国画中的泼墨手法，大量的留白反而给人留下丰富的视觉想象，感受到青山绿水无处不在。

自然山水分为两种情形，一是楼盘本身或附近有山有水，楼盘也自然成为山水风景的一部分，以此作为卖点；二是小区本身不存在自然山水，而是用自然山水来作为广告创意表现，寓意追求一种人生的感悟或是宏远博大的境界，从而引起心灵深处的共鸣。古人云："春山宜游，夏山宜观，秋山宜登，冬山宜看。"一年四季的山水变化，使得我们在广告表现上可以多角度地去探索，如壮阔之美、宁静之美、幽雅之美、简洁之美、神秘之美、繁盛之美、险峻之美、明朗之美、幽深之美，等等。

人文景观是指有人为因素作用形成(构成)的景观，根据古今人类成就的形式分为历史遗址、园林、建筑、民居、城市风貌、文化风貌等景观。

教育是地产很好的一个卖点，望子成龙是每个父母的殷切期望，父母对子女的教育、智力投资不遗余力，一方面楼盘借助于周边名校来促进销售，另一方面，很多的郊区大盘则纷纷引进名校，并对楼盘的销售起到了决定性的作用。例如，深圳星海名城的北大附中、蔚蓝海岸的北师大附中、桃源居的清华实验学校、广州星河湾的执信中学，等等。

综合配套是指与居民生活息息相关的菜市场、储蓄所、卫生医疗、学校、超市、餐饮、停车场、物业管理等配套设施。在广告中最常见的手法就是在主体广告画面的下边用若干个整齐划一的小方图来表现商业、文化、教育、医疗、运动、休闲……所以商业街和会所往往也是广告的诉求点。

生活品位是指文明、文化、情感、理智、精神等因素在生活中的含量，含量越大则品位越高。如果楼盘有非常实际的卖点，诸如户型、园林景观、名校之类硬件上的优势，当然就应当抓住不放，在广告中突出地予以体现。如果楼盘本身硬件比较均衡，没有独到之处，那就不妨考虑其他感性方面的诉求，而生活品位正是许多开发商和广告公司经常选择的一种诉求方式。

第三节　家庭日用消费品广告

随着时代的变迁，人们的家庭日用消费品在种类上层出不穷，在品牌上日渐丰富，并不断向高品质、个性化品位的商品"频送秋波"，以满足个人及家庭对生活品质及生活方式的

高追求。对家庭日用消费品行业来说,这无疑是一件好事,同时也对其提出了更高的标准。

本节探讨的家庭日用消费品主要指化妆品、护肤品、洗涤品、个人卫生用品等家庭日常快速消费品。

一、家庭日用消费品广告创意设计分析

(一)洗涤品、个人卫生用品广告的创意设计

1. 高露洁牙膏"去除牙渍"系列平面广告

随着生活日用品的极大丰富,各类产品的功能划分越来越细化,以满足消费者个性化的需求。例如,大家每天都要使用的牙膏,功能定位就非常丰富,有美白牙齿、坚固牙齿、去除牙渍、清新口气、防止牙龈出血、抗过敏,等等。

如图7-12所示,这款高露洁牙膏的功能卖点就是去除牙渍。直接将三个最易产生牙渍的代表性元素香烟、咖啡和茶包排列成牙齿的形态,清晰巧妙地传达了"去除顽固牙渍"的产品功能特点。

图7-12　高露洁牙膏"去除牙渍"系列平面广告

2．佳洁士儿童牙膏平面广告

随着牙膏功能和目标人群的细化，儿童牙膏的创意和画面表现一定有别于成人牙膏。如图7-13所示，是佳洁士在法国的一款儿童牙膏的平面广告。挤出来的牙膏神奇地变成了一只恐龙，相信孩子们看到这样的广告一定会浮想联翩。广告语是：刷牙时间变成孩子的游戏时间。言外之意就是这款牙膏让孩子爱上刷牙。广告有极强的趣味性和想象空间，能很好地吸引该款牙膏的目标人群，激发其购买欲望。

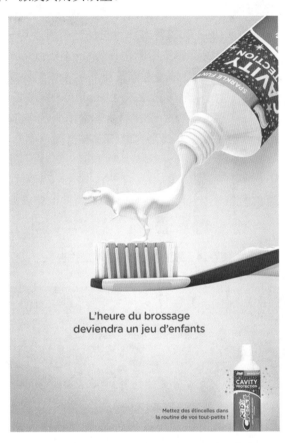

图7-13　佳洁士儿童牙膏平面广告

3．碧浪洗衣粉系列平面广告

碧浪不以产品价格作为其卖点，而是向消费者宣传一种观念。如图7-14所示的系列广告画面，解开的脚镣、手铐、囚笼向消费者宣扬一种观念，用它的广告语表示即为：为您解开手洗束缚，碧浪特有的漂渍因子，为您带来一如手洗的洁净，从此不再做手洗奴隶。虽然碧浪的产品只出现在画面右下角小小的位置，但由于其画面有吸引消费者深思的魅力，所以广告无疑是成功的。

4．奥妙去油渍洗衣粉系列平面广告

如图7-15所示的奥妙洗衣粉广告，以去除油渍为产品诉求点，巧妙地把油渍比喻成老鼠和蝉，把该品牌洗衣粉比喻成猫和螳螂，用自然界中的天敌关系比喻该品牌洗衣粉与油渍的天敌关系，创意巧妙，让人记忆深刻。

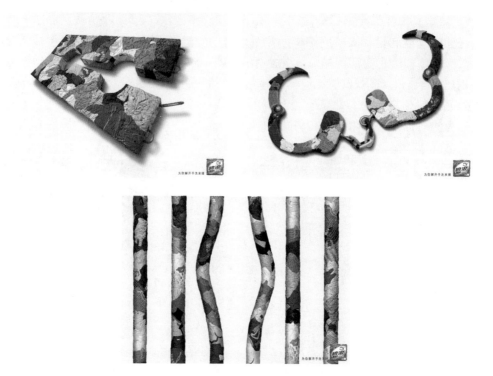

图7-14　碧浪洗衣粉系列平面广告

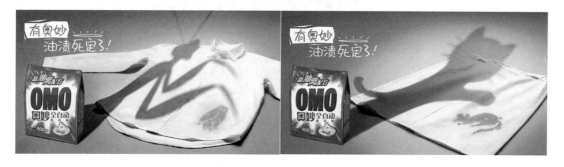

图7-15　奥妙去油渍洗衣粉系列平面广告

(二)化妆品、护肤品广告的创意设计

1. OLAY玉兰油平面广告之一

如图7-16所示，是OLAY玉兰油的平面广告。"妈妈和我们一样年轻"——小朋友是不会说谎的，她们相信妈妈和她们一样年轻的想法也是真实的。玉兰油能让你变得更年轻，以至于连你的女儿在画画的时候将你的形象画得和她们一样。渴望得到年轻的妈妈们这个时候想必心动了吧？

2. 男士抗皱护肤品平面广告

随着生活水平的提高和男士护肤保养意识的建立，越来越多的男士护肤产品应运而生，广告也随之扑面而来。如图7-17所示，是一款男士抗皱产品的平面广告，通过额头粗犷的横

纹特写，一辆汽车风驰电掣地碾压和推平这些岁月留下的沧桑。广告创意巧妙，充分表现了广告产品的核心诉求点，画面有较强的视觉震撼力。

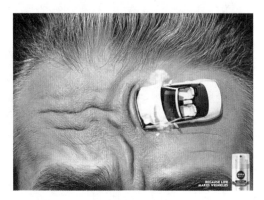

图7-16 OLAY玉兰油平面广告之一　　　　图7-17 男士抗皱护肤品平面广告

在化妆品和护肤品市场上，到处充斥着或性感或靓丽或英俊潇洒的明星、名人，视觉审美日益疲劳，急切地需要有这样能够独辟蹊径的新鲜创意来打动消费者。

二、家庭日用消费品广告解析

首先，从行业的自身特征来看，家庭日用消费品广告的创意重在对每个家庭的情感支持，而且不仅着眼于营造家庭的温馨，随着社会的发展，还应迎合消费者个性张扬的需求。

家庭日用消费品是为每个家庭成员日常所使用，能打动其中一个成员并使其购买的优秀广告也会因口耳相传被其他家庭成员认同，进而在小家与小家、小家与大家、大家与大家之间广为传播，最终实现广告营销商品、树立品牌形象的目标。这里能打动第一个家庭成员的东西必将是广告中的有关家的情感因素，尤其是关于"温馨的家，相亲相爱的家"的因素。例如，舒肤佳香皂相对于力士香皂来说，虽然进入中国市场较晚，然而通过其"亲和的家人"形象的完美打造，后来居上，如今已成为中国香皂市场上的第一品牌，占据了近一半的市场份额。

随着社会的发展，以往被列入家庭日用消费品清单的许多供家人共同使用的商品日益独有化、个性化，尤其是化妆类用品，因个人特性而选取不同品牌的不同产品。因此，在某些特定日用消费品上，广告创意应力求彰显消费者的个性品质。

其次，从广告的目标对象来看，家庭日用消费品广告的创意主要以女性为诉求对象。

"男主外，女主内"，这虽然是一句老话，而且现如今女性的地位也得到了大大的提高。然而，事物的发展总是遵循一定的规律，女性在家庭日常生活的安排与管理上始终显示着比男性更高的优越性。此外，女性本身高度的自我展示性及现代女性的个人生活多样性，也决定了她们对家庭日常消耗性用品有着比男性更多的需求。这样，家庭日用消费品广告在创意上仍应多以女性为诉求对象。

最后，从广告的创作手法来看，家庭日用消费品的广告表现多在广告中展示或美丽或性感的形象代言人，注重明星、名人效应。

明星、名人广告在产品促销、消费时尚引导、品牌树立与传播等方面起着不可替代的作用，尤其被许多中小企业作为迅速提高品牌知名度的利器。对于家庭日用消费品广告，包括

许多大型企业集团都青睐名人效应，不惜重金选用明星或名人为形象代言人，某些品牌甚至已经把广告中的明星形象作为其营销的根本，创意的风格。

但是，如果明星代言人不能从本质上体现产品特色、企业形象，或者其形象与广告发布地的风俗习惯、人文特性相矛盾，就会失去明星效应，甚至导致严重的抵触情绪。例如，力士香皂的一则发布于以色列的"性感"广告就是由于明星"过火"的形象引起了当地群众的不满。在这则广告中，主角是曾经出演美国电视剧《欲望都市》的莎拉·杰西卡·帕克，她面带微笑，身穿一件性感的意大利睡袍。然而，以色列深受传统文化的影响，对于这则有点过火的广告十分不满。据统计，对于该广告持不满观点的消费者，竟达到以色列特拉维夫市10%的人口。最终，有关部门不得不责令广告公司给性感明星"加上衣服"。

此外，大多数家庭日用消费品广告乐于邀请明星代言，如果某个广告可以独辟蹊径则也会有不错的市场反响。

<h2 style="text-align:center">第四节　食品饮料广告</h2>

"民以食为天"，经过千年的演化，人们饮食心理已从追求温饱的单纯型到追求多元饮食结构的非物质型；今天的"食"也早已超越过去的"食"——概念更加模糊，内涵更加丰富，品种更加充实。在中国，食品工业更已成为国民经济三大支柱之一。这些食品有家常类的、宴会类的，还有快餐类的……在人们的生活中成为一道亮丽的风景线。由此而衍生的广告自然风光无限，你方唱罢我登场，无时无刻不在"塞"你的眼球，"钓"你的胃口。

食品广告主要有方便面、饼干、巧克力、糖果、干果等零食类；盐、味精、酱油、醋、果酱、辣椒酱、食用油等调味品类；乳制品、罐头、水果等营养保健类等。而饮料广告则主要集中于碳酸饮料、饮用水、果汁类、茶、咖啡类、酒类等"大饮品"类别。

一、食品饮料广告创意设计分析

(一)食品广告创意设计

1. 麦当劳平面广告

如图7-18所示，"每个订单都有自己的旅程"麦当劳外卖系列广告，将咖啡、薯条、汉堡包与快递车保温箱巧妙结合，用同形异构手法表现了每一笔订单都独立配送的服务理念，突显了麦当劳外卖服务的方便与快捷。

2. 快手"家乡好货"系列广告——纸皮核桃篇

家乡好货是快手"幸福乡村"战略的重要组成部分，快手结合自身的短视频社区特点探索新型的扶贫形式，通过短视频、直播、小店功能等组合产品形式，辅以流量支持，拓宽销售渠道，帮助贫困农户实现增收。快手品牌联合纯真星球、广告门，招募10家创意公司，来

为快手10款各具地方特色的家乡好货"创造出属于它的好货故事"。纸皮核桃系列广告是其中的一例。"没见过世面的核桃，市面见！"是创意团队为纸皮核桃打造的独有卖点，正因"没见过世面"，纸皮核桃才有其独特的朴实与自然。如图7-19所示，广告以核桃为第一人称的广告语"也有朋友圈，也喜欢晒""土，是我们最大的优势""活在云里、雾里，总好过活得云里雾里"等拉近了与城市消费群体的距离。

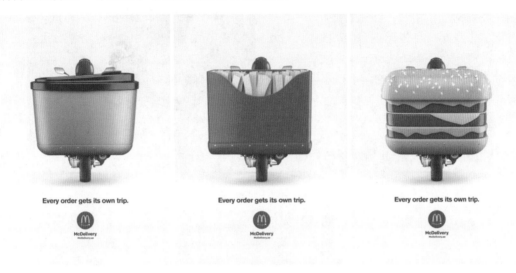

图7-18　麦当劳平面广告

图7-19　快手"家乡好货"系列广告——纸皮核桃篇

图7-19　快手"家乡好货"系列广告——纸皮核桃篇(续)

(二)饮料广告创意设计

1. 海尼根啤酒系列平面广告

如图7-20所示，是海尼根啤酒系列平面广告。广告不直接说啤酒有多好喝，啤酒的质量有多好，诉求的只是喝酒人之间的友情。朋友间的相交，有的是一份默契与对食物的共同欣赏，海尼根啤酒就是他们共同认定的东西。"酒虽然空了，心却是满的""有些人你只和他一杯到底，有些人却是一辈子到底""对味才能对位""够交情，就不用表面文章"。温馨的画面、温馨的言语、温馨的感觉，海尼根啤酒的微妙之处不言而喻。

2. Brämhults果蔬饮料系列平面广告

广告需要很好地表现产品特性，如图7-21所示，这则系列平面广告紧紧抓住Brämhults果蔬饮料的产品特点，埋藏于土壤之中的饮料瓶与植物的根茎合二为一，与生机勃勃的叶片自然衔接，天然、新鲜、纯正的感觉尽在其中，突显了饮料自然、纯正的特性。

图7-20 海尼根啤酒系列平面广告

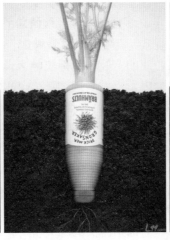
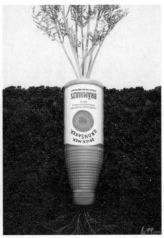

图7-21 Brämhults果蔬饮料系列平面广告

二、食品饮料广告解析

首先，从广告的创作源泉来看，食品饮料广告创意应更加注重相关的饮食文化以及由此带来的饮食心理。

"民以食为天"，"民"根据不同地域、不同风俗又形成了不同的饮食文化。注重这种文化的特色与差异是食品饮料广告的关键所在，如对中国饮食来说，在菜肴上，一向对色、香、味、形深有考究，并且在几千年的历史积淀中形成了包括川菜、粤菜、鲁菜等在内的八大菜系，其中川菜以善用"鱼香、麻辣味"而著称，多用小炒、煸、干烧、泡、烩等烹饪方法，其菜品风格朴实而清新，具有浓郁的乡土气息。而粤菜则口味清淡鲜和，风格清丽洒脱，求新求异。这些菜系是各个地域特色所形成的特殊"产品"，是这些地域饮食的主流文化。

又如，茶与酒在中国都是具有悠久历史的饮品，经过岁月的沉淀、百年沧桑后形成了各具特色的茶文化、酒文化，成为各地人民群众精神财富的一部分，可以说，这些"历史宝藏"是该类商品广告创意生生不息的"聚宝盆"。无独有偶，著名的可口可乐、百事可乐饮料也正是美国文化的一面镜子，它代表的已不仅仅局限于一种可口的饮品，更象征着青春、活力、生命、时尚等美国文化，传承着"乐观奔放、积极向上、勇于面对困难"的美国精神与价值观。"可乐是那些反潮流、反传统的年轻人的最佳饮品"，流行音乐与运动则是可乐文化的主要载体。

其次，从广告的行业特性来看，食品饮料广告创意主要以卫生、健康、绿色、新鲜、天然等优势概念为主导。

《中华人民共和国广告法》明确规定：食品广告内容必须真实、健康、科学、准确，不得以任何形式欺骗和误导消费者。例如，酒类广告中不得出现以下内容：鼓动、倡导、引诱人们饮酒或者宣传无节制饮酒，表现驾驶车、船、飞机等具有潜在危险的活动，诸如可以"消除紧张和焦虑""增强体力"等明示或者暗示把个人、商业、社会、体育、性生活或者其他方面的成功归因于饮酒的明示或者暗示，未成年人的形象，不符合社会主义精神文明建设的要求，违背社会良好风尚和不科学、不真实的其他内容，等等。这就要求广告所宣传的食品应满足相关卫生生产、销售要求，并对消费者食用后的健康负首要责任——企业的发展将不仅有赖于产品销售，而且有赖于负责任的形象的树立。

另外，随着营养知识在大众之间的普及以及健康唯上消费理念的推广，人们的饮食结构发生了极大改变，温饱型、大鱼大肉型已被"唾弃"，追求绿色的、天然的、健康的食品不再仅仅是个别上流人士的时尚，而成为人们生活的主流消费心理。

这些客观因素及变化也是食品饮料广告创意中不可忽视的内容，围绕它们展开的创意由于触动、迎合了消费者的内心渴望必将赢得消费者的"钱包"。

最后，从广告的宣传基调来看，食品饮料广告创意应注重对目标市场消费者情感内涵的理解与支持。

可口可乐的一位老总说："没有任何一个成功的全球名牌，它不表达或者不包括一种基本的人类情感。"这似乎道出了外商推销产品的"天机"，即再好的产品在消费者还不了解之前，要"表达一种基本的人类情感"——亲和力。也就是说，一个好的产品。要想进入他国市场并占有一席之地，第一要让其名称和广告等外在"包装"为当地人在感情上所接受，

然后靠上乘的质量"打天下"，否则不会收到好的销售效果。不难看出，"洋品牌"之所以在中国受欢迎，外商就是遵循这一方法推销其产品，招数就在于想尽办法让中国的消费者先从情感上接受，然后以优良的产品质量和售后服务赢得消费者青睐。"天机"说破了，不过如此。

尊重产品输入地消费者的感情，实则是尊重当地文化，商业无国界，而文化是有国界和地域的。当商业国际浪潮拍岸而至时，企业家的营销观也应是世界的，即将销售理念融入当地文化中，使自己的产品成为不同民族、不同国家的"宠儿"。可口可乐自诞生之日起，根据不同民族、不同国度的文化传统，就曾变换过32次广告主题和94条广告语。

第五节 药品、保健品广告

背景资料

随着时代的发展，人们开始选择在各种药品超市购买各种非处方药品，有的病人先在医院看病开处方，再到药店去买药。在这样一个药品自选的时代，药品广告具有重要的参考和指导意义，药品广告也成为药品生产商药品营销和品牌推广的重要手段。

与此同时，经济的快速发展增强了国力，提高了人们的收入，改善了人们的生活水平，消费能力不断提高，人们渴望健康的普遍心理需求也为保健品市场提供了发展空间。

一、药品、保健品广告创意设计分析

1．头痛药户外平面广告

如图7-22所示，这是一款国外治疗头痛的药品的户外平面广告。其电视广告和户外广告都使用了一个形象的木夹来表现头痛的痛苦，以引起消费者头痛时感受的共鸣。现在越来越多的广告会在各种媒体传播中统一创意和表现元素，反复强化该品牌产品在消费者脑海中的印象，大大提高了广告的识别度和传播性。这个广告的创意亮点就是找到了一个极具相关性和联想性的元素——木夹进行形象的比喻。创意简单，执行也简单，但也许大家都没想到可以这么直白地做广告，却收获了极好的广告效果。

2．拜耳胃达喜药品系列平面广告

很多药品广告的创意思路，都是通过巧妙地呈现病痛，引发病患的共鸣。如图7-23所示，是拜耳医药公司治疗和缓解胃部不适的药物——胃达喜的系列平面广告。创意和画面执行都非常精彩。三幅画面分别呈现了三种胃部不适的状态：绞痛、灼痛和外伤疼痛，信息传递精准有效，强化了患者对药物的需求，是有很强销售力的广告作品。

3．Gas-x药品系列平面广告

Gas-x 是国外一款治疗肚子胀气的非处方药，内含18颗药品，主要作用就是缓解因肠胃不适引起的胀气，排除多余气体，帮助肠胃蠕动。广告英文文案：Enjoy the food you love with less gas，意思是：享受食物，而不必担心腹胀。如图7-24所示，广告创意将两种常见的

食物白菜和烤鸡，做成胀气的气球，以此表达药品缓解胀气的功能诉求。广告创意直接，完稿精良，让人过目不忘。

图7-22 头痛药户外平面广告

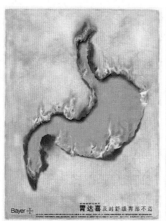

图7-23 拜耳胃达喜药品系列平面广告

图7-24 Gas-x药品系列平面广告

二、药品、保健品广告解析

广告造就了"康泰克""芬必得""太太口服液"等一大批药品品牌，更造就了保健品行业。做保健品营销，没有广告寸步难行。上海的张继明认为："虽然广告法规在健全，市场在规范，但保健品广告必须要做，而且要正大光明地做！关键看你如何去做，如何四两拨千斤，这就要讲究广告技巧了，这完全是营销策略的范畴。"

对于广告操作，他坚持的观点是"大有大的做法，小有小的做法，关键是如何整合资源，运用差异化营销策略，或迂回战术，或直面应敌，将钢用在刀刃上，总会找到适合具体企业的营销方法"。

但无论是药品还是保健品，都关系到人的健康问题，必须对非法药品和保健品广告做有效监管，规范严厉的法律责任，建立群众监督体系。

在进行药品、保健品广告设计前一定要熟悉广告法，这样才能有效预防广告创意流向违法行为。国家工商行政管理局会同卫生部颁发的《药品广告管理办法》的第十六条第四点明确规定：药品广告不得含有"疗效最佳""药到病除""根治""安全预防""完全无副作用"等断言或隐含保证的词汇。意可贴系列广告为了避开以上规定，用"有效"来承诺该品牌的药品疗效，得到消费者的认可。

第六节　金融广告

在21世纪的今天，全球金融业在经历了消费观念革命以及数个营销理念演变的历史阶段后迈入了整合营销、品牌经营这一新的发展道路——这是历史的必然，是金融业的必然。随着这一新的经营理念的诞生，金融广告及其创意随之进入了崭新的阶段，面临着前所未有的挑战。

我国金融广告的投放近几年也呈不断增长的趋势。这也预示着金融业竞争的加剧，而根据中国加入WTO的相关协定，国内金融业在缓冲期过后必须实行对外开放，允许更多的外资金融(包括商业银行、投资银行)、保险机构进入中国金融市场。中国金融业若想在山头林立的众多同行中"吃得开"，就必须引入品牌经营，厚积品牌资产。事实证明，作为金融企业迈向品牌经营时代的急先锋，金融广告是金融品牌塑造和推广的主要工具，其创意的优劣更决定着品牌认同、品牌忠诚、品牌崇信、品牌联想的建立与否，决定着品牌经营的成败。

所谓的金融广告是指包括银行业、证券业、保险业、信托业、租赁业、金银、外汇买卖，以及各种社会融资活动的一类广告。

一、金融广告创意设计分析

(一)银行业广告创意设计

1. 广东发展银行系列形象广告

如图7-25所示，是广东发展银行在其十周年庆典之际推出的系列形象广告宣传的设计方

案，画面精美，大气磅礴。通过广告语"创造财富新支点——我们坚信人的力量可以改变一切""财富源自团队力量——我们坚信人的力量可以改变一切""十年磨一剑——时间的意义只是让我们更为专业"，表现其以人为本，十年中的点点滴滴、步步积累打造自己的团队力量，塑造民族金融品牌强者的诉求。

图7-25　广东发展银行系列形象广告

2. Banco Financiero国际银行系列广告

如图7-26所示，Banco Financiero国际银行系列广告，通过流星撞击地球、外星人入侵、海啸等大型灾难现场，用夸张的手法表现出广告语"不管发生什么事，你都有8.5%的赚头"的主题。虽然是平面广告但营造出了电影般宏大的场面、气氛渲染十分紧张，抓人眼球。其中屹立不倒、闪闪发光的广告牌设定十分巧妙，既与周边的环境拉开了距离又突出了广告语的主题。

图7-26　Banco Financiero国际银行系列广告

(二)互联网金融广告

互联网金融产品是随着互联网技术向金融领域的渗透，作为信息网络技术与现代金融

相结合的产物。蚂蚁花呗是蚂蚁金服推出的一款消费信贷产品。年轻人是花呗的主要受众，针对这一部分年轻受众，花呗进行了品牌升级，让花呗从一个支付工具转变为年轻文化的代表，成为一种年轻的生活方式。花呗推出了"年轻就是花呗"的Slogan，并推出了以"活成我想要的样子"为主题的系列广告。

广告上线前，花呗在微博征集了"一千零一个愿望"，让网友们参与话题互动，而且花呗还将这些网友们回复的心愿都上了"花呗心愿体"的墙。让这些原本很平凡很朴实的心愿变成文案之后引起许多年轻人的共鸣。如图7-27所示，广告以年轻人向往的生活场景为主情境，配合手写体文字，营造出浪漫的氛围。

图7-27 花呗"活成我想要的样子"系列广告

(三)保险业广告创意设计

1. 家庭计划保险系列平面广告

广告的主题围绕保险公司所提倡、推导的家庭计划而进行创意设计。如图7-28所示，三幅广告画面依次是我们熟悉的世界性人物：007、切·格瓦拉、梵高。不过，有意思的是，虽然以上三位名人并没有家庭，但是广告却别出心裁，给他们配上了各自的"家庭成员"，这就引发了观众的好奇心与思考——究竟是谁那么"大胆"？又到底是怎么回事呢？从而将人们的目光引向右下角铭牌上的广告诉求。此时，那句极具震撼力的广告语"At last someone thinks of his family"又会引发人们的深层思索，内心将被深深打动。人人都希望获得关心，同样也会关心自己身边的亲人，那么，最好的方式就是给家庭以体贴的"家庭计划"。

由此可见，这则广告创意主要聚焦于亲情以打动受众的心弦。即使是007、切·格瓦拉、梵高这样特立独行的人，"家庭计划"的大门都会向他们敞开。人们对于亲情、对于自身命运的关注永不停息，了解了这一点也就理解了这则广告的初衷。将对人性的深刻理解与广告诉求有机地联系起来。当受众被视觉形式吸引，并带着对画面内容产生的好奇和疑问阅读完文案后，人们的思维又一次被引导并产生共鸣——我的家人现在怎么样了呢？他们有保

障吗？正是对这种人性的洞察使得该广告创意赢得了戛纳广告金融类的金奖。

图7-28　家庭计划保险系列平面广告

2．安盛保险艺术篇创意系列平面广告

AXA 安盛保险系列广告艺术篇，用各种危害艺术品的猫、足球的慢镜头画面，逐步分解成无害的物体，来表现AXA 安盛保险重新定义保险艺术的诉求。用画面诠释了文案AXA is redefining the art of insurance(AXA安盛保险正在重新定义保险的艺术)。如图7-29所示，这样描述过程的创意通常用在影视广告创意中，但设计师通过两个物体的形态渐变表现了电影分镜头的视效，给大家呈现了一个与众不同的视觉效果！

图7-29　安盛保险艺术篇创意系列平面广告

二、金融广告解析

首先，从广告的宣传对象来看，金融广告创意可以侧重于对金融产品与服务信息的传播或侧重于宣传企业形象。

　　金融产品与服务广告，顾名思义，是对金融相关产品与服务信息的传播，并主要通过对产品的功能、特征、收益的介绍、告知，使目标受众了解产品与服务为其带来的特殊利益，从而增加购买，提高业务量或营业额。

　　随着时代的发展，品牌经营的理念要求中国各金融企业将塑造起经久不衰的优良形象作为其安身立命、持续成长的基石，金融形象广告就是这种需求在金融业的体现。虽然中国金融界对品牌经营的重视始于20世纪90年代中后期，然而，自此之后有关金融品牌形象的广告就再也一发不可收拾。招商银行行长马蔚华曾表示："品牌竞争是未来银行业发展的大势，中国金融业急需在品牌传播和塑造上取得突破。"实际上，通过形象广告，企业克服了金融行业同质而无差异化的困境，提高了品牌的知名度和美誉度，培养了顾客忠诚度并吸引新的消费者，这其中优良的广告创意功不可没。在具体的实现方式上，企业形象广告的创意主要集中于独特的、美好的形象传播，以塑造实力强大、有责任心、消费者足够了解与信任的品牌内涵。

　　其次，从广告行业的特征来看，金融广告创意应该更加注重对其专业性的诠释。

　　1. 金融广告的专业性在于诚信

　　《中华人民共和国广告法》明确规定：金融广告的内容必须真实、准确、合法、明白，不得欺骗或误导公众。这就为该类广告的创意定下了一个很重要的基调，即诚信。同时，诚信的形象更是任何企业尤其是金融企业生存之根本。

　　2. 金融广告的专业性在于安全

　　"经济基础决定上层建筑""金钱不是万能的，没有金钱是万万不能的"……无论是宏观的哲学命题，还是流传于民间的顺口溜，都同样且绝对适用于寻常百姓的日常生活。平时老百姓将自己的辛苦钱、血汗钱、活命钱存入银行、买入保险、投资证券、交付信托等所有活动无不以安全为第一前提、第一嘱托，尤其是银行账户更加是"密上加密"。现在金融广告创意难道能忽视这种绝对心理需求所激发的灵感吗？

　　3. 金融广告的专业性在于便利

　　"因为专业，所以更好"，金融产品与服务随着时代的发展已经衍生出琳琅满目，令人目不暇接的各种类型与系列。面对众多分支，如何将其最优化以带给消费者最大便利，无疑会是广告创意的又一源泉。

　　4. 金融广告的专业性在于情感化体验

　　"知识经济""信息经济""数字经济""创意经济""非物质社会"等层出不穷的新名词早已被纳入这个时代无所不包的特征群，这是一个多元化的社会。体验经济也因消费者的青睐而被众多经济学家奔走相告，其摇旗呐喊的声势锐不可当。为了迎合这种消费趋势，娱乐、餐饮、旅游、IT等行业已经将体验设计作为行业设计理念加以推行，并演绎出了诸如迪士尼乐园、任天堂、星巴克咖啡、欢乐谷(深圳)、诺基亚"绝色倾城"系列手机等具有明显体验性质的经典故事。体验在本质上是情感性的，只有在情感中才能有体验，人们关注体验实际上是对自身情感的关注，上述案例成功地在某一方面为处在日益喧闹环境下的人们缓解了紧张的精神状态，赢得了消费者的青睐。那么，金融广告创意当然也可以在满足人们情感化体验的需求上拥有一席之地。

　　最后，从金融业的发展趋势看，金融广告创意应在混业经营的浪潮中找准方向。

　　随着20世纪末席卷全球的金融并购浪潮的汹涌而至，宣告了金融界银行、保险、证券、

信托等跨行业强强联合、优势互补时代的到来。金融业这种混业经营、多元化经营的发展趋势必将对金融广告产生深远影响。例如，今天的广告应该如何对企业传统的传承、对企业新业务的拓展、对企业新形象的塑造等方面继续发挥创意？解决这些问题的关键其实很简单，就在于找准方向，将广告创意始终根植于企业或深厚或初垦的文化土壤中，根植于对消费者心理深层内涵的把握上，同时也有赖于设计师自身的文学底蕴、艺术修养、专业技术的积淀及其综合运用上。

本章小结

通过本章的学习，我们不难发现每个行业都有其特殊的属性。我们根据不同的行业进行分类，一同探讨了交通运输类广告，房地产类广告，家庭日用消费品广告，食品饮料广告，药品、保健品广告、金融广告，针对不同的行业特点和受众心理，探讨和总结了不同行业广告策略与表现的规律和特点。

任何成功的广告一定是基于行业的特点，明确广告目的、目标对象、产品功能、品牌定位、使用场合和时机、竞品研究等指导创意设计的市场策略，在这些要素的基础上展开创意设计，完成实效广告，而不是只注重所谓的创意和画面效果，没有任何市场价值的飞机稿。

思考与练习

1. 分析现阶段我国的房地产行业广告的策划、创意与表现存在什么样的特点？

2. 试比较家庭日用消费品行业与金融行业的广告由于不同的行业背景、特点及消费心理在广告创意与表现上所呈现的差异。

实训课堂

以下是《台湾时报》广告金犊奖的广告策略单，请根据以下广告项目的具体要求并结合行业广告的规律和特点，完成广告的创意设计。

广告主：掌阅科技股份有限公司

传播/营销目的

从掌阅的使用便捷性、内容丰富等角度发散创意，让更多年轻人喜欢并使用掌阅。

产品说明

掌阅App是国内最大的移动阅读平台——日活超2000万，1.1亿月活跃用户。

优质海量出版及原创内容与全球600家优质内容方合作，50余万册正版图书。

阅读形式多样，包含出版图书、网络文学、听书、漫画、杂志等内容。

优秀的产品体验及便携阅读设备——精美排版、支持多种阅读格式、便捷/贴心操作、界面简洁。

个性化荐书——大数据与资深文学编辑推荐结合，给用户推荐最合适的图书。

公司简介

掌阅科技成立于2008年9月，专注于数字阅读。公司自成立以来，凭借丰富多元的内容、强大的技术实力、优质的产品与阅读体验，成为全球领先的数字阅读分发平台之一，已与国内外600家优质内容方合作，引进高质量的图书50余万册，包括出版图书、网络文学、杂志、漫画、听书等多个品类，能够满足用户不同的阅读需求。

凭借具有吸引力的海量内容资源、优秀的产品体验和先发优势，强势占领数字阅读市场，积累了海量的用户规模。App覆盖率和活跃率均排名第一。

品牌个性/形象

品牌代言人：王俊凯。

品牌形象：年轻、有趣、向上、活力，有与年轻族群对话的亲切感、温度感。

品牌Slogan：阅读，就现在！

传播对象

(1) 18～24岁充满活力、向上、喜欢阅读、有独立思想、对未知充满好奇的年轻人。

(2) 20～35岁处于工作上升期、希望持续学习提升的中青年。

重点诉求

结合掌阅丰富的内容或者使用的便捷性进行创意，并体现阅读的乐趣或利益点(可使用王俊凯相关素材)。

宣传场合/传播时机/使用规范：形式不限，创意第一。

建议列入事项：(1) Logo；(2) App二维码；(3) Slogan。

07

第八章

广告文化

- 了解广告大师的创意哲学。
- 了解当今世界级广告大师的创意理念。
- 对当今优秀中文广告大师及其代表作品有所了解。
- 学会有分寸地运用民族文化和广告文化的知识，进行广告的创意和设计。

世界级广告大师　广告文化　民族文化　中国传统文化

本章论述广告的文化价值，寻求文化价值过程中的问题及对我国民族产业的启示。

广告，是消费社会的表征，是我们日常生活中熟悉的生活景观，广告从诞生之日起便与文化有着千丝万缕的联系。随着社会的发展，当产品的文化意义日益突显时，广告也就理所当然地成为产品文化价值建构的最有力的手段。

08

第一节　世界级广告大师的经典创意哲学

一、品牌形象理论的提出者——大卫·奥格威

大卫·奥格威(David Ogilvy)，1911年6月23日出生于英国的一个苏格兰家庭。他一生从事过很多工作，最后投身于广告事业，并由此成就了他的辉煌人生。他的广告理论是广告史上"创意革命时代"的标志之一。他推动了广告理论的实质性变化，从推销理论到品牌理论，从关注产品品质本身到产品形象的树立。注重品牌形象就是他的中心思想。1999年，大卫·奥格威辞世。他身后留给我们的是，一个世界著名的广告公司——奥美广告公司；四部书：《奥格威谈广告》《大卫·奥格威自传》《广告大师奥格威——未公诸于世的选集》《一个广告人的自白》，以及他那影响深远的广告思想和他身上的一连串的荣誉称号。

奥美广告公司

1948年，大卫·奥格威用6000美元在美国纽约创办了自己的广告公司——奥美广告公司。之后，因为奥格威创作的多个富有创意的广告而使奥美广告公司声名鹊起。奥美广告公司企业文化的源头是大卫·奥格威的个人智慧及他的广告理念和创造性思维。

奥美广告公司从创业之初的两名成员到拥有一万多名专业人员，发展成为全球八大

广告集团之一，分布全球一百多个国家和地区三百多个分支机构，是全球最大的传播服务机构之一。奥美广告公司为很多著名企业树立了自己的品牌形象，其中包括福特、美国运通、旁氏、麦斯威尔、壳牌、芭比、IBM、联合利华、柯达和摩托罗拉等。

奥美广告公司于1979年随着中国的改革开放进入中国。目前，北京、上海、广州、香港、台湾等地区都有奥美的分公司，在中国大区就有1500多名员工。奥美广告公司集合了本土化和国际化的双重优势。奥美广告公司在中国的客户有宝马、壳牌、IBM、中美史克、联合利华、柯达、摩托罗拉、上海大众、肯德基和统一食品等。

鉴于大卫·奥格威对广告界所做的贡献，人们对他给予了较高的评价：《时代》杂志认为他是"广告业中最抢手的广告奇才"；《纽约时报》称他是"最具创造力的现代广告推动者"；《广告周刊》认为"奥格威用他的敏锐洞察力及对传统观念的挑战照亮了整个广告界，其他的广告人无一企及"；而法国的《拓展》杂志更是将他称作"广告界教皇"。

(一)大卫·奥格威的广告思想

1. 广告创作准则

(1) 说什么比如何说更重要。要有实际利益的销售承诺，否则任何形式都是空壳。

(2) 没有非凡的创意，广告活动只能以失败告终。

(3) 告诉消费者事实。消费者很精明，不会因为几句动人的口号就去购买你推销的产品，他们需要你所能给的全部资料。

(4) 你不可能强迫人们购买。只能先做出让人们想看的广告，然后慢慢地影响人们。

(5) 有良好的态度但是不当小丑。

(6) 广告要与时代同步。

(7) 广告评论员们可以评价广告，但是他们不会创作。

(8) 如果有幸写出一个好广告，那么反复使用它，直至它再也没有销售力为止。

(9) 不要做一个连你的家人都不愿看的广告。

(10) 注重品牌的形象。

2. 广告标题准则

(1) 一般情况，对标题的阅读比对正文的阅读多5倍。如果在标题里没有把想说的话说出来，就等于浪费了80%的广告费用。

(2) 标题向消费者承诺的其所能获得的利益，就是商品所具备的基本效果。

(3) 标题中要尽可能地注入最大的信息量。

(4) 标题中最好包括商品的名称。

(5) 只有标题富有魅力，才能吸引读者阅读副标题及正文。

(6) 从推销角度而言，长的标题比词不达意的短标题更有说服力。

(7) 不要写消费者必须看完正文之后才能了解整个广告内涵的标题。

(8) 不要写迷阵式的标题。

(9) 标题的语调要适合商品的诉求对象。

(10) 标题使用气氛上、情绪上有冲击力的语调(如爱、金钱、幸福的、结婚、家庭、婴儿等)，更具吸引力。

3. 广告正文准则

(1) 不要期望消费者会阅读令人心烦的散文。

(2) 直截了当地阐述要点，不要迂回表现。

(3) 避免"例如""好像"之类的比喻。

(4) "最高级"词语、重复的表现、概括性的说法都不妥当，因为消费者会打折扣，也会忘记。

(5) 不叙述商品范围以外的事情，事实就是事实。

(6) 写得像私人的谈话，让人感觉热心并容易记忆，就好像宴会时对着邻座的人讲话一样。

(7) 不写令人厌烦的文句。

(8) 要写得真实，并在真实上加上魅力的色彩。

(9) 利用名人的推荐，名人推荐比普通人的推荐更有效果。

(10) 讽刺的语调无法推销东西，优秀的文案撰写人不会运用这种风格写作。

4. 广告插图准则

(1) 引起读者注意越来越困难。据统计，一般人看一本杂志只阅读4幅广告。所以，为了能创造出最快被读者发现的优秀插图，我们必须埋头苦干。

(2) 故事性的诉求放进插图中。

(3) 插图必须体现消费者的利益。

(4) 想引起女性的注意，就使用婴孩和女性的插图。

(5) 想引起男性的注意，就使用男性的插图。

(6) 旧的东西不能替你销售，避免历史性的插图。

(7) 用绘画不如用照片。使用照片更能替你销售。

(8) 不要弄脏插图。

(9) 不要去掉或切断插图的重要部分。

(二)大卫·奥格威的代表作品

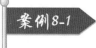

案例8-1

哈撒威衬衫广告

大卫·奥格威为哈撒威衬衫所做的广告如图8-1所示。一个戴眼罩、仪表非凡并穿哈撒威衬衫的中年男子(俄国贵族乔治·朗格尔男爵)，他留着胡子，一手叉腰，同时目光有神稍向右方斜视。

在"穿哈撒威衬衫的人"这则广告中，利用标题引人联想，正文直截了当地从使用者角度出发，用为顾客"精心裁剪"的衣领、珍珠母做成的扣子，以及世界上最有名的布匹等平实语言进行详细介绍，来促成消费者的购买决心和使用信心。这则广告使默默无闻的哈撒威衬衫一举成名。

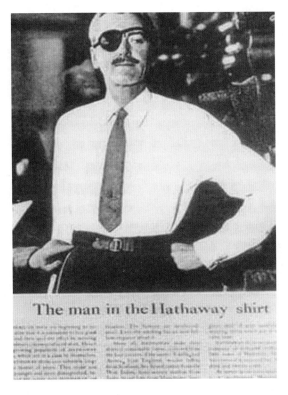

图8-1　哈撒威衬衫广告

案例8-2

劳斯莱斯著名的汽车长文案广告

大卫·奥格威为劳斯莱斯所做的汽车长文案广告，如图8-2所示。标题为："这辆新型的劳斯莱斯，在时速达到60英里时，最大的噪音来自电子钟。"

画面上劳斯莱斯汽车仅占据了画面的1/3，以较长的广告标题、副标题和由719个英文单词组成的超长的广告文案占据了画面的2/3。文案分序号撰写，层次清晰，以科学的、有说服力的实证和数据说服消费者，无论是标题还是正文，反复用事实强调了劳斯莱斯能成为世界上最好的汽车，是因为注意细节。

图8-2　劳斯莱斯汽车长文案广告

二、广告艺术派旗手——威廉·伯恩巴克

威廉·伯恩巴克(William Bernbach)(1911—1982)也称比尔·伯恩巴克(Bill Bernbach)。他是广告史上第一个举起"广告是艺术"大旗的人。后人称其为唯情派。与大卫·奥格威不同的是，在内容上，他提升了形式的重要性。他大力提倡广告创意，国际广告界公认他为一流的广告大师、广告先锋、广告文学派代表；DDB广告公司创始人之一；美国东部广告公司协会理事会理事；美国图书馆协会指导委员会委员。

DDB(Doyle Dane Bernbach)广告公司即恒美广告公司。1949年由伯恩巴克和另外两个合伙人共同创办。最初只有13名员工，到伯恩巴克去世时，公司的营业额已经超过10亿美元，客户遍及全球各地。其客户有奥尔巴赫商场、拍立得相机公司、以色列航空公司、德国大众汽车公司、埃维斯出租汽车公司、美国航空公司、海克、亨氏、吉列等。

1986年，DDB广告公司与另两家美国最优秀的广告公司合并。伯恩巴克与DDB广告公司一起走过创业的历程，为DDB广告公司的辉煌贡献了巨大的力量，可以说没有伯恩巴克就没有DDB广告公司

(一)威廉·伯恩巴克的广告思想

独创性和新奇性：为了吸引消费者的注意力，伯恩巴克坚持把独创性和新奇性作为广告公司生存发展的首要条件。正是在这样的指导思想下，伯恩巴克创作出很多令人意想不到却拍案叫绝的广告作品，在同时代的广告人中形成了自己与众不同的风格。

1. 广告是艺术

规则是艺术家们用来打破的，能被记下的事物从来都不是来自方程式。不是你的广告说什么感动受众，而是你用什么方式说感动了他们。一个好广告具备的三个要素，即ROI理论：相关性原则(Relevance)；原创性原则(Originality)；震撼性原则(Impact)。

实施ROI理论，必须具体明确地解决以下几个问题。

(1) 广告的目的是什么。

(2) 广告是给谁看的。

(3) 有什么利益点可以做，广告的承诺有什么支撑点。

(4) 品牌有怎样的个性。

(5) 选择什么样的媒体最适合广告的宣传。

2. 广告执行本身也是内容，它同内容一样重要

(1) 简洁，直接。文字要简洁，用最经济和最有创意的方式吸引消费者的注意力，使其具有销售力。

(2) 有自己的特色。用想象力创造新意。

(3) 尊重消费者。广告信息真实，避免夸大其词或者用居高临下的语气。

(4) 采用幽默的形式。

(二)威廉·伯恩巴克的代表作品

1. 奥尔巴赫百货商场广告

广告的标题"慷慨的以旧换新";副标题"带来你的太太,只要几块钱……我们将给你一个新的女人"。画面配合着广告文案出现了一个男人腋下夹着一个女人,正迫不及待地前往奥尔巴赫商场。

奥尔巴赫商场是DDB广告公司的第一个客户。这则广告以令人兴奋的标题、以商场为顾客着想的文案和新奇大胆的画面,道出了奥尔巴赫商场提供低价位的高档商品,从而转变了奥尔巴赫一直以来廉价打折商场的形象。

2. 德国大众汽车"甲壳虫"系列广告

如图8-3所示,一辆微型轿车下面出现的广告标题却是"Lemon"翻译为"次品"之义,正文则从反面撰写厂家对每一辆出场的车辆严加控制,稍有瑕疵则被列为次品。

如图8-4所示,画面留有足够的空白展示娇小可爱的甲壳虫汽车,广告标题"想想小的好处"一语道破甲壳虫区别于其他汽车的特点,正文罗列了甲壳虫微型轿车的种种好处。

在那个强调汽车外观奢华的年代,伯恩巴克却以简单、诚实、平易近人的创意风格抓住了消费者心理,打破了美国对微型轿车的成见。

08

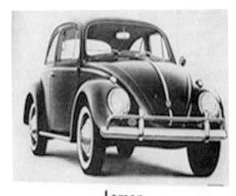

图8-3　甲壳虫——"柠檬"

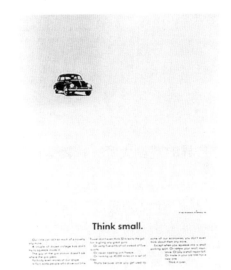

图8-4　甲壳虫——"想想小的好处"

艾维斯(Avis)出租汽车公司广告

如图8-5所示,Avis公司广告以广告标题"艾维斯在出租车行业只是老二,但为何与我们同行?"直接发人深省的问题吸引消费者,正文中回答了因为艾维斯公司虽然不是第一,但不忘顾客厚爱,有着一直努力工作的积极态度。

伯恩巴克采用了直接面对矛盾的处理方式,利用产品弱势的同时发挥产品的积极作用,利用幽默、谦逊的手法赢得消费者对弱者的理解和关爱。一些企业在发展初期也是借鉴了这种"老二主义"的定位思想,拉近与消费者之间的距离。像国内的蒙牛集团在发展之初,打出"向伊利学习,做内蒙古第二品牌"的广告口号,在抬高自己的同时不乏谦虚进取的精神赢得了消费者。

图8-5　Avis公司的出租车广告

三、广告界的戏剧大师——李奥·贝纳

李奥·贝纳(Leo Burnett)(1892—1971)是开创现代广告的大师之一。与前面讲到的大卫·奥格威、威廉·伯恩巴克并称为美国广告"创意革命"的三大旗手。他对广告业的发展产生了重要的影响,为广告"开辟了任何人都无法想象的那么多种的可能性"。他创办了与自己同名的广告公司,是极具影响力的"芝加哥广告学派"的领导者,创作了无数经典的广告,成就了很多知名品牌。

李奥·贝纳广告公司:在美国广告公司中排名第一。分支机构遍布全球80多个国家。公司客户有万宝路、可口可乐、麦当劳、迪士尼、任天堂、丹碧斯、凯洛格等。

李奥·贝纳公司的Logo如图8-6所示,寓意伸手摘星,即使不能如愿以偿,也不会弄脏你的手。(When you reach for the stars you may not quite get one, but you won't come up with a handful of mud either.)

这是李奥·贝纳一句经典的话。正是李奥·贝纳的这个勇敢尝试、不断追求理想的"摘

星"的精神使他创作出了一个又一个优秀的广告作品，也成为他的广告公司的企业文化和发展原动力。这种精神影响深远，今天我们还能从李奥·贝纳广告公司的Logo上看到那个伸手摘星的人。

图8-6 李奥·贝纳广告公司的Logo

1. 李奥·贝纳的广告思想

(1) 挖掘每样产品与生俱来的戏剧性，使产品具有独创性。"挖掘产品与生俱来的戏剧性"是解决"表达什么"的问题，"表达得引人入胜"则是解决"如何表达"的问题，只有解决了"如何表达"才能使广告更加具有独创性。

(2) 创造广告的关联性艺术。创意的关联性是把已知的、可信的东西重新组合，并以一种全新的关系表现出来。包括文字与图片的紧密联系，文字和图片必须在传达思想上保持一致；还包括看似无关的事物间的关联，如果能发现别人没有发现的事物间的内在联系，并将它们很好地结合在一起，就会产生很好的广告效果。使广告新颖，加深观众的记忆，达到广告的目的。

(3) 广告要坚持真实性。广告宣传的产品首先要质量过关，否则即使广告再好消费者也会丧失信心。

(4) 好广告要产生销售力。富有创造力的语言会让一个平凡文案灿烂生辉，创造力要发挥得恰到好处。

(5) 广告创作以消费者为导向。创意最基本的原则是让消费者接受而不是去排斥。

(6) 创作要重视亲身调查和实践经验。广告创意人要多方面参与实践获得灵感。

(7) 要有一丝不苟、精益求精的摘星精神。创意要敢作敢为、相信自己的直觉，要一丝不苟地追求完美。

2. 李奥·贝纳的代表作品

案例8-4

万宝路香烟广告

李奥·贝纳的创世经典作品——万宝路香烟广告，如图8-7和图8-8所示。万宝路无疑是知名度最高和最具魅力的国际品牌之一，万宝路中"牛仔"形象深入人心，令人难以忘怀。李奥·贝纳从消费者心理需求出发对万宝路香烟进行了大胆的重新定位，把万宝路从女性香

烟定位为男子汉香烟。以独特的、豪迈的美国西部"牛仔"的形象与万宝路品牌内在的"戏剧性"进行相关联创意，展现品牌的魅力。

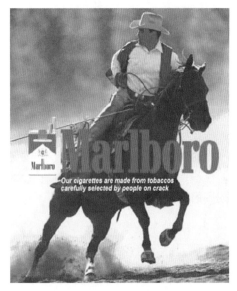

图8-7 万宝路过滤嘴香烟广告(一)

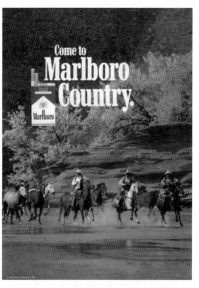

图8-8 万宝路过滤嘴香烟广告(二)

四、科学派广告哲学家——罗瑟·瑞夫斯

罗瑟·瑞夫斯(Rosser Reeves)(1910—1984)是广告界的大师。著名的"USP理论"(Unique Selling Proposition)即"独特销售主张"的提出者。这个独特的理论对广告界产生了巨大的影响，并实践于很多案例。他的创作从理性出发，他认为广告效果的好坏要用销售业绩衡量，就是说广告最重要的是创造销售量而不是美感。罗瑟·瑞夫斯曾任泰彼思广告公司董事长。

泰彼思(Ted Bates&Company)广告公司于1940年创立，雇用瑞夫斯为策划经理，并在瑞夫斯的努力下快速发展。1966年，瑞夫斯离开泰彼思公司。瑞夫斯的"USP理论"用在很多的案例上并取得成功，而这种理论的影响延续至今。泰彼思的总部在美国，在70多个国家设有分支机构，共7000多名员工，年营业额超过8亿美元。

1. 罗瑟·瑞夫斯的广告思想——"USP理论"

(1) 瑞夫斯的"USP理论"。

明确消费主张。广告对于消费者要有一个明确的消费主张，即买这个产品，你将获得特殊利益。消费主张的独特性：这个消费主张必须是其他竞争对手的产品无法也不能提出的，它是产品的独特性体现，是品牌的独特个性，而不仅仅是在广告方面。消费主张的普遍性：这个消费主张必须很强烈，足以影响上百万的消费大众，能使新的消费者来买广告所宣传的产品。

(2)"USP理论"的核心。

找到产品独一无二的优点和功效,并将其有效地用于广告,传播独特的产品利益承诺,使产品具有独特的购买理由,影响消费者的购买决策,实现产品销售的目的。

2. 罗瑟·瑞夫斯的代表作品——M&M巧克力豆

M&M巧克力豆电视广告画面:一只黑手和一只干净的手。

画外音:哪只手里有M&M巧克力豆?不是这只脏手,而是这只手。因为"M&M巧克力豆只溶在口,不溶在手!"

罗瑟·瑞夫斯认为一旦一个产品的USP确立之后就要沿用,变换的只是广告的外在形式。他非常重视市场调研,曾经与广告客户高露洁共同花费了近30万美元进行市场调研,从而得出了高露洁"橄榄牌香皂使皮肤更娇嫩"这一独特的功效。罗瑟·瑞夫斯塑造的高露洁牙膏"清洁牙齿、清新口气";安那神止痛药"医生推荐的缓解头疼的良药"等独特卖点一直沿用至今,被广泛流传。

第二节 当今世界级创意人简介

一、乔治·格里宾——广告界的语言艺术大师

乔治·格里宾(George Gribbin)出生在美国一个中产阶级家庭,他从小受到了良好的家庭教育,写作上的突出才能在他上中学的时候就显露出来。中学毕业后进入了美国威斯康星大学的新闻系学习,后来又转入斯坦福大学学习,取得了文学学士学位。格里宾毕业时的美国正处于经济危机之中。格里宾没有如愿以偿地进入报社工作,而是进入一家百货公司负责销售,这段工作经历为他以后的广告事业积累了一些销售方式、消费者心理等方面的经验。

1935年,乔治·格里宾进入美国著名的扬·罗必凯广告公司。公司的老板罗必凯对格里宾产生了非常大的影响,对他的广告事业给予了很大帮助。格里宾在广告工作中表现出了一种精益求精的工作态度,这也是他能创造出许多优秀广告作品的一个关键性因素。

1958年,格里宾担任了扬·罗必凯广告公司的总经理,在他的领导下,公司的业绩更是蒸蒸日上,他的认真的工作态度和广告思想深深地影响着公司,最终,扬·罗必凯广告公司发展成为了国际著名的广告公司,高露洁、美国电报电话公司、花旗银行等都成了它的主要客户。而格里宾本人也将他毕生的才华献给了罗必凯公司,献给了广告事业。

乔治·格里宾非常重视广告语言的作用。他的广告思想的核心就是:文字所具有的力量是广告的根本。他给广告人的定义是:把文字组合在一起,说服别人去购买东西的人。格里宾大力推动广告语言的规范化,以提高广告业的整体形象。

乔治·格里宾以扎实的文学功底,用他独特的广告表现方式,创作出很多优秀的广告作品,被誉为"广告界的语言艺术大师"。

乔治·格里宾的广告思想如下。

1. 诉求重点

这是广告的核心内容，在企业形象或品牌形象广告中表现为企业或品牌的优势及特点，在销售广告中表现为对消费者的利益承诺。

2. 诉求重点的支持

文案要提供更多、更全面的信息，使诉求重点更明确，更容易理解和使人信服。

3. 行动号召

如果广告的目的不是树立企业形象或品牌形象，而是促销广告，文案还需要明确购买、获得产品或服务的具体方法、渠道及与之相关的消费者利益。

二、乔治·路易斯——广告界里的艺术骑士

乔治·路易斯(George Lois)，1931年出生在美国一个希腊移民家庭。他从小热爱绘画并表现出了创作的天赋。1949年，路易斯被推荐到音乐和艺术中学学习，毕业后进入布拉特学院学习商业艺术，到包豪斯学习设计。

1954年从军队退役归来的路易斯进入哥伦比亚公司做广告，展现出了他优秀的广告创意才能。后来路易斯又相继在兰恩·纽维尔广告公司和萨德勒·汉纳西广告公司工作。路易斯在伯恩巴克创办的DDB广告公司工作了一年，就获得了纽约艺术指导俱乐部颁发的三枚金奖章，为大众汽车、凯米斯坦得尼龙等做广告。

1960年，永不安分的路易斯与帕勃特和科尼格合作创办了PKL公司，7年间就发展成为一家营业额4000万美元的大型广告公司，并成为第一家上市的同类企业。1967年，路易斯又离开PKL公司重新开始，建立了LHC广告公司。LHC广告公司像PKL公司一样快速崛起和成功。1977年，路易斯又关闭了LHC广告公司，进入克莱默路易斯公司任总裁，该公司因为路易斯的创意而收入几千万美元。1978年，路易斯离开克莱默路易斯公司，创办LPC广告公司，这是他的第四家公司。他这种摆脱惯例束缚的风格体现在他生活的每个层面，更体现在他的广告创意作品中，而他的一个又一个大胆的创意让他一直保持着成功。

广告界的同行对乔治·路易斯这样评价："他可能是美国最具才智的艺术指导，实际也是最多产的艺术指导。""特立独行的路易斯把艺术指导的角色从设计工匠改变成了创意的孕育者。"后人把他誉为"广告界里的艺术骑士"。

乔治·路易斯的广告思想如下。

1. 做出好广告的方法

(1) 要想对问题有新的解决办法，就要对传统、惯例、旧趋势说"不"。

(2) 面对既定的模式，如果思考的方式已经僵化，就要先把人性找回来。

(3) 当竞争者全在强势地炫耀"产品"时，就亮出我们的"人性"。

(4) 要增加广告的威力就要有创意地运用媒体。

2. 关于创意

(1) "一个伟大的创意就是一个好的广告所要传达的东西。"

(2) "一个伟大的创意能开创一个事业或挽救一个企业。"

(3) "一个伟大的创意能改变我们的文化。"

(4) "一个伟大的创意能改变大众的语言。"

(5) "一个伟大的创意能彻底改变世界。"

三、艾德·麦卡比——充满传奇性的新派广告独行侠

艾德·麦卡比(Ed McCabe)是充满传奇色彩的新派广告人。1991年1月，他在接受美国《广告年时代》(Adrertisting Age)的访问时，自称是继老一辈的广告大师威廉·伯恩巴克、李奥·贝纳、大卫·奥格威及罗瑟·瑞夫斯后，最充满传奇色彩、最敢言、最有独特个性的广告人。

这不仅是因为他是全美最优秀的撰稿天才，他在35岁时就被列入美国广告撰稿名人榜，成为美国广告史上获此殊荣最年轻的广告人，而且是因为他富于传奇色彩的个人生活。麦卡比出生于1938年，为人风流倜傥，总是不停地结婚、离婚，特别喜欢出入舞场，有"舞会动物"(Party Animal)之美誉。他没有受过正统的广告训练，中学没上完，年仅15岁就投身于广告行业。他为人聪明，信心十足而别出心裁，每每在沉闷的气氛中突然语惊四座，写出的广告语几乎称得上出神入化。

Perdue Chicken译成中文是柏杜鸡。这在美国是一种高价鸡，这种鸡的名字源自以"养鸡硬汉"而著名的费朗克·柏杜。柏杜养鸡场拥有全世界最大也最贵的价值25万美元的巨型风机，用来给鸡吹干鸡毛。这在世界上是独一无二的。柏杜用一种叫金盏草的花瓣(Marigold Petals)来喂鸡，使养出的鸡浑身润滑金亮，就像披上金衣一样。

在1971年的某一天，柏杜突然心血来潮，希望通过聘请一个具有独特创意的广告公司，来替柏杜鸡打天下，拓展市场，建立人见人爱的品牌形象。柏杜从四十多个广告公司之中，选了九个，再由九个之中，去选最合心意的一个。他在选广告公司期间定下了以下三大原则。

第一，替他撰写广告方案的人，必须是真材实料，享誉广告文坛的人。

第二，负责炮制柏杜肥鸡广告的人，必须多花时间，深入了解他的肥鸡生意。

第三，广告公司的制作人，在环境许可之下与他共同进退，联手打响柏杜鸡品牌。

根据这三大原则，他选中了斯长利·麦卡比·史洛斯广告公司。

斯长利·麦卡比·史洛斯广告公司在美国也被称为"三剑客广告公司"——广告界著名的广告三剑客：斯长利(Scali)、麦卡比(McCabe)和史洛斯(Sloves)于1976年创办的。这三人之中尤以麦卡比最为知名。

这位广告独行侠麦卡比接受柏杜的邀请后，来到养鸡场每天和柏杜一起养鸡。这也是

他的一贯作风。他认为：无论走到何处，都主张广告客户是最了解他们所经营产品的人。广告公司应该洗耳恭听，认真聆听广告客户的话，细心学习及了解他们的生意。站在广告客户立场的好处是从"商品角度"来捕捉消费者心理，而站在广告公司立场的坏处是从"广告角度"来捕捉消费者心理。广告客户及广告公司的专长互相"拉下补上"，是炮制出成功的广告的基础。

在当时，推销鸡的方法，如推销面粉和糖一样，没有利用品牌策略(Brand Strategy)，来为鸡制造区别，建立独特的品牌个性。在与柏杜的接触中，麦卡比突发奇想，以柏杜作为柏杜鸡场的推荐人，替产品建立名牌和区别。

第一，柏杜颈长鼻尖，外貌似鸡，是一位充满传奇的"鸡业巨子"。他粉墨登场，定可营造出一个独特的广告诉求故事(Story Appeal)。

第二，在美国以往的电视或报刊广告中，从未有过公司的总裁现身广告，大肆宣传自己的产品。柏杜算是先拔头筹，这样一来会产生新闻价值和大量免费宣传。

第三，柏杜"爱鸡如命"，事事追求卓越，对产品品质毫不松懈的专业精神，能替柏杜鸡建立质优品佳、值得信赖的名牌价值观(Brand Values)。

在这一定位之下，一个经典广告诞生了。柏杜在养鸡场的运输部，身穿制服，头戴帽子，一本正经地面对镜头说道："别人告诉我，我应该在白天对柏杜鸡进行冷藏，这样我就不必半夜起床，在鸡临近运出鸡场之前，才对肥鸡进行冷藏，以确保新鲜。"

这一广告大获成功。一直到20世纪80年代后期，柏杜鸡的电视广告仍然保持这一风格。

1986年，在麦卡比的事业巅峰期，突然厌倦广告生涯，毅然请辞。到20世纪90年代末，麦卡比广告瘾又发作，决定东山再起，成立麦卡比传播顾问公司(MaCabe Communications Inc.)，再战"广告江湖"。

他为公司制定了独特的广告哲学：①成功指标。"追求卓越是追求成功的指标，我们每做一件事，都要尽力而为。我们每次都要全心全意，力求完美"。②抢眼标题。"令广告标题一鸣惊人，令广告标题一雷天下响，是撰稿的最高境界。学会用简单的字句，说简单的话。千万不要拐弯抹角，令人摸不着头脑"。③自我定位。"广告人要学会敬业乐业"。④经营手法。"我们的广告公司，没有一套硬性的处事方针。如果撰稿人与美术总监认为，他们联手工作，可以炮制出卓越广告的话，他们可以自作自为。但美术总监认为，他应该做独行侠，我们亦可顺从他的要求"。⑤产品素质。"广告公司生产的是广告。不要着意于公司大小，请着眼于商品本身！"⑥创意。"一向都不囿于规则。常规只会令本来可以发生的事不能发生。只会令伟大的奇想堕进规范的圈套，伟大的创见从此不能产生"。

四、哈尔·赖利——存在就是被感知

无独有偶，在广告界还有一位与麦卡比持有同样主张的新一代大师，他就是哈尔·赖利(Hal Riney)，美国赖利广告公司(Hal Riney & Partners)的创始人。

这位大师在一次广告演讲中同样直言不讳地讲道："记着！过分强调理性和科学，从而忘掉了感性和直觉，就意味着危机的到来。""能令消费者对产品产生感觉的广告，才是有效的感性广告。""现在的广告人，在过分强调广告信息(What to Say)的重要性之余，却忘记了广告表达手法(How to Say)同样重要。广告信息往往是广告策略、消费好处及产品定位——广告理性的一面；而广告表达手法每每是广告的语气如幽默感、情感、美感等——广

告较为 感性的另一面。"

赖利广告公司在美国100个知名广告公司中，只排在第62位。但自赖利创业以来，不断推陈出新、炮制出无数叫好又叫座儿的经典广告。因此，该公司现今在美国广告圈是备受推崇的创意派广告公司。

赖利在未自立门户之前，先后任职于BBDO广告公司、Botsford-Ketchum广告公司及奥美广告公司，分别担任过信差、撰稿员、美术指导、客户经理及创作总监。奥美广告公司创始人、广告教皇大卫·奥格威，称他为当今美国最杰出的撰稿员。

赖利的广告哲学——以强调替产品进行软推售(Soft Sell)为主。

(1) 利用感性诉求(Emotional Appeal)来感动消费者花钱购物，每每比使用硬性上马的理性诉求(Rational Appeal)来说服消费者，要有效得多。

(2) 利用多元化的广告媒介(Multimedia)来亲近消费者，能事半功倍，能无孔不入。

(3) 使用极富创造力的广告使消费者注意你的品牌。

(4) 撰写广告文案时，除了要留意它的内容之外，更要看它流露出多少美感，创作人应该是懂得解决问题的市场推广人。

(5) 小型广告公司比大型广告公司，更容易炮制有创意的广告。因为小型广告公司较少有官僚作风、不必要的架构重叠，令创作人与创作人之间的沟通更加容易。

五、德森伯尼——创作大师

在可乐的百年大战中，百事可乐成功地在20世纪80年代中期以"百事新生代"而获得年轻人的喜爱。从此，百事一直以"新生代"作为其"看家本领"，大部分广告主题都围绕这一定位而展开，如1993年、1994年，百事在亚洲市场上就推出刘德华又唱又跳地喊："百事，年轻人的选择。"这一定位的作者就是美国大广告公司之一的BBDO的头号创作大师——德森伯尼(Philip. DE-SENBERRY)。

(一)德森伯尼的广告主张

(1) 在处理广告工作时，必须讲求弹性。凡事都要懂得看清风头火势，灵活转弯。

(2) 对于一些熟口熟面、司空见惯的创意，必须敬而远之、加以摒弃。

(3) 一开始就被你想通想透、在你脑海里登陆的创意，未必一定是最好的创意。不要立刻欣喜若狂。

(4) 好广告，以受众感觉为本；而不是以产品资讯为本。

(二)德森伯尼成名之作

事实上，德森伯尼是一位充满创见、"矮人多计"的广告策划家。因此，他为百事可乐炮制广告攻势时，极力反对使用公式化、传统的汽水广告模式。他认为传统的汽水广告，大多数以生活形态广告方式，来表达汽水解渴怡神的产品好处；而以往的百事可乐广告也是如此。类似的产品，大多数订下颇为相近的广告策略。利用名牌策略和市场区隔来替产品制造分别，也未必是万灵药。通常的广告表达形式过于理性化，着重于告诉消费者，自己的产品如何优点众多、出色过人、比竞争对手更权威和更有优势等。

德森伯尼提出了一套崭新的广告观念，强调以消费者对品牌的"感受和体验"为主线。

广告散发出来的信息，除了要有销售策略作为后盾外，更要产生感情、温情洋溢，或喜气洋洋等感觉。

在德森伯尼的指导下，1984年的百事可乐广告一反常态，重金礼聘美国黑人摇滚巨星迈克尔·杰克逊，演出一个充满节拍、脱胎换骨的"百事新一代"广告。

在这个广告里，德森伯尼极力捕捉当时年轻人对迈克尔·杰克逊的狂热心理，一方面炮制一个节奏强劲，以巨星演唱会为背景的摇滚乐广告；另一方面尽量使年轻受众投入广告里，相信自己是"百事新一代"，使他们对这广告产生共鸣和感情。

这一创意一经传出，广告还没推出，就已在新闻界引起相当大的轰动，因为在拍摄这个广告之时，广告主角迈克尔·杰克逊的头发着了火，差点就令这位黑人歌手变成"光头巨星"。这个广告的空前成功，令更多脍炙人口、生动有趣的百事可乐广告相继诞生。其中包括模仿电影《ET》《第三类接触》以及《回到未来》故事情节的诸多广告。

六、李·克洛——主张理性创意的大旗

(一)李·克洛(Lee Clow)的广告哲学

(1) 好广告在于与消费者诚实地对话，建立双向的沟通桥梁。
(2) 好广告应该要诚实，尊重消费者的智慧，要有震撼性。
(3) 广告人应该有独特的天赋和判断能力，去细心考虑手中的意念是否可行。
(4) 作为一个广告人，更重要的是自信。

(二)李·克洛代表作品

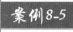
案例8-5

苹果牌Macintosh电脑电视广告

名为"1984"的苹果牌Macintosh电脑电视广告，如图8-9所示，在一间昏暗、阴森的房间里，一群剃着光头的男子一排排坐在长凳上，空洞的目光瞪视着墙上的一幅巨型银幕，银幕上面有一个冷酷且面目狰狞的男人——显然是扮演"老大哥"(Big Brother，欧威尔，*1984* 这部小说中的主角，象征独裁的统治者)的角色——正在说话，语音空洞而单调。

忽然之间，镜头转到一个年轻女子，穿着鲜红色的运动短裤和苹果运动衫，手中提着一把大锤，沿着一条阴暗的走廊奔跑着。在后面追赶她的是一群身穿制服的"思想警察"。 她奔进那间大房间，挥起手中的大锤，掷向银幕；银幕碎了，一阵狂风刮向那一群像是以魔法复活的死尸似的男人。荧幕空白。一会儿出现的是大大的"苹果"商标。旁白宣布："1月24日，苹果公司即推出'麦金塔'。你将会了解，为什么'1984'不会像*1984*中描述的那样。"

1984年的1月24日是计算机发展史上的一个重要里程碑。正像广告中年轻女子手中的大锤砸碎了电视屏幕一样，杰伯和华兹尼克——两位富有传奇色彩的美国青年，创造出了这

种名为"苹果"的微型计算机。世界上第一台采用图形用户界面的个人电脑的出现引发了一场个人计算机世界的革命，为了使这场革命更能够引起各阶层人们的关注，李·克洛为Macintosh量身定做了一项非常具有"苹果"革命性特色的广告。

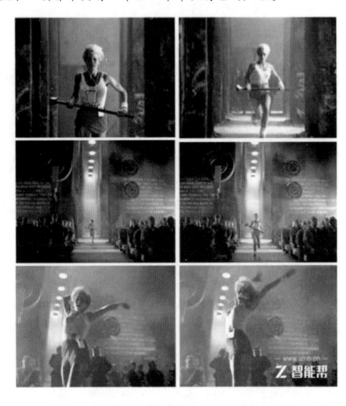

图8-9 "1984"的苹果牌Macintosh电脑电视广告

案例8-6

美国Chiat/Day广告公司的"自我介绍"广告

"市场上有无数广告公司，数不胜数。

我们的广告公司属于另外一类。我们公司所有独特的广告经营手法，简单地说都可以归于我们的前提：出奇制胜。

我们从来不去想自己有多少客户，从来不去想自己开了多少个分公司，更从来不去想其他广告公司赢了多少个外表风光的广告大奖。

我们想的只是我们的广告作品有没有创造出亲切、独特、刺激，令人过目不忘，能为之震惊并充满说服力的促销。

自始至终，我们都认为，如果自己创造出来的广告是称职的话，我们的广告客户自然会财源滚滚，我们的门也会因此开得越来越大。

事实上，我们这几年的情况就是如此。"

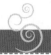
推出这则广告的是美国Chiat/Day广告公司。该公司创立于1968年，1980年被《广告时代》评为最优秀的公司。李·克洛就是Chiat/Day广告公司的副主席兼创作总监，名为"1984"的苹果牌Macintosh电脑的电视广告，就是李·克洛的大手笔。

Chiat/Day是美国广告公司最早开始借鉴欧洲广告公司经验的公司之一，1981年，他们从英国引进一套名为"客户策划"(Account Planning)的广告策略及市场调查方法。这套方法除极力主张以"消费者观点"创造广告外，更强调广告宣传攻势在正式推出之前、后及中段，应好好利用质化及量化的市场调查资料，依市场环境变化来修订广告策略。

七、克罗尔·杜布拉斯—— 广告大师

Yaning & Rubicam广告公司在美国算得上是一个老牌公司。但到了20世纪70年代初期，广告公司的生意一落千丈，停滞不前。该公司的前任主席兼行政总裁爱德华·拉伊(Edward Ney)渐渐对一些花拳绣腿、毫无促销力的"花瓶广告"产生了怀疑。为了挽回败局，他一方面招兵买马，引进一大群经济学家、心理学家和社会学家作为企业顾问、传播顾问，以求今后的广告经营手法更科学化、能炮制出击中要害的广告。另一方面就是起用了才华出众、十分懂得捕捉消费者心理的克罗尔。

在美国宾夕法尼亚西南部匹兹堡出生的克罗尔·杜布拉斯(Alex Kroll)，身材健硕、高大威猛。这位身高六尺三寸的"广告巨人"，早年毕业于颇有名气的Rugest大学。在中学及大学时期，是一位杰出的美式足球猛将。年轻时期的克罗尔已是一位心思缜密、相当喜欢研究消费行为的顽皮小子。每当同学们埋头苦干地温习功课之际，克罗尔却喜欢跑到学校门外，数数来往的名牌轿车。他在想为什么眼前出现的福特汽车，总比奔驰汽车多？为什么街坊们总喜欢购买福特汽车多过购买奔驰汽车？当他数厌了名牌轿车之后，他又会跑到城中的药房，打探哪一种伤风药销量最佳？哪一种伤风良药是头号品牌？

克罗尔的这种精神，令他很容易就在威雅广告公司找到一份撰稿员的工作。他对消费者的心理研究、对市场推广艺术的掌握，以及对推销术的热爱为他的广告创作事业奠定了基础。克罗尔的创作灵感，大多数来自于他的生活。他认为只有捕捉到消费者的心理，才能影响消费者的购物决定。

(一)克罗尔的广告观念

(1) 虚假而失去真实感的广告，无法有效地说服消费者，只有认识消费者的真实感情、令他们深深受到感动，广告才可能成功。

(2) 成功的广告一定要有恰当的广告策略，一定要令人信服，一定要有戏剧性，一定要令商品成为大英雄，一定要与消费者建立交流，一定要建立统一的产品性格。

(3) 能够放开胸襟，是广告人拥有的其中一大财富。对新意念勇于采纳，对别人勇于接受，对老辈的经验勇于吸纳，对多变的环境善于适应，是真正创作人的特性。

(4) 方向感和目标最为重要。广告公司的任务，就是要替客户发掘最好的意念，为他们建立发展的基础，为他们写下辉煌的历史。应该不断发掘具有创见的传达渠道、不断发明新的事物、发掘最新的市场研究方法，以及对准焦点的混合式营销表达方式。

(二)克罗尔的代表作品

他成功地在20世纪70年代策划了肯德基家乡鸡的"亲亲午餐多美味—亲亲家乡鸡"广告攻势；"80年代大都会"人寿保险之"花生卡通人物(PEANUUTS CARTOON)"广告系列，以及20世纪80年代美国Dr．Peper汽水之"最被曲解，最与众不同的汽水(Most understood，Most unusual softdrink)"广告攻势。

八、艾伦·罗森希恩——"广告业大爆炸"的引子

1986年，艾伦·罗森希恩(Allen Rosenshine，1939—　)时任BBDO总裁。他与Doyle Dane Bernbach、Needham Harper Worldwide一同成立了奥姆尼康(Omnicom)集团，现在奥姆尼康集团是全球最成功的整合行销顾问公司。这件事情当时被《时代》杂志称为"广告业大爆炸"。从艾伦·罗森希恩对广告界的贡献看，他完全算得上伟大的广告人。他引导着广告界从传统广告向现代化、市场化、产业化的现代广告过渡。

艾伦·罗森希恩以传统广告和现代广告比较为题，提出了传统媒体在数码时代的适当地位。

(1) 广告公司或市场营销传播公司的领导更应该注重策略而非局限于制定详细的规格。

(2) 整合传播已不是新观念。广告公司要大胆创新与客户进行沟通，满足客户需求。

(3) 大多数客户都知道客户服务的重要性。只是当其他投资可以赢取更多利益时，自然地区分先后顺序。

(4) 大多数公司将市场营销作为投资回报，但也是在仅有的范围内测量ROI(最佳投资回报率)。因为传统的广告行为存在太多变数所以很难精准测量ROI，这也是客户趋之若鹜地选择现代广告的原因之一。

(5) 广告支出中，传统广告所占比例依然每年呈上升趋势。传统模式没有消亡，这也是新广告模式与传统广告模式相互融合的最佳时机。

第三节 广告与中国民族文化及传统文化

一、广告文化与民族文化

(一)民族文化

提到文化，我们会想到意大利古罗马的罗马斗兽场、埃及的金字塔、法国巴黎的凡尔赛宫。提到中国的文化，我们会想到具有历史代表性的建筑物长城、故宫，想到影响中国人思想的孔子、孟子，甚至会想到传统的中国美食。那么到底什么是文化？

近代第一个在文化人类学中引用"文化(culture)"这一名词的是英国人泰勒，他在1871年出版的《初民文化》一书中，开宗明义地指出："文化乃是当个人为社会一分子时所获得的包括知识、信仰、艺术、道德、法律、风俗及其他才能习惯等复杂的整体。"学者任继愈则认为，文化有广义和狭义之分：广义的文化，包含文艺、哲学、宗教、器物等；狭义的文化，专指能够代表一个民族特点的精神成果。

国学大师钱穆在《文化学大义》中提出文化的七大要素。七大文化要素包括：政治、经济、科学、宗教、道德、文学和艺术。可以说这七大文化要素涵盖了人类文化的各个方面。

通过对"文化"的分析，我们不难看出文化具有以下特征。

1. 文化是一种社会现象

它包括各种外在的和内隐的行为模式，这种模式可以通过交际符号的使用被学习并得以传播。例如，中国人注重礼尚往来的行为模式，即是东方文化的一种社会现象。

2. 文化是一种历史现象

每个历史时期都有相应的文化，随着社会发展积淀为"社会精神遗产"。例如，儒家、道家的思想精华早已成为代表中国文化的宝贵的社会精神遗产。

3. 文化具有民族性和差异性

世界上不同民族、不同地域和环境下的文化模式有着明显差别。

4. 文化具有"惰性"和"传染性"

文化的"惰性"表现在文化的保守性上，如我国的汉族在民俗、道德等方面就保持了几千年的延续性，无论春节的合家团聚还是端午节为了纪念屈原吃粽子等已成为一种社会习俗。文化的"传染性"表现在不同文化体系间的相互交流和相互影响中，随着同一地域间各民族的相互交流和不同地域之间各民族的相互交流，文化势必相互交融。

民族文化及传统文化是共同地域内的人们在漫长的社会实践中不断积累和创造的物质文明与精神文明的集合。这种文化具有独特性，因此，世界上不同的民族文化及传统文化有着不同的个性。民族文化与外部文化之间有着明显的差异性，在本民族内部却有着极大的文化共同性。

(二)广告文化

从文化学的角度看，广告文化属性比较明显是一种大众消费文化。在市场竞争激烈化、消费需求多样化的今天，广告已经从简单的告知形式深入到文化交流的层次。广告文化是大众消费文化的一部分，它反映着时代潮流，反映着特定时间、特定地区的人们的价值取向、所思所为，甚至直接反映了当前文化内涵和走势。广告文化作为流行文化的一部分可以起到引领时尚的作用。

当前，广告文化的作用主要表现在：倡导同一产品的不同使用方式。倡导一种生活方式。倡导使用某产品，并赋予其新的概念，使受众从心理上认同。

(三)广告与民族文化

广告在表现大众流行文化的同时，要认识到每一个民族的文化对其成员的深远影响。广告根据不同民族的民俗习惯、宗教信仰、语言习惯、价值观念、审美感受和色彩偏爱等差异性，要做到"入乡随俗、入境问禁"，真正地发挥广告文化引领时尚的作用。

在各民族的文化差异中宗教信仰和种族歧视等问题是最敏感的，也是文化禁忌的主要根源。

08

案例8-7

PSP产品路牌广告

索尼公司针对荷兰市场推出的PSP产品路牌广告，如图8-10所示，没想到被人们投诉为歧视性广告。广告中描绘的是一位白人妇女猛抓一位黑人妇女的脸，广告词为"白色版"PSP来了！为此索尼表示，撤下广告并向所有被该广告冒犯的人道歉。在荷兰的产品推广活动意在突出把现有黑色PSP与新的陶瓷白PSP产品在颜色上进行对比，但是这则广告图像的主题引起了美国全国有色人种协进会和其他一些国家的关注，认为该广告具有浓厚的种族歧视色彩。

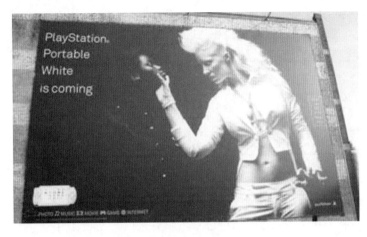

图8-10　索尼PSP路牌广告

另外，广告在语言的使用上要顾及民族心理。语言是民族文化的基本元素。各民族的语言在长期使用的过程中逐渐积淀了许多符号之外的含义和象征，某个词汇或者某句话脱离了语言环境就可能有新的意义象征。

例如，国内名为"娜姿"的化妆品，名字很有女人味，但到了国外按照汉语拼音叫"Nazi"，殊不知，它在英文中是"纳粹"之意。美国的克莱斯勒汽车公司把美国国内很有号召力的广告口号"达特就是力量"(Dan-tipower)直译为西班牙语，从而使该品牌在西班牙陷入尴尬之境，因为西班牙语中认为这句话是"购车人缺少性能力而想获得这种能力"的意思。国外某化妆品品牌"Kiss Me"的字面意思是"吻我"，以此为品牌原意是想表现女性使用该产品后风情万种、令人着迷的魅力，它体现的是西方人对性感、对男欢女爱的大胆直白的追求。但中华民族是一个崇尚含蓄的民族，尤其是对性和爱的表达始终是"欲语还羞"的，将"Kiss Me"直译为"吻我"显然不易被人们认同。因此，将其音译为"奇士美"。"奇士"与"骑士"同音，与"美"结合，就能给人以英雄美人的形象联想。在顾及我国民族心理的同时，同样表现出"Kiss Me"所要表达的内涵。

<div align="center">世界各国色彩爱好与禁忌</div>

洲别	国家与地区	爱好的颜色	禁忌的颜色
亚洲	中国	红、黄、绿	黑、白
	韩国	红、黄、绿、鲜艳色	黑、灰
	印度	红、绿、黄、橙、蓝、鲜艳色	黑、白、灰
	日本	柔和的色彩	黑、深灰、黑白相间
	马来西亚	红、橙、鲜艳色	黑
	巴基斯坦	绿、银色、金色、鲜艳色	黑
	阿富汗	红、绿	
	缅甸	红、黄、鲜艳色	
	泰国	鲜艳色	黑
	土耳其	绿、红、白、鲜艳色、	
	叙利亚	青蓝、绿、白	黄
	沙特阿拉伯	绿、深蓝与红白相间	粉红、紫、黄
	伊拉克		
	科威特		
	伊朗		
	也门		
非洲	埃及	红、橙、绿、青绿、浅蓝、明显色	暗淡色、紫
	贝宁		红、黑
	博茨瓦纳	浅蓝、黑、白、绿	
	乍得	白、粉红、黄	红、黑
	利比亚	绿	
	毛里塔尼亚	绿、黄、浅绿	
	摩洛哥	绿、红、黑、鲜艳色	白
	尼日利亚		红、黑
	多哥	白、绿、紫	红、黄、黑
	(其他国家)	明亮色	黑
欧洲	挪威	红、蓝、绿、鲜艳色	
	瑞士	红、黄、蓝	
	丹麦	红、白、蓝	

08

续表

洲别	国家与地区	爱好的颜色	禁忌的颜色
欧洲	荷兰	橙	
	奥地利	绿	
	爱尔兰	绿	
	捷克	红、白、蓝	黑
	罗马尼亚	白、红、绿、黄	黑
	瑞典	黑、绿、黄	黑
	希腊	绿、蓝、黄	黑
	意大利	鲜艳色	
	德国	鲜艳色	
北美洲	美国	无特别爱好	无特别禁忌
	加拿大	素净色	
拉丁美洲	墨西哥	红、白、绿	
	阿根廷	黄、绿、红	黑紫、紫褐相间
	哥伦比亚	红、蓝、黄、明亮色	
	秘鲁	红、红紫、黄、鲜艳色	
	圭亚那	明亮色	
	古巴	鲜艳色	
	尼加拉瓜		蓝白平行条状色
	委内瑞拉		红、黄、蓝

二、广告与中国传统文化

广告文化影响及融入民族文化及传统文化中去的时候，更多的是从民族文化及传统文化中汲取营养。这种文化衔接至关重要。民族文化及传统文化给予了消费者一种稳定而独特的心理状态，所以在广告设计的过程中对于民族文化及传统文化的把握至关重要，这也直接影响着广告的成败。把握住民族文化及传统文化就把握住了消费者的这种稳定而独特的心理状态，从而才可能做好广告。

中华民族拥有五千年的文明，数不尽的文化遗产。儒家、释家、道家等思想融于传统文化中。建立了仁、义、礼、智、信、忠、孝、贞等道德观念，形成了内向、平和、安稳、中庸、实用等文化行为意识。中国民族文化及传统文化的一些特点与广告的结合表现在以下几方面。

(一)人伦价值观——群体取向

中国与西方国家在人伦价值观念上最大的差别就是西方国家以个体为中心，强调个人价值、个人自由和个人责任，并以此建立与其相应的法律制度和经济机制。广告表现强调个人价值，追求自我的感官享受和价值需求。中国却以群体为中心，强调群体团结和自我牺牲，

08

并以此建立以仁爱为核心的社会道德体系和经济模式。广告诉求主要表现在以下几方面。

1. 重视家庭人伦，偏爱亲情广告

经济结构决定了社会基本结构，家成为中国社会结构的中心。因此，也形成了以家为国家，为社会之基本的中国民族文化传统观念。中国人对"家"有着特殊的情感。

(1) 家庭存在中的传宗接代问题受中国人重视，所以以孩子为主导的广告诉求受到格外关注。

例如，圣元奶粉的广告"孩子越出色，妈妈越快乐"。中国台湾地区的一则钢琴广告的广告口号更是深入人心"学琴的孩子不会变坏"。一句话表达了父母对孩子无限的期望和深深的关爱。

(2) 家庭伦理中，中国人重视孝道，广告以孝为诉求点。

中国的传统文化格外注重孝道。当话题落到家庭，中国观众通常会很容易被打动。作为家的象征，母亲、母爱在伦理亲情中又是最深刻的。

有时候用母爱来暗示产品的特点同样能打动人心。某儿童鞋的广告语"像母亲的手一样柔软"，让人不禁回忆起儿时母亲的关爱；2008年年初，Interpublic Group麾下的灵狮环球(Lowe Worldwide)为强生婴儿产品推出了一则电视广告，乒乓球世界冠军邓亚萍在里面谈到了对自己女儿的爱，邓亚萍的母亲也客串演出。她的母亲在旁白中这样说道："在别人眼里你是冠军，在我眼里你永远是个孩子。"广告最后才出现：强生婴儿——为妈妈的爱喝彩。

(3) 由家庭的外延引申出的家族乃至更大的社会群体受中国人的关注，广告以人伦之情为诉求受到广泛理解。

像"孔府家酒，叫人想家"的广告，不禁让人产生强烈的想家的感觉，还触动了无数中华儿女及海外游子的怀念故土之情。把"孔府家酒"这一本身具有文化内涵的品牌与消费者心目中对"家"的情怀交融一体。

2008年北京奥运会期间一些奥运赞助商也以"亲情"为诉求做起了广告宣传。用健康充满活力的中老年人为奥运会官方赞助商——伊利所做的广告宣传更是以"亲情"作为诉求点，如图8-11所示，户外广告牌中的祥和幸福的一对中老年夫妇，广告口号"活出活力，投入今天"。另外还有如图8-12所示，父亲与健康活泼的孩子们互动的招贴广告表现的祥和幸福的父子情，广告口号"玩转奥利奥，秀出新趣味"。

图8-11　伊利牛奶广告

图8-12 奥利奥夹心饼干广告

然而，西方一些国家同样也会利用亲情作为广告诉求的主题，只是表达的手法则更为幽默、更能展示其自身的个性。如图8-13所示，标致806广告，广告用充满童趣的黏土来表现五口之家和一只宠物狗，表现了孩子纯真的愿望："希望全家可以一起出门游玩。"3排座超大空间的家用旅行车便符合这一梦想。该款标致车成功实现了孩子的梦想，也让爸爸在孩子眼里成了无所不能的超人。

08

图8-13 标致806广告

2. 从众行为

从众行为是指在群体影响下，改变个人意见而与多数人取得一致的行为。从众行为是一种普遍行为，但中国人受从众心理的影响较为强烈。在长期的封建制度下生活的中国人自我

保护意识较强,不敢展示个性,认为枪打出头鸟,同时个体在群体中又能得到保护而逃避责任,获得了"法不责众"的心理保护。因此,从政治上的从众发展到思想观念和民俗风尚的从众,乃至发展到生活方式和消费习惯上的从众。

3. 崇尚礼节

素有"礼仪之邦"之称的中国更加重视礼尚往来,送礼不仅奉送的是简单的礼品,更是传递了一种消费方式和一种礼仪文化。正是因为有中国人重礼节的习惯,如图8-14所示,才有了脑白金"今年过节不收礼,收礼还收脑白金"的送礼广告。

4. 道德追求

从旧时的店铺招牌就可以看出中国人仁义诚信的经营准则,如图8-15所示,老字号的"同仁堂"、图8-16所示的"全聚德"和享有素食鼻祖之称的"功德林",等等。经营者首先通过自己的店铺招牌向消费者传递仁义道德的经营观念。

图8-14　脑白金广告

图8-15　同仁堂标志

图8-16　全聚德门脸

(二)社会价值观——权威意识

1. 权威意识

(1) 国家崇拜。爱国主义精神深深地凝结在中国的传统文化中。中国人对家的意识已转换为对故土、对国家和对民族的强烈热爱之情。这种精神形成了强大的民族凝聚力,给予人们强大的归属感、自豪感,以及由此引发的为祖国利益奉献的精神,也将中国乃至世界上的所有中华儿女的心紧紧连在一起。

许多广告正是抓住了中国人爱国的心理才得以成功,如中华牙膏的广告语"四十年风雨历程,中华永在我心中"。广告语传达了品牌经久不衰、长期受消费者喜爱这一概念的同时,也与中华人民共和国的风雨成长历程暗暗相连,又借中华这一品牌名称的双关语义强化此概念,深深地触动消费者的爱国情怀。而像海尔集团强调的"海尔,中国造"属于中国人自己的、中国制造、民族产业等概念的广告也是屡见不鲜。

(2) 权威崇拜。中国人对权威的崇拜已经从早期的生存策略演变为一种思维定式,受此影响中国人不仅对旧时的"皇帝""皇权"崇拜羡慕,对国家、圣人乃至日常生活中的名人都加以崇拜。

所以在中国消费市场,似乎使产品迅速走红最好的广告方式莫过于用权威人士或者名人代言。出演皇帝的陈道明为达利集团的"和其正"凉茶代言,显然在广告攻势上给了刚刚走红的竞争对手"王老吉"重重一击;周杰伦的走红,又不知牵动了多少动感地带和MOTO手机消费群体的心?甚至李宇春的一件衣服或是一个头发的造型又不知道能引起多少"超级女

声"忠实观众的效仿？

此外，随着西方世界的科技发达，现在一部分中国人对西方文化和物质载体进行盲目崇拜。有一些广告正是抓住了消费者的这一心理，营造一种西方气氛和氛围吸引消费者。

罗莱家纺是起步于一个家庭作坊的老品牌，如图8-17所示，现今利用国际化视觉语言，唯美优雅的定位，统一平面广告的视觉调性，表达代言人与产品的共性，传递了罗莱家纺引领时尚的新品牌特点。

图8-17 罗莱家纺广告

2. 等级观念

等级尊卑观念逐渐在淡化的同时，在一些消费环境和广告宣传中还是会暴露出来。一些广告的广告语中经常出现"大王""老大""第一"等最高级别的用语，其实无形中是在利用人们对等级观念的炫耀心理，如图8-18所示。

图8-18 鸡精产品广告

3. 博彩心理

麻将似乎已成为人们娱乐消遣的一种方式，但是从侧面也反映出中国人博彩的心理。许多广告就是抓住消费者的博彩心理，进行广告宣传。类似于康师傅饮品"再来一瓶"广告和可口可乐的"金奖连环迎奥运，二十连环大抽奖"的广告在中国市场都发挥了一定的作用。如图8-19所示为康师傅饮品广告。

图8-19　康师傅饮品广告

(三)自然价值观——天人合一

中国古典哲学的又一根本观念是"天人合一"。所谓"天"并非指神灵主宰,而是自然的代表。"天人合一"有两层意思:一是天人一致。宇宙自然是大天地,人则是一个小天地;二是天人相应,或天人相通。是说人和自然在本质上是相通的,故一切人事均应顺乎自然规律,达到人与自然的和谐。老子说:"人法地,地法天,天法道,道法自然。"即表明人与自然的一致与相通。庄子《齐物论》有"天地与我并生,万物与我为一"之句,强调个人内心与天地和谐,以期达到一种高度的和谐之美,即"天人合一"的艺术境界。

"天人合一"是"天和""人和""心和"的总和。"天和",意即"与天和",指人与人之间的交流沟通、和睦相处;"人和",即人与人的和谐;"心和",即心灵的和谐,是心与心,心与物,心与道之间的和谐与交融。三和实乃宽广心胸所产生的"广大的和谐"。在追求人与自然协调、平衡的同时将情感融入自然中去,不断寻求并努力达到一种"天人合一"的理想境界。广告表现更加注重和谐与祥和的氛围。

靳埭强先生为国际舞蹈学院舞蹈节(1989)所做的海报,如图8-20所示,海报中亦蝶亦舞者的图形,是庄周梦蝶,还是我舞蝶?这其实是靳先生心中的蝶舞,是他自身的心境写照,是心灵与艺术的和谐。

图8-20　舞蹈节海报

如图8-21所示，靳埭强水墨画笔墨纸砚之间形成了气势磅礴的"山"，也展现了作者自身信念的笃定和胸襟的宽阔，利用水墨画天然的发散性制造禅悟般的境界，极好地传达了水墨画中书画同源、天人合一的儒学理念。

图8-21　靳埭强水墨画

而西方意识形态中善于突出个性，善于表现矛盾、冲突，广告创意和表现上可以运用夸张、幽默等手法，甚至采取恐惧诉求去反映社会生活。政界的一些要人或者社会聚焦的人物都可以被人们当作茶余饭后创作的灵感。

如图8-22所示，借用美国总统奥巴马的名字给电器和T恤衫做宣传，产品与总统幽默嫁接。

图8-22　奥巴马广告

(四)知识价值观——思维方式

与西方人相比,中国人做事情有着相对的功利性思维,受这种价值观念的影响,中国人的消费心理更加容易接受小恩小惠,所以对促销型广告尤其重视。同时,中国人不喜欢抽象的演绎逻辑,借助于具体的形象反而更能引起中国人的关注。

如图8-23所示,Aquafresh牙膏,能够让青蛙的牙齿都闪闪发光,肯定效果非凡。

如图8-24所示,广告以游戏的形式,通过果仁要绕过重重迷宫才能进入到Hershey's巧克力之中,表现了Hershey's巧克力的夹心果仁真品质。

图8-23 Aquafresh牙膏广告

图8-24 Hershey's 巧克力广告

如图8-25所示,雀巢在台湾地区的广告通过使用者使用前后的间接对比,幽默地展示了雀巢天然纤维燕麦棒让人更加苗条、健康。

图8-25 雀巢——夹子篇

第四节　优秀华文广告创意人简介及优秀华文广告赏析

一、林俊明

电通广告亚洲区创意指导林俊明是《龙吟榜》的创办人，他做过文案撰写、涉足过影视广告导演，现重返广告行业。曾任香港广告人俱乐部主席；曾任亚洲广告奖、伦敦广告节、世界华文广告奖评审。为著名的国际及香港地区客户创作服务过，其中包括可口可乐、人头马白兰地酒、铃木汽车、雀巢公司和美国《时代周刊》。他的广告理论是"广告无真理，只有喜欢不喜欢"。

《龙吟榜》

《龙吟榜》创刊于1995年1月。由香港资深广告创作人林俊明先生与郑光伦、劳双恩等人创办，刊物收集世界各地优秀华文广告精华，并以季刊的形式出版全彩色印刷专集。

《龙吟榜》寓意：世界各地有着龙的血统的华文广告创意人，昂首阔步地把龙的创意，呼啸到世界每个角落。

二、莫康孙

现任麦肯光明广告SGM WORKS总经理的莫康孙，是纽约广告节的常任理事、中国广告协会学术顾问。他先后担任戛纳、克里奥、纽约广告节、香港MEDIA&MARKETING、台湾《中国时报》、中国全广展的评委及CCTV AD盛典广告大赛的评委，同时是龙玺环球华文广告奖的发起人之一。

(一)莫康孙的创作理念

(1) 强调创作手法的运用，他认为好创意必须有好的表现手法。

(2) 广告创意是以科学为起点，以艺术为终点。

(3) 生活体验可以让广告人的创意具有独到的原创性，以及打动消费者的策略性。

(4) 创意是旧元素的新组合。

(5) 优秀广告创意三个基本元素：简单、震撼和超越。

(6) 创意的两个法则：想法(Idea)和手法(Execution)，缺一不可。

(7) 广告是创作给受众看的，不是为了给评审看或为了拿奖。

(8) 广告作品实质是直接面对消费者的商品。

(二)莫康孙的代表作品

强生、联合利华、吉列、可口可乐、雀巢、西门子、UPS、欧莱雅、万事达卡、高露洁、李宁运动服、科龙空调及平安保险等。

三、孙大伟

现任泛太国际有限公司执行顾问、张思恒文教基金会董事长、上海伟太广告公司总裁；亚太时报广告比赛评审；1998年泰国Asia Pacific广告奖评审；1999年香港龙玺广告评审。曾三度应邀赴新加坡，二度担任香港4A广告比赛评审，GQ杂志专栏作家，传讯电视"广告业疯狂"节目制作及主持人，GO GO TV "今夜要回家"节目主持人，力霸友联"广告再疯狂"节目制作及主持人，ELLE杂志专栏作家。他以点子多、创意妙而著称，被誉为"广告教父"。

(一)孙大伟创作理念

(1) 注重品牌培养和保护，主张通过一系列变化的广告形式去表现一个不变的品牌内涵。

(2) 广告创意差不多，只拼执行。执行在创意中所占的比重越来越大。

(3) 广告要使推销进入人们的内心。

(4) 能在2～3秒钟内吸引读者目光的广告，才是好的报纸广告。

(5) 创意的本质就是改变，一是排斥改变，二是寻求改变。

(6) 一个成熟品牌，品牌个性应保持不变。

(7) 作为广告在品牌表达中要尊重客户、尊重品牌。

(8) 不轻视消费者。

(二)孙大伟代表作品

1. 裕隆汽车MARCH

裕隆汽车MARCH——捷报篇，如图8-26所示，广告平面以环保色绿色为基调，将娇小的"NISSAN MARCH"置于捷豹汽车的Logo豹子之下，配合广告语"捷报捷报！一只豹喝的油可以喂饱两只MARCH"，彰显了MARCH的小巧、节油。

裕隆汽车MARCH——安全帽篇，如图8-27所示，画面将MARCH汽车比喻成安全帽，"这顶安全帽不怕艳阳，遮风蔽雨，冬暖夏凉……"给你安全感，让你的生活更加安逸。

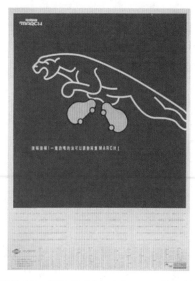

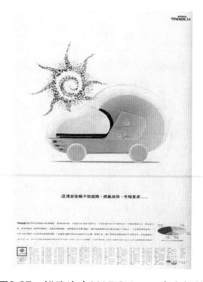

图8-26　裕隆汽车MARCH——捷报篇　　　　图8-27　裕隆汽车MARCH——安全帽篇

2. 马英九竞选广告

马英九竞选广告"马之内在"，如图8-28所示。

图8-28　马英九竞选广告

四、苏秋平

现任上海盛世长城国际广告公司总经理兼执行创意总监。1990年囊括了新加坡广告创意CCA所有的花纹广告奖项，1996年被新加坡创意会CCA推选为主席，这是首位华人担任此职，他是新加坡第一个进军电视界主持节目的广告人。服务过的广告客户有：三菱汽车、东芝(TOSHIBA)电视机、中国银行、仲量行地产、CALTEX、3M、DHL等。他认为："广告是创意人自己的化身；想创作出色的广告首先要搞清楚自己是什么样的人；广告人要温故知新，真正了解消费者的心。"

龙玺环球华文广告奖

龙玺环球华文广告奖被誉为华文广告"奥斯卡"，它于1998年由四位著名华人创意人林俊明、孙大伟、莫康孙、苏秋平在中国香港创办。这是一个完全由华裔创意人当家的国际性奖项；一个跨越中国大陆、香港地区、台湾地区、新加坡、马来西亚和北美各地华文广告市场的创意奖项；是目前The Gunn Report和Shots Grand Prix两大世界性广告创意排行榜认可的唯一华文广告奖。

五、劳双恩

现任智威汤逊—东北亚区执行创意总监的劳双恩，是全球华文广告杂志《龙吟榜》的华文编辑，以及香港词作家协会会员。他曾在"戛纳奖""克里奥奖""媒介杂志亚洲广告创意奖"及"中国全国优秀广告展"担任评委。

(一)劳双恩的创作理念

(1) 做广告必须像"恋爱",一定要对它有感觉,关心它、热爱它。

(2) 创意需要自律和责任感。

(3) 广告人不能自满。

(4) 广告人要有团队精神。

(5) 中国广告要避免地域局限,避免文字游戏。

(二)劳双恩的代表作品

耐克、戴比尔斯钻石、松下电器、健力士、飞利浦及维他奶等。

1. 耐克运动系列

耐克-莎拉波娃—火,如图8-29所示,利用莎拉波娃的个性来表述网球手应有的信心和意志,将斗志燃烧。

耐克-莎拉波娃—钢铁,如图8-30所示,利用莎拉波娃的个性来表述网球手的信心由心而生,凭信念铸就。

图8-29 耐克运动系列广告之一　　　　　图8-30 耐克运动系列广告之二

2. 夏士莲洗发液——公主篇

广告利用童话故事,王子解救心爱的公主,但因公主使用了夏士莲洗发香波,使得王子没能抓住"绳索"而解救失败。如图8-31和图8-32所示。

图8-31　夏士莲洗发液系列广告之一

图8-32　夏士莲洗发液系列广告之二

六、靳埭强

平面设计界的大师级人物。他曾获得过300多个设计类的奖项，其中包括数十项纽约创作历年展优异奖；美国洛杉矶国际艺术创作展金奖；多项美国纽约CLIO大奖总决赛奖；日本字体设计年刊之最佳作品；纽约水银金奖；多项美国《传递艺术》奖；波兰第1届国际电脑艺术双年展冠军等。1999年，靳埭强因为对设计界的杰出贡献，被授予香港紫荆勋章。他特别强调设计师的专业精神，他认为漂亮的设计并不一定是好的设计，最好的设计是那些适合企业、适合产品的设计。

(一)靳埭强的创作理念

(1) 强调设计师的专业精神。

(2) 认为成功的企业必须要有良好的品牌形象，应该有真的形象、真的体制、清晰完善的理想和目标，以及美的内在和外在。作为设计师，则必须了解企业的本质和文化，塑造企业的真形象。

(3) 认为设计是为他人量身定做。漂亮的设计并不一定是好的设计，最好的设计是那些适合企业、适合产品的设计。

(4) 设计不单是企业的促销工具，更重要的是为企业塑造形象，准确地传达企业的文化精神。

(5) 设计应该掌握现代设计语言，具备市场分析能力，对市场有敏锐的触觉，为产品进行市场定位，创造出出类拔萃的品牌形象。

(6) 创作灵感主要来自于平常生活中的发现。

另外，靳埭强的设计融合了中西方设计理念。他主张把中国传统文化的精髓，融入西方现代设计的理念中去。他强调这种相融并不是简单相加，而是在对中国文化深刻理解上的融

合。把水墨融入设计是靳先生的独创，而水墨所承载的东方神韵更是靳先生性灵之所依。在靳埭强先生的许多作品中都出现了一个重要的元素——红点，一个朱红而鲜亮的红点。他认为红点是性灵之眼，既可以作为视觉元素，也可以作为精神元素，可以融合设计意念，有生命地传递丰富的信息。

(二)靳埭强代表作品

1. 中国银行标志

如图8-33所示，中国银行标志。红色在中国乃是吉祥之色，线条简洁又不乏现代感。中国古钱"孔方"的线条中巧妙地勾勒出中国银行的"中"字，突出品牌内涵。

图8-33　中国银行标志

2.《手牵手》香港回归祖国纪念银器设计

如图8-34所示，以母子双手相叠合继而表达儒家的"家、国、天下"的意念。作者注重人与自然的关系，以一种融合互相尊重的观念对待人与自然的相处，大气磅礴。

3. 2003年深圳反战海报艺术展

如图8-35所示，作品大气简洁，将英文中的"V""A"化作红色心形，爱与和平皆在人心所为。

图8-34　《手牵手》香港回归祖国纪念银器设计

图8-35　深圳反战海报艺术展海报

4.2008年以运动为主题设计的奥运海报

如图8-36所示，图案简洁明了，动感十足，坚持了水墨画风格。

图8-36 奥运海报

七、郑大明

现任广东英扬传奇广告有限公司执行创意总监，是第一个获得ONESHOW提名奖的中国本土广告人，荣获ONESHOW金铅笔奖，龙玺环球华文广告奖，亚太时报奖，世界华文时报奖，全广展奖，广东省优秀广告作品奖，《广州日报》奖等。

(一)郑大明创意理念

1.创意水准取决于创意人员

做创意给客户指点迷津、引爆市场。

2.什么样的人可能做出好创意

(1) 聪明的人。

(2) 洞察人心的人。

(3) 凡事高标准的人。

(4) 周围至少有一个这样的人。

(二)郑大明代表作品

郑大明的代表作品有：陈李济壮腰健肾丸《草帽篇》《老人院篇》，中国南方航空《精心篇》《细心篇》，中国联通全国升位("麻烦您了，加个零。"整合广告创意)，古绵纯酒·百年老窖篇，松本电工认准系列，节约用纸公益广告系列《马胡卡篇》《水青冈篇》《乳桑树篇》等。

1.改造视力表，制造冲突的创意手法

最早是2005年，郑大明用于WWF的一系列公益广告——不要让它们在你眼前消失，如图8-37所示。也正是这个作品，为中国本土拿下第一支ONESHOW金铅笔。

图8-37　WWF视力表系列——不要让它们在你眼前消失

2. 纳爱斯牙膏广告

如图8-38所示，枕头分在两头儿，别把口气不当回事，给爱人带来烦恼的新颖的表达方式。

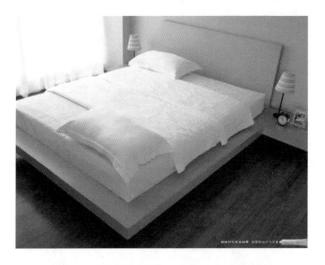

图8-38　纳爱斯牙膏——别把口气不当回事

八、黄庆铨

现任广州盛世长城副执行创作总监。以瑞士军刀"工具箱"为中国赢得首个戛纳国际广告节银奖(迄今为止中国赢得之最高荣誉)、克里奥奖银奖、纽约广告节奖全场大奖、ONESHOW 金铅笔奖、Art Director's Club 美术指导俱乐部、伦敦国际广告奖、莫比奖、亚太广告节奖、亚洲广告节奖、香港4A'S奖、中国广告节奖等。曾任克里奥国际广告奖、伦敦国际广告奖、中国广告节、广东省广告节评委等。

(一)黄庆铨的创作理念

广告人应学会怎样去平衡"创意"与"实效"这两个方面。其一，很有创意却不符合市场需求的创作观，最后只能是死路一条。没有市场策略观的广告对客户有害无利，对客户有害最终会害了广告公司。这不应是广告公司的发展方向。其二，创意是一种手段，广告创作的最终目标应该是帮助客户成功。

(二)黄庆铨的代表作品

1. Tabasco辣椒油

如图8-39所示，Tabasco辣椒油产品最大的卖点就是强劲的辣。Tabasco辣椒油的系列作品，运用大家都司空见惯的元素——加油站，同时利用人们对场所的最基本常识(禁烟、禁火、禁止所有易燃的物品)，然后仅仅简单地将这些特殊场所里必不可少的"禁燃标志牌"与产品置换，可谓"此时无声胜有声"。

图8-39　Tabasco辣椒油广告

2. 瑞士军刀《箱子》篇

如图8-40所示，空荡荡的工具箱内只有一把瑞士军刀，无须其他的工具，足以体现瑞士军刀的多功能性。表现得简洁、幽默。

图8-40　瑞士军刀广告

08

3. 碧浪洗衣粉

碧浪洗衣粉广告如图8-41所示,繁重的洗衣任务像牢笼一样困扰着人们,似乎只有用碧浪洗衣粉才能为你解开手洗的牢笼和束缚。

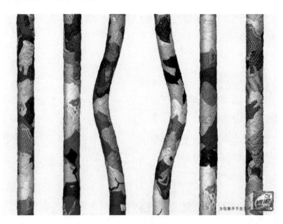

图8-41　碧浪洗衣粉广告

九、黄清河

黄清河——香港前卫设计师,曾任1998年戛纳国际广告节及2000年克里奥广告节评委。曾经合作的客户有可口可乐、通用汽车、柯达、纳贝斯克、惠普和汉高等知名企业。

1. 创意理念

成功广告人四项基本原则。

(1) 明白你所做的行业,并喜欢它。

(2) 了解市场上的一切工具。

(3) 能全面统筹广告信息。

(4) 选一些优秀的客户服务人员,给予高薪。

2. 令客户反感的几大禁忌。

(1) 伟大的策略创意能跨国并应用很长时间。

(2) 未经深思熟虑的提案。

(3) 过分推销。

(4) 把问题文字化。

案例8-8

优秀华文广告赏析

华文广告指应用中国文化要素,尤其是汉字来进行的广告创意作品。

方块汉字属于象形表意文字。汉字在广告中的运用除了以文案的形式出现，本身也可以发挥表意的功能。

汉字书法艺术在广告中运用得当会具有独特的美感。

(1) 如图8-42所示，用繁体字和简体字的相似形，来表现关联性。

(2) 如图8-43所示，书法形式将字融为一体。

图8-42 汉字书法艺术在广告之一　　　　　　图8-43 汉字书法艺术在广告之二

(3) 利用汉字特有的结构进行创意。中国农业银行信用卡广告，如图8-44所示，每个城市的中文字体中的方框构架被"中国农业银行信用卡"填补，与你同行在每个城市。

图8-44 中国农业银行信用卡广告

(4) 以汉字游戏的方式创意。如图8-45所示，以游戏的方式进行文字的重复排列，无论是横着读还是竖着读，都可以突出"999-皮炎平"止痒快的特点。

如图8-46所示，感冒药"必理痛"。黑白相错的汉字表达了感冒鼻子堵塞的状态。

图8-45　999-皮炎平广告

图8-46　感冒药"必理痛"广告

(5) 如图8-47所示，利用练习书法字的元素，赋予"先下后上"新的含义。

图8-47　"先下后上"公益广告

第五节　广　告　公　司

一、广告公司如何工作

广告市场运作机制是广告代理制，广告代理的执行主要是由广告公司来完成的，而广告公司的业务运作，又是围绕客户的代理服务展开和进行的。因此，广告业务运作是从客户的接洽开始的，围绕客户的服务而展开。

广告业务运作流程如下

无论是客户的整体广告活动代理，还是客户的单项广告业务代理，一般都要经过以下工作程序：客户接洽与委托→代理议案→广告计划→提案的审核与确认→广告执行→广告活动的事后评估与总结，根据广告代理业务的难易程度不同，其运作的具体程序略有不同。

1. 客户接洽与委托

这是广告公司业务活动的起点。这一阶段的工作，具体可分为三个步骤展开。

(1) 广告公司通过客户服务人员与客户的接触及沟通，了解客户委托代理的意图和愿望，委托代理的业务内容及其欲达成的目标，并向客户全面推介本公司。

(2) 就客户拟委托代理的业务内容，收集相关的客户资讯和市场资讯，为代理业务活动的展开做好初步准备。

(3) 召开客户和广告公司双方高层管理人员和相关业务人员共同出席的客户说明会，由客户代表正式说明委托代理的业务内容，并详细通报有关客户的基本情况，以及与代理业务相关的产品资讯、沟通状况、市场状况、营销状况与营销目的等，完成客户与广告公司深层次的沟通与交流。这一阶段，以客户下达正式的代理委托书为工作目标。

2. 代理议案

广告公司在接受客户的正式委托后，召开业务工作会议，对客户委托代理的业务项目进行具体的讨论和分析，确认这项业务推广的重心和难点，检查相关资讯的收集是否齐全。如欠详备，还需收集何种资讯市场调研的支持，并在此基础上，确定广告公司为开展此项业务的具体工作计划，包括指定该项目的客户联系人与业务负责人，以及具体工作内容与工作进度的安排。

具体工作计划的确定与工作计划书的编写，是这一阶段应达成的工作目标。

3. 广告计划

这是广告公司业务运作的重点，是广告公司代理水平与服务能力的集中体现。其主要工作内容为建立具体的广告目标，以及为达成这一目标的策略手段，包括目标市场与目标受众、目标消费者的确定，市场机会的选择，广告信息与广告表现策略、广告制作计划、广告媒体策略和媒体计划的制订，还应包括配合广告活动的营销及其他推广建议，自然也包括广告活动具体日程的安排。

总之，就是具体规划如何以最适当的广告信息，在最适当的市场时机，通过最适当的传播途径，送达最适当的受众，并最有效地实现预定的广告目的。

完整的广告策划方案或广告计划书，是这一阶段应达成的工作目标。其工作方式主要有广告策划会议、广告创意与表现会议等。

4. 提案的审核与确认

提案即指前一阶段工作所形成的广告策划案或广告计划书。其审核与确认，包括两方面的工作内容：一是广告公司的自我审核与确认；二是客户对该提案的审核与确认。工作方式为公司的提案审核会议，以及对客户的提案报告会。

公司的业务审核，由公司的业务审核机构执行，或由公司资深的业务人员组成临时会议，具体负责在正式向客户提交前对该提案的科学性与可执行性进行审核。提案报告会，由公司向客户详细报告已形成的广告方案，并接受客户对该方案的审核和质询，最终获得客户

对方案的认可。

5. 广告执行

这一阶段的工作内容为具体执行客户签字认可的广告方案或广告计划。一是依据方案所确定的广告创意表现策略和计划，进行广告制作，广告制作既可由本公司制作部门执行，也可委托专门的广告制作机构执行；二是依据方案所确定的市场时机、媒体策略和媒体计划，进行媒体购买、媒体投放与发布监测。还可根据客户的要求，对已制作完成的广告作品进行发布前的效果测试和刊播试验。

6. 广告活动的事后评估与总结

广告公司应依据广告公司与客户双方的评估方案，对此次广告活动进行事后评估。广告公司还应以报告会的形式，完成对客户的评估报告与业务总结。至此，整个广告代理活动才算终结。

二、广告公司的类型

专业广告组织，是指专门经营广告业务的企业，通常被称为广告公司或广告代理公司。广告公司是独立的广告企业组织，与广告客户和媒介机构不存在从属关系。广告公司犹如企业和广告媒体之间的桥梁，为广告客户提供专业广告服务，向媒介购买广告时间和空间，从而实现其传播信息、沟通产销、引导消费、促进生产的目的。

按照所担负的职能划分，专业广告组织大致可划分为综合性的广告公司与专业性的广告公司两大类。

(一)综合性广告公司

综合性广告公司是可以向广告主提供全面广告代理服务的广告经营企业，是广告代理制的典型组织形式。它接受广告主委托，从事广告调查、策划、创造和传播等各种服务。

综合性广告公司一般规模较大，公司员工基本都在数百人以上。这类公司在广告业中数量不多，但经营额比较大，其经营规模和专业水平是反映一个国家广告业发展水平的重要标志。近年来，中国广告业发展迅速，并且集中趋势明显，但与国际相比，中国的综合性广告公司在经营规模和专业水平上，仍存在一定的差距。

(二)专业性广告公司

专业性广告公司是社会化分工的产物。20世纪90年代以来，广告公司一方面朝着规模化方向发展，形成了若干全球性的广告集团；另一方面也朝着专业化的方向发展，形成了大批专业性广告公司。这些规模相对较小的专业性广告公司往往只承担广告运作环节中的一部分任务，因此服务更加专业细致。常见的专业性广告公司一般有以下几类。

1. 创意工作室

美国市场营销协会给创意工作室(Creative Boutique)下的定义是：一种有限服务的广告代理公司，其业务集中于为客户开发出具有高度创意的广告信息。创意工作室有时直接受雇于广告主，有时则受广告全面代理公司的委托，完成创意部分的工作。它们的任务是推敲出绝妙的创意并制作出新颖别致的广告信息。

很多世界知名品牌的创意就来自于专门的创意工作室。例如，可口可乐的大部分创意工作是由"创意艺术家公司"(CAA)完成的。麦当劳于1996年推出的金拱门系列广告则是由一家名为Fallon McElligott的创意工作室代理的，他们承接了麦当劳750万美元的广告业务，超出了当时为麦当劳提供综合代理的李奥·贝纳和恒美的业务量。

2. 广告制作公司

广告制作公司一般只提供广告设计与广告制作方面的服务。平面广告制作公司、影视广告制作公司及路牌、霓虹灯、喷绘等专营或兼营制作的机构都属于这一类。它既可以直接为广告主提供广告和制作服务，也可以接受广告代理公司的委托，通过提供广告制作服务来收取广告制作费用。广告制作公司的最大优势在于它的设备精良，人员技术专门化。

3. 媒介购买公司

最初的广告组织就在媒介(报刊)内部，媒介"掮客"们替媒介发行并负责其广告的征订，后来这些媒介"掮客"逐渐脱离媒介，开始独立为广告主提供服务。20世纪80年代以后，以新面貌出现的媒介购买公司成为广告行业的重要组成部分。

媒介购买公司的主要职能是，专门从事媒介研究、媒介购买、媒介策划与实施等与媒介相关的业务。媒介购买公司对媒介资讯有系统的掌握，能为选择媒介提供依据，能有效实施媒介资源的合理配置和利用，并有很强的媒介购买能力和价格优势。

广告活动中的媒介购买费用高昂，因而，广告主极其关心媒介购买费用的有效性和经济性。从全球范围来看，独立的媒介购买公司呈快速发展的趋势。在我国，媒介集中购买也是广告媒介业务发展的大势所趋。

4. 广告调查监测公司

广告调查监测公司专为广告主提供有关广告活动信息数据的收集和反馈方面的业务，其调查和监测的主要内容包括：市场信息，如广告对象特点及分布、竞争对手情况等；媒体信息、各类媒体的主要特点及各类有关指标确定、发行量调查等；广告效果的监测和调查，其中包括对广告作品的分析和监测，对广告效果各方面的调查等。

5. 广告策划公司

广告策划公司即专门为广告主进行广告及营销策划和咨询服务的专业性广告公司。一般来说，这类业务是大型广告公司的主干业务，所以专营此项业务的公司并不多。我国近年来这类咨询公司主要是一些由专家、学者组成的小型学术组织和一些以卖"点子"为主的策划公司。

6. 网络广告公司

随着互联网的飞速发展，专门从事网络广告业务的公司应运而生，这些公司被称为网络广告公司。它们为客户设计网站，策划和发布网络广告，有时业务也渗透到数据库营销领域。全球五大广告集团基本上都有自己专门提供网络广告服务的公司。

三、广告公司部门介绍

不论何种类型的广告公司，都要按照一定的规则设置组织机构，开展相应的业务活动。广告公司一般依据业务工作的不同需要来设置组织机构。

(一)综合性广告公司的组织结构和职能

综合性广告公司目前主要有三种组织类型：以功能为基础的职能部分类型、以客户服务为基础的小组作业式组织类型和按地区设置部门的组织类型。

1.职能部分的组织结构

按基本职能来设置部门的广告公司，可称为职能部门型广告公司，其基本组织结构如图8-48所示。

图8-48　按职能设置部门的广告公司的基本组织结构

(1) 客户服务部是广告公司最重要的部门。客户服务部的主要职能是争取并维系广告客户；负责将广告主的要求带回公司，作为广告策划、创意、执行等工作的依据；适时向客户说明广告项目的内容与进度，取得客户认同。也就是说，客户服务部是广告客户与广告公司之间的桥梁，具有双重职能，对外代表广告公司，负责与客户联络、协调，保持和发展客户关系，对内则协调公司内部各部门的工作，代表客户利益，对广告活动的全过程进行监督。

(2) 市场调研部主要的职能是为客户提供商品市场信息和广告效果反馈，负责收集对广告或销售活动具有价值的情报。

(3) 策划部是连接客户服务部和创作部的桥梁。策划部通过市场调研部获得情报，或通过直接接触、观察消费者获得策划依据。寻找广告诉求点是策划部的重要工作。

(4) 创作部是广告公司承担广告创意和制作业务的核心部门。其主要职能是依照广告计划完成创意和制作方案，经客户审核同意后进行制作。创作部通过方案的撰写、图片的选用或绘制，再加上整体的编排，使抽象的创意概念变成具体呈现的广告作品。

(5) 媒介部负责制定广告的媒介策略、广告媒介的选择与有关媒介部分的接洽联络。具体工作分为四类：媒介策划、媒介购买、媒介调查和媒介监测。

(6) 行政管理部是广告公司中非业务性的职能部门，下设行政管理、财务管理和人力资源管理等部门。

按职能设置部门有利于公司的系统化运作；有利于业务专门化的施行；有利于发挥公司的人力资源优势。但有时按部门管理不能满足客户的特殊需求，并且因工作环境的影响，业务人员容易形成狭隘认识，缺乏全局观念。

2.小组作业式的组织结构

以不同客户为基础，按照客户来设置部门的组织结构形式，被称为小组作业式的组织结构。采用这种组织结构的广告公司，被称为小组作业式广告公司，其组织结构如图8-49所示。

图8-49 小组作业式广告公司的组织结构

小组作业式的组织类型是根据客户的种类和要求，将公司的工作人员划分为若干小组，每个小组负责某一广告客户或某一品牌的全部广告活动，每个小组成员都由客户经理以及广告活动涉及的各类广告专业人员组成。

每个业务小组如同客户所属的小公司，按照客户的要求工作，单独从事与客户的联络、策划广告活动和制作广告作品等工作。各小组的业务主要围绕广告活动的整体策划来进行，因此又被看作是重视策划的一种组织形式。小组规模根据客户的业务量大小而定。例如，美国BBDO曾有上百人为克莱斯勒汽车公司服务，日本电通为丰田汽车公司服务的人员也有一百多人。

小组作业式的组织结构不仅能适应不同广告主的各种业务要求，满足客户的特殊需求，还可以接受两种或两种以上品牌的同类产品的广告代理。小组内部人员之间沟通方便，运作起来比较协调、灵活。由于每个客户都有专人负责，公司能充分掌握每个客户的情况，并可以根据业务量来扩大或缩小公司规模。

由于每个客户的大小不一样，容易形成各小组资源分配不均，造成冲突，客户有时也会因为认为公司给安排的小组实力不如其他小组而终止合作。

3.按地区设置部门的组织结构

对于地理上分散的广告公司来说，按地区划分部门或设立分公司是较为普遍的做法。许多大公司，尤其是全球性或全国性的广告公司，往往采用按职能划分和按地区划分相结合的组织结构。各部门、各分公司之间既是一个整体，又相对独立，在业务上有所分工。这种组织类型的结构如图8-50所示。

图8-50　按地区设置部门的广告公司的组织结构

　　按地区设置部门的组织结构，有利于提高办事效率，方便与客户进行联系沟通，与客户共同感受地区人文特征，并能节约运营成本，但也为公司管理增加了难度。

(二)专业性广告公司的组织结构

　　专业性广告公司是指只承揽某一类广告，只提供某种服务，或者只经营整个广告活动中的某一部分的公司。由于这种职能特点，专业性广告公司的组织结构较为精简，一般根据公司的实际情况进行组合，按照经营定位来设置部门。例如，有的公司仅设立经营中心和创作中心，如图8-51所示，展示了某专业影视广告公司的组织结构模式。

图8-51　某专业影视广告公司的组织结构

 本章小结

随着人类社会的进步，人们物质消费需求以及精神消费需求的不断提高，广告早已不再是以前单纯的产品宣传形式。广告是一种文化现象，具有双重性，它已经从物质的层面上升到人类精神的领域。广告融入了丰富的文化内涵，形成了自己系统化的哲学思想，建立了属于自己的独特文化体系。广告已经成为人类社会的一种精神财富，并且代表着人类社会文化的流行趋势。

一个好的广告就像一个好的艺术创作一样，必须扎根于民族的土壤，用最鲜活的民族语言，透过人们的心理表层，打入根深蒂固的"民族记忆"和"种族记忆"，从而达到心领神会的效果。因此，深入地了解不同国家、不同民族的文化背景，准确地把握不同消费群体的消费习惯、消费方式、价值观念和审美取向对广告的创意和设计能够起到事半功倍的效果。

然而，不同国家、不同民族在不同的时期，经济、政治和文化背景又大相径庭，所以广告的创意和设计理念也会随之发生相应的变化。我们可以通过不同时期广告创意大师的创意哲学观念，来把握这个时期广告创意和设计的主题。同时，通过对民族文化的了解尤其是中国传统文化的了解，更好地运用传统文化和广告文化的知识来进行创意与设计。

对广告公司的运作机制、工作流程、广告公司的类型及部门的了解，有助于对广告实践的培养。

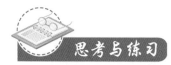 思考与练习

1. USP理论的主要内容是什么？
2. 广告文化与中国传统文化有什么关系？广告文化如何体现中国的传统文化？
3. 广告业务的运作流程包括哪些？

 实训课堂

1. 结合我国的传统文化对优秀的华文广告语进行分析。
2. 图8-52所示为英特尔(Intel)最新的一个Core 2 Duo处理器平面广告，一名白人管理者骄傲地站在办公室的中间过道上，两边则是六名准备冲刺的黑人田径运动员，广告标题"超强全面性能，最大限度挖掘你员工的能力"。
(1) 结合广告与民族文化的知识对该则平面广告进行分析。
(2) 什么是广告文化？
(3) 广告文化与民族文化之间有什么联系？
(4) 中西方广告文化有什么不同的根源与表现？

图8-52　英特尔处理器平面广告

参 考 文 献

[1] 陈洪年. 广告设计概述[M]. 北京:北京广播学院出版社，2002.
[2] 丁邦清，程宇宁. 广告创意[M]. 长沙：中南大学出版社，2003.
[3] 范伟. 中国古代广告设计[M]. 长沙：岳麓书社，2004.
[4] 卢小雁，丁建辉. 广告设计基础[M]. 杭州：浙江大学出版社，2004.
[5] 丰明高，邓水清. 广告设计[M]. 长沙：中南大学出版社，2004.
[6] 张国斌. 广告设计[M]. 合肥：合肥工业大学出版社，2004.
[7] 黄海荣. 广告设计学•基础篇[M]. 成都：四川大学出版社，2004.
[8] 马泉，詹凯. 平面广告设计教学与应用[M]. 北京：高等教育出版社，2004.
[9] 穆虹，李文龙. 广告案例实战[M]. 北京：中国人民大学出版社，2005.
[10] 莫军华. 广告设计[M]. 北京：中国建筑工业出版社，2005.
[11] 刘波. 电视广告视听形象与创意表现[M]. 太原：山西人民出版社，2006.
[12. 魏炬. 世界广告巨擘[M]. 北京：中国人民大学出版社，2006.
[13] 张美兰. 广告创意与表现[M]. 北京：中央广播电视大学出版社，2006.
[14] 赵楠. 广告设计实录[M]. 北京：高等教育出版社，2006.
[15] 马青，徐科技. 广告创意设计[M]. 杭州：浙江大学出版社，2007.
[16] 余明阳. 广告策划创意学[M]. 上海：复旦大学出版社，2008.
[17] 范时勇. 最新经典创意案例集[M]. 重庆：重庆大学出版社，2009.
[18] 陈天荣，余宁. 广告设计[M]. 北京：中国青年出版社，2009.
[19] 崔晓文. 广告学概论[M]. 北京：清华大学出版社，2009.
[20] 中国艾菲奖获奖案例集[M]. 北京：中国经济出版社，2010.
[21] 张金海，刘林清. 广告专业综合能力与法律法规[M]. 北京：中国工商出版社，2011.

推荐网站

[1] 中国广告网http://www.cnad.com
[2] 品牌中国网http://www.brandcn.com
[3] 中国公益广告网http://www.pad.gov.cn
[4] 中央电视台广告部http://ad.cctv.com/02/index.shtml
[5] 中华人民共和国国家工商行政管理总局 http://www.saic.gov.cn
[6] http://www.Arting365.com
[7] http://www.dym.com.cn/paper/19/19_09.htm